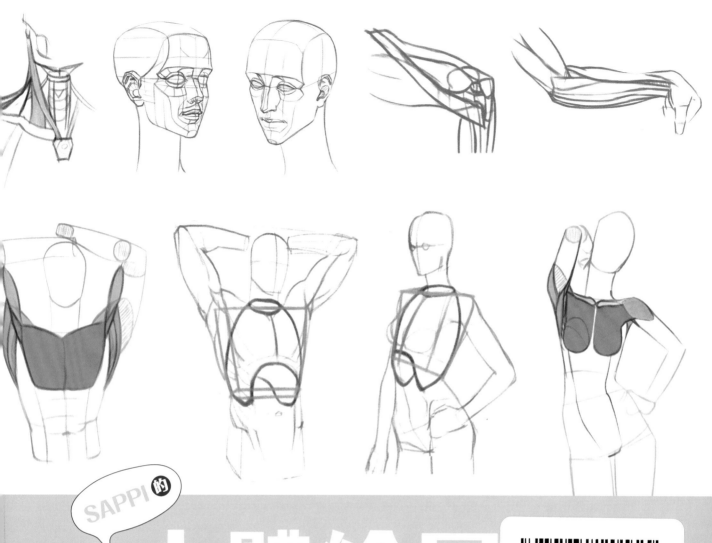

SAPPI 的

人體繪圖
FIGURE DRAWING & ANATOMY CLASS
藝用解剖學入門

U0080125

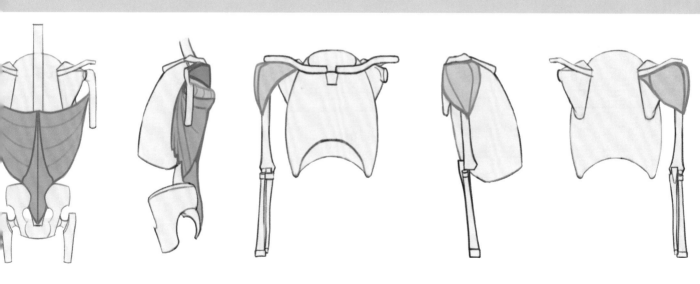

SAPPI的
人體繪圖&藝用解剖學入門

出　　　版／楓書坊文化出版社
地　　　址／新北市板橋區信義路163巷3號10樓
郵 政 劃 撥／19907596　楓書坊文化出版社
網　　　址／www.maplebook.com.tw
電　　　話／02-2957-6096
傳　　　真／02-2957-6435
作　　　者／SAPPI（李瑞恩）
翻　　　譯／林季妤
責 任 編 輯／陳鴻銘
內 文 排 版／謝政龍
港 澳 經 銷／泛華發行代理有限公司
定　　　價／650元
出 版 日 期／2023年12月

國家圖書館出版品預行編目資料

SAPPI的人體繪圖&藝用解剖學入門 / SAPPI
（李瑞恩）作；林季妤譯. -- 初版. -- 新北市：
楓書坊文化出版社, 2023.12　面；　公分
ISBN 978-986-377-922-3（平裝）
1. 藝術解剖學　2. 人體畫
901.3　　　　　　　　　　112018094

序言

我原先是主修西畫的學生，並不是早早立志成為插畫家，才開始接觸繪畫。因此，我不僅是在二十歲之後才首度接觸數位繪圖和插畫，就連「依據想像創作人體，在沒有實物參照的狀態下練習繪製人體」也都是生平頭一回。在很長的一段時間裡，我相當徬徨，只能摸索著學習、四下找參考書，也嘗試上過各種相關課程。

促使我動筆編寫這本書的契機，是我發現有很多人未能掌握學習人體的方法，像過去的我一樣躊躇不前。有些人陷入迷惘之中，誤以為唯有擁有與生俱來的天賦才能畫出好作品，也有些人明明具有很大的潛力，只要掌握方法就能有所進展，眼見這些朋友輕易地放棄繪圖，總是讓我感到惋惜。

當然，天生的才華或許會帶來正面影響，但繪圖不是依靠天賦信手捻來，而是需要眾多技術和努力支撐的領域。無論多麼天資過人，倘若沒有扎實的技巧作為後盾，很容易在潛能開花結果之前就得到否定的結論，認為自己「沒有這方面的天份」。

繪圖需要掌握無數技巧，在將這些技巧一一消化、畫出屬於自己的成品之前，確實困難重重。但我依舊堅信，只要不輕言放棄，持續精進繪畫技巧，各位也一定能辦得到。像往日的我一樣，徬徨迷惘、不知道該從何著手學習人體繪圖與解剖學的朋友們，我誠摯地希望本書能提供解答，為各位釋疑解惑。

作者 SAPPI（李瑞恩）

目錄 CONTENTS

PART 03　　人體繪圖的應用：各種姿勢與角度

附錄　　練習描圖

在正式開始繪製人體之前，最好先花一點時間了解必要的內容。讓我們一起來認識什麼是繪圖、必須掌握哪些繪圖技巧、又會用到哪些工具和軟體吧。

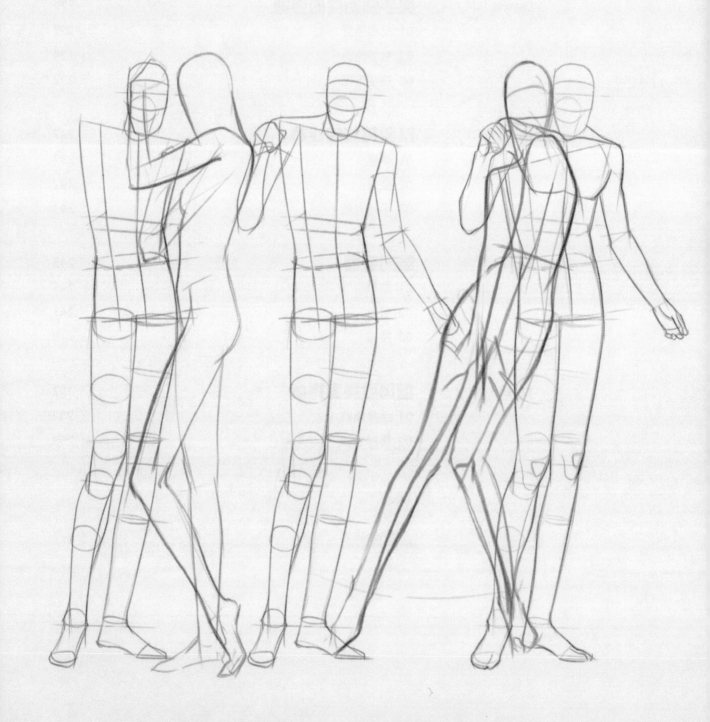

INTRO

開始繪圖前

LESSON 01

容易混淆的繪圖用語

開始繪畫之前,應先透過繪圖用語來了解自己要的是哪一種繪圖類別,
根據目的來選擇最適當的練習方法!

(01) 何謂繪圖?

　　無論素材為何,任何繪畫行為都可以稱為「繪圖」。鉛筆、原子筆、蠟筆、毛筆等,只要是能夠繪製線條的媒材都可以使用;若以鉛筆作畫,就稱作「鉛筆繪圖」(媒材+繪圖)。

◀ Framley Parsonage - Was it not a Lie?, 1860. John Everett Millais (d. 1896) and Dalziel Brothers

▼ Lauffenburg on the Rhine, 1863. Artist: John Ruskin

(02) 何謂速寫？

　　所謂的速寫是在限定的 n 分鐘之內快速繪製出標的物的繪圖方式。n 分鐘的時限通常設定在一秒至最長十分鐘左右。可根據不同的目標調整時間限制，以筆者個人為例，十到二十秒可表現出動態和架構，十分鐘的速寫則著重於表現輪廓。

10~20秒之間 ▶　　　　　　　　　　　　　　10分鐘左右 ▶

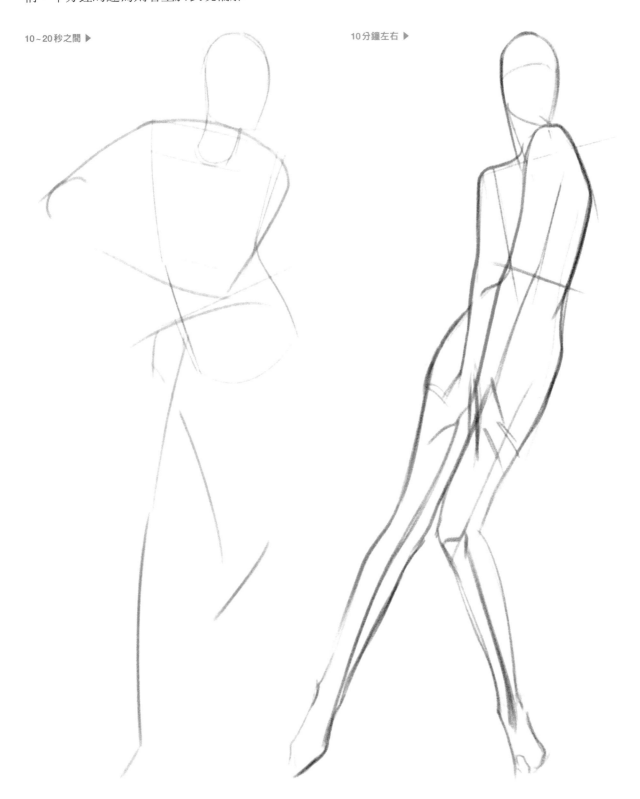

(03) 何謂力量表現？

　　這是最側重動作表現的繪圖方式。這個方法能最大限度地體現動態感，準確度則會稍微下降。主要用於動畫中。

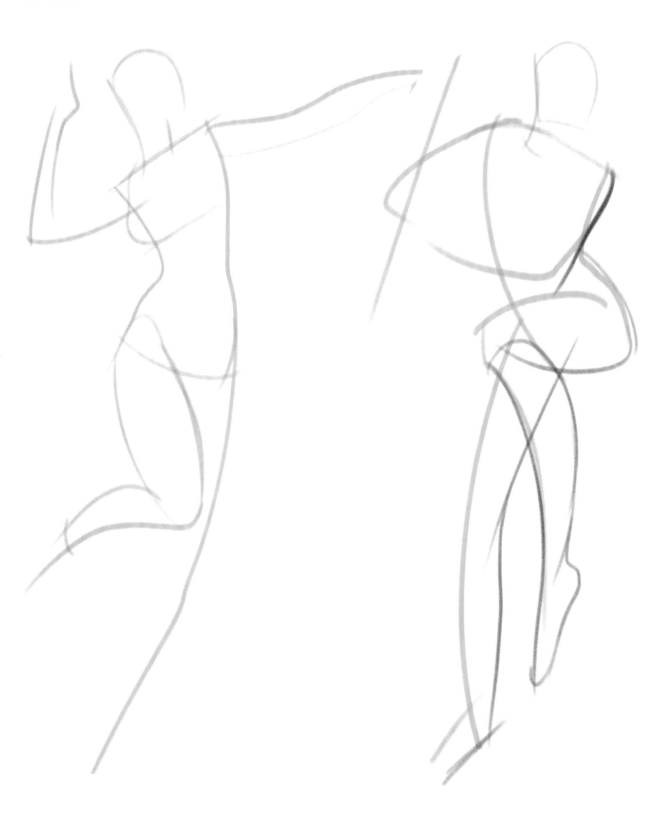

(04) 何謂圖形化？

　　這是最著重於準確度的繪圖方式。雖然準確度較高，但相較於表現力量的繪圖方式，動態感則偏低。主要用於講究精準度的遊戲原畫或插圖。

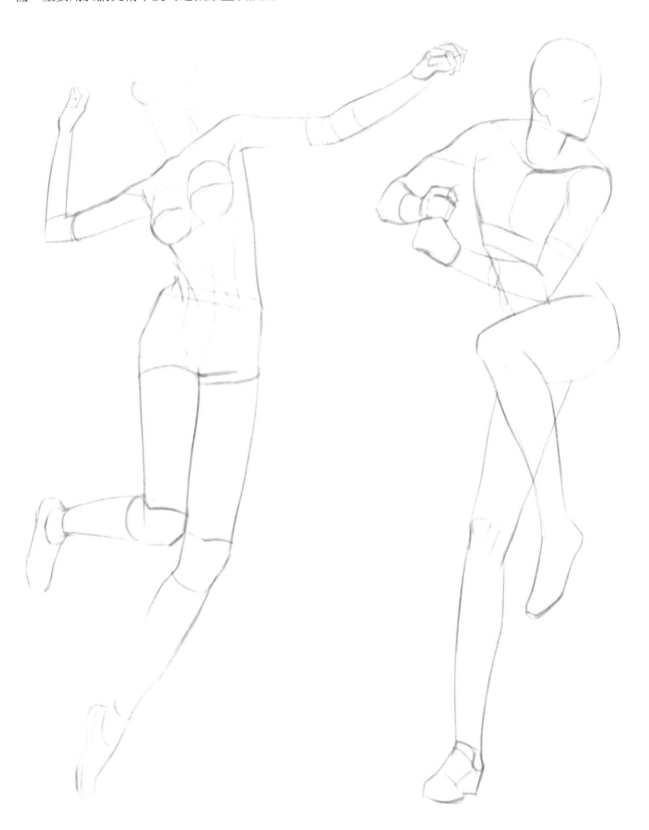

(05) 四種繪圖方法的共同點與差異性

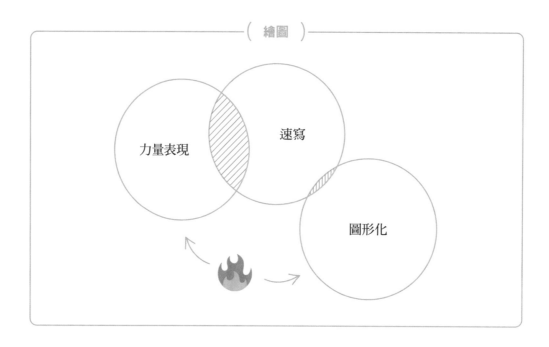

整合前述說明

■「繪圖」是一個較廣泛的概念，包含了速寫、力量表現與圖形化等作畫方式。

■ 根據時限，「速寫」可與力量表現產生交集，但二者的目標仍有差距。

■「圖形化」和「力量表現」二者的目的差異較大，難以形成交集。

其他繪圖用語簡介

- **人體寫生**：親眼觀察人或動物等生物，著重描繪其生動感的作畫方式。可以側重力量表現、聚焦在動態感，也可以選擇畫得更詳細，表現出圖形化追求的高精確度。
- **素描**：以單一色彩呈現出明暗或色彩變化的作畫方式。在歐美地區，與「繪圖」沒有太大的差異。
- **草圖**：簡略表現出事物的型態。
- **線描畫**：用線條來構成圖面的作畫方式。

我該用哪一種方法練習？自我診斷法！

- **我想繪製遊戲原畫、遊戲插畫或網路小說插畫**：必須專注於提升準確度，請多多進行圖形化的練習！
- **我想繪製網路漫畫**：在側重圖形化訓練的同時，若想將動作戲表現得更出色，也可以多嘗試力量表現的練習。
- **我想進入動畫產業**：應著重於力量表現的訓練，若懂得圖形化當然更加分！
- **我想將繪畫當作個人興趣**：倘若將繪圖當作興趣，可以先仔細考慮最終想要畫出什麼樣的作品。以繪畫作為興趣的人，大多是在看到漂亮的人物插畫後產生「我也想畫出這種作品」的想法。倘若想為藝人畫出好看的圖片，或者想畫出可愛、生動的角色，圖形化的練習會有很大的幫助。

數位繪圖的前置作業

數位繪圖是指在數位設備上以專用筆來作畫的形式。在iPad、三星Galaxy Tab等平板設備專用筆的功能強化後，讓更多人想嘗試數位繪圖的技巧。不同於傳統手繪，數位繪圖存在許多限制，除了要熟悉數位設備外，還必須深諳繪圖軟體。本章會先介紹數位設備和繪圖軟體，一起來了解一下其使用方法。

(01) 何謂平板？

　所謂的「平板」是指在液晶螢幕或平板上以專用筆進行書寫或繪圖的工具，利用專用筆的壓力傳感器使平板能夠感應到筆壓。平板分為沒有液晶螢幕的繪圖板和具有液晶螢幕的液晶繪圖板。近年來，隨著iPad和三星Galaxy Tab的專用筆的功能提升，有越來越多的人利用平板電腦來 作畫。

▼繪圖板

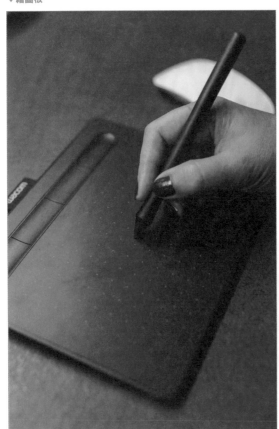

▲液晶繪圖板（繪圖螢幕）

iPad ▶

（02）各種平板的優缺點及推薦

在平板當中，具有螢幕的液晶繪圖板比一般繪圖板昂貴，在購買上還是比較有壓力的，因此我們將先為各位統整一下各種平板的優缺點。

■ 繪圖板的優點
・比液晶繪圖板平價許多（液晶繪圖板價格的⅓～⅒）。
・由於是看著電腦螢幕來作畫、不是盯著平板，更容易維持良好的姿勢。

■ 繪圖板的缺點
・第一次使用時需要一些時間才能適應。雖然是在繪圖板上作畫，但卻必須注視著電腦螢幕，手眼較難達到1:1的協調。

> **SAPPI's**
>
> 我本身是學習西畫出身的，原本就習慣看著靜物，而不是畫面來作畫的，因此很快就適應繪圖板了。

> **SAPPI's**
>
> 偶爾也會有人無法適應，若有所顧慮可以購買二手繪圖版，或是先去實體店試用看看。

■ 液晶繪圖板的優點
・由於平板本身就是液晶螢幕，如同在螢幕上進行1:1的繪製，更容易上手，效率也比繪圖板略高。

■ 液晶繪圖板的缺點
・本身是液晶螢幕，較難在明亮的環境下進行作業；多數人偏好在黑暗的環境中作畫，容易影響眼睛的健康。

> **SAPPI's**
>
> 我本來沒有散光的，但在使用液晶繪圖板僅僅兩年就變成高度散光了。也經常聽聞周遭的繪師有視力衰退、眼睛乾燥等困擾。若各位感到好奇，可以透過QRcode看看繪師們的討論。
>
>

・會有發熱現象。尺寸較小的液晶繪圖板尚可，但若尺寸達到21吋以上則多少會有發熱的狀況；易使人感覺作畫時臉上好像吹著一股暖氣。
・電腦螢幕和液晶繪圖板的顏色略有差異。由於液晶繪圖板不像電腦螢幕具有校色的功能，對製作周邊商品的人來說可能會造成困擾。

■ 三星 Galaxy Tab、iPad 的優點

- 由於本身就是液晶螢幕，如同在螢幕上進行1:1的繪製，更容易上手，工作效率也比繪圖板高一些。
- 雖然iPad和Galaxy Tab也會有輕微的發熱現象，但因為螢幕的尺寸不大，不會造成太大的困擾。

■ 三星 Galaxy Tab、iPad 的缺點

- 對於將繪畫作為興趣的人而言是很優秀的器材，但對職業繪師來說，卻很難純靠Galaxy Tab或iPad來創作。因為畫面太小了，除了作畫的圖面外很難同時瀏覽設定或其他的指令。

> **SAPPI's**
>
> 以Galaxy Tab來說，也有人將它連上電腦，當作液晶繪圖板來使用。

- **Galaxy** Tab 內建的是 Android 系統，無法使用 PC 的應用程式，且 Android 系統應用程式的功能相較於 PC 仍舊有很大的落差。

> **SAPPI's**
>
> 若希望進入繪圖相關產業，或是經常需要製作實體周邊，我推薦使用繪圖板。我本身就是以繪圖板為主來作畫的。但若是繪製網漫原稿，必須提升工作速度，則推薦液晶繪圖板。

> **SAPPI's**
>
> 我目前使用的是 Wacom Intuos Pro。固然有健康考量，但我認為繪圖板更容易繪製線條。使用液晶繪圖板時，手會壓在螢幕上反而不太順手。此外，我也有在使用 Galaxy Tab。

(03) 設定繪圖板筆壓

由於數位繪圖擁有復原 (Ctrl + Z) 這個強大的技術，人們普遍認為數位繪圖比手繪更加容易，但事實並非如此。首先，數位繪圖需要透過專用筆讓筆壓進行數位識別，因此在筆壓的控制上遠遠不如鉛筆等手繪工具容易。

由於平板的筆壓感知不夠細膩，若要增加筆壓，很容易會在無意間用手腕來施加力道，導致手腕的耐久度迅速消耗。應該要盡量放鬆手腕，像是使用鉛筆一樣輕鬆舒適地繪製才行。

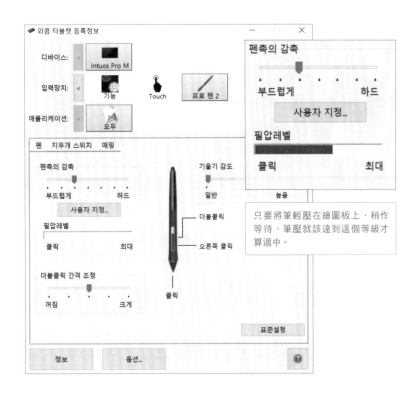

只要將筆輕壓在繪圖板上，稍作等待，筆壓就該達到這個等級才算適中。

因為無法調節筆壓，若需要用到剛硬的線條時，就需調整筆刷的透明度，或者索性疊畫兩筆。

數位繪圖很難像鉛筆一樣畫出非常輕淺淡薄的線條，這是因為數位繪圖不像鉛筆，能在紙面上留下凹陷的筆痕；只要透明度低於一定程度，就會因為畫面的亮度而看不見。可以降低背景圖層的透明度，輕輕畫好後再用橡皮擦將整個畫面擦一遍，就能輕鬆地繪出淺淺的線條了。

SAPPI's

只有連接電腦的繪圖板有支援筆壓調節功能。

■ **Photoshop**：用於照片及圖像編輯和設計上，也很適合用來繪圖，廣受專業繪師的喜愛。在桌機、筆電和iPad上都可以使用，但不支援Galaxy Tab。

■ **CLIP STUDIO**：這是日本開發的應用程式，專供漫畫原稿繪製。它的繪圖工具比起剛推出時已經好用許多了，還提供多種免費的素材，而且具有抖動修正功能，是許多專業繪師的愛用工具。不分設備皆可購買正式版軟體來使用。

■ **Procreate**：iPad專用的繪圖app，內建寫實的數位筆刷、自動儲存及4K錄影等多種的便利功能。因為是iPad專用的程式，無法用於PC和Galaxy Tab。.

常見問題

Q 若想當職業繪師就一定要購置昂貴的繪圖板嗎？

A 並非如此。我的朋友S是有九年資歷的職業遊戲原畫師，一直都使用Wacom低價款的繪圖板（當時售價約五萬韓元左右），直到故障且相關零件停產才更換設備。

Q 我想成為遊戲原畫師，但我一直偏好使用CLIP STUDIO，有需要刻意去熟悉Photoshop嗎？

A 若可以的話當然會更加分。因為一旦被公司錄取，身邊所有原畫師同事都使用Photoshop，通常會以Photoshop為基準給予反饋。

除此之外，公司在購買軟體時會購入企業版的使用授權，像Photoshop就會由遊戲公司添購，但其他的繪圖軟體和工具則往往需要自掏腰包來添購，或是向公司申請報帳，但公司也有可能不予批准喔！

Q 我先前不知道該如何設定繪圖板的筆壓，一直都很用力地畫畫。學會設定之後，手卻依然會習慣性的施力，要怎樣才能放鬆手的力道呢？

A 先把筆壓設定至最低吧。如果像平時一樣用力，筆壓突然變得過高反而會很不方便。只要適應了筆壓，手的力道自然就會放鬆下來了！

數位繪圖繪製線條的方法

如果您已經準備好繪圖板及繪圖軟體，那就正式開始作畫吧。
必須先掌握好線條才能畫出精彩的作品，一起來了解數位繪圖中的線條繪製方法。

(01) 繪製曲線的方法：以手腕為軸心

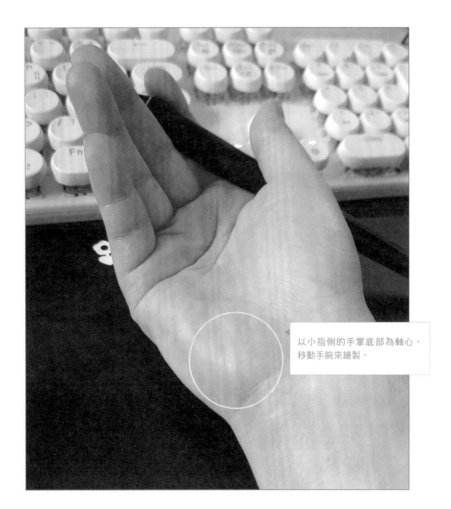

以小指側的手掌底部為軸心，
移動手腕來繪製。

若只依靠手腕的來回移動來畫線，能畫出的長度是有限的。可以善用畫面的縮放功能，想要畫長線條時縮小畫面，需要畫短線條時則將畫面放大。

▲繪製長線條時

▲繪製短線條時

(02) 繪製線條的方法

雖然紙上不可見，但各位可在腦海中先設定好想要畫出的線段AB，再試著畫出這條線。

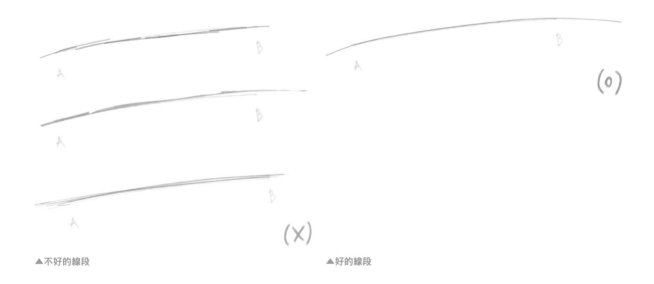

▲不好的線段　　　　　　　　　　　　　　　　▲好的線段

■ 利用手腕的移動（曲線）盡可能一次性地拉長、畫出線條，使線條與腦中預設的一致。不滿意的時候，就果斷地擦掉或按下 Ctrl + Z 吧。

■ 人體的線條中幾乎沒有直線；只有在特定的情況下，因為透視或是肌肉線條重合才讓線段看起來像是直線。腦中對於直線和曲線的認知對作畫時的影響極大，請盡量將所有的人體線條視為曲線。

■ 無須刻意練習繪製直線。在現實中我們可以利用直尺作為輔助，數位繪圖時只須按著 Shift 同時繪製，就能畫出直線了。

■ 我們應盡量練習將線畫長，再擦除過長的部分。如果線畫得過短就必須接續、重複繪製；接續的線條容易出現分岔，會大幅降低流暢感。

> **SAPPI's**
>
> 當然，不可能所有的線條都一氣呵成。倘若要接續線條，也要盡量貼齊、使連接處不要太明顯。若出現線條交錯或是留有空隙，都會截斷視覺上的流暢度，看起來比較生疏。

■ 如果聽到線條僵硬、不自然的反饋，那就意味著線條過於僵直。畫線時應輕柔順暢，像是打電話時在紙上隨手塗鴉那般，輕鬆地繪製。

■ 不要草草勾勒、堆積大量雜亂的線條，要盡可能保持簡潔，以能輕鬆識別為佳。因為最終要整理、修飾線條的還是我們自己，不要將工作累積到最後。

■ 要記得降低筆刷的不透明度（約0%~40%），調整到接近鉛筆輕輕畫出的濃度。如果線條像鋼筆一樣強烈，繪製時會比較有壓力，反而難以好好地刻畫線條。

■ 剛起手練習時，有時畫了三十多條線也沒有一條滿意的。這是正常的！單純只是缺乏經驗而已。參考上述做法堅持練習，一定能適應得比想像中的快！

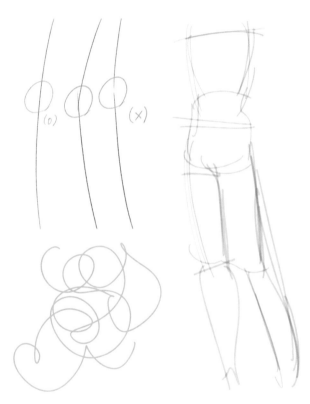

> **SAPPI's**
>
> 如果不修正繪製線條的方法，無論人體畫得多麼完美都會顯得不太熟練。練習人體繪圖時一定要先從線條著手喔！

$\left(\begin{array}{c}03\end{array}\right)$ 選擇筆刷

▲ Photoshop

▲ CLIP STUDIO

　繪圖軟體大部分都會提供基礎的筆刷，無論是Photoshop、CLIP STUDIO或是Procreate都有基本筆刷和鉛筆筆刷。練習時選用哪一種都可以。

SAPPI's

本書收錄的範例全數使用Photoshop基本筆刷「KYLE終極硬心鉛筆」。

（04） 設定繪圖介面

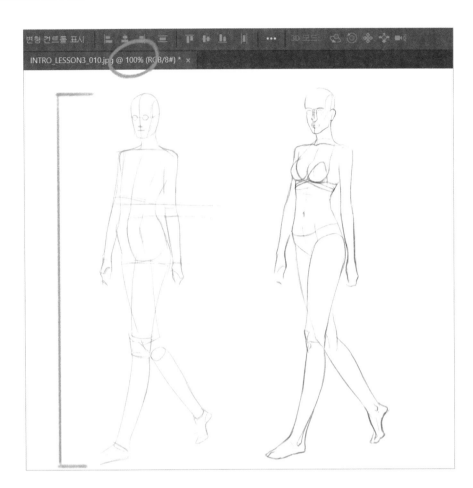

■ 繪圖時切記要在影像尺寸設定在100％的狀態下。尺寸低於100％時，線條會變得生硬，難以控制。

■ 將影像尺寸設定在100％，繪圖時就可以從頭到腳看見完整的人體。如果只能看見一部分，就會很難掌握整體的比例與身形。

■ 圖片的大小與解析度可以自由設定。唯有在特定的狀況下（例如從事相關工作時，企劃書或設定書中會指定大小與解析度）才須要依據指示來進行設定。

■ 積極利用左右翻轉的功能。就如同我們寫字容易傾斜一樣，繪圖時也有類似的情況。多虧數位繪圖中有左右翻轉的功能，否則繪製對象左右二邊的差異可能會很明顯。

(05) 設定快捷鍵

■ Photoshop的快捷鍵可在編輯（Edit）>鍵盤快速鍵（Keyboard Shortcut）中進行設置。

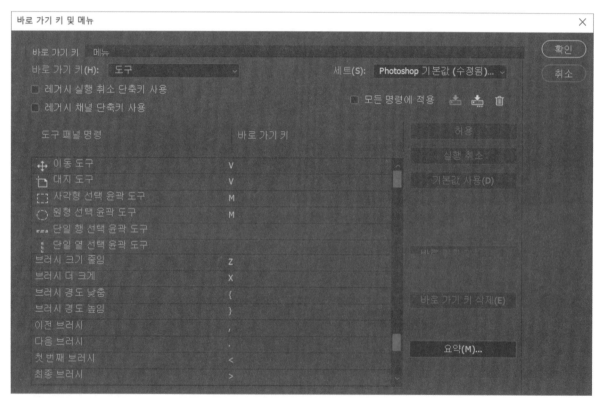

這是我個人的快捷鍵設定。我把〈減少筆刷大小〉、〈增加筆刷大小〉以及〈水平翻轉〉設定在觸手可及的位置，以便於使用。

SAPPI's

因為我是右撇子，通常以右手持筆、左手操作鍵盤，若是左撇子則相反，會以右手來操作鍵盤，請據此來設置快捷鍵吧。

Q 我畫畫比較隨性，草稿多少有點凌亂，接著再新建圖層勾勒出線稿。我覺得目前的作業方式也很方便，有必要更動嗎？

A 如果不是作品上需要留下很多筆觸，利用粗獷線條來完成的風格，還是稍作修改會好一些。我大致能想到三個不便之處，可能會因為習慣而渾然未覺。

1 因為反覆修改圖面，需要使用多個草稿圖層，或是從草稿到線稿要花費更多的時間來繪製。對於想從事相關職業的人而言，花費的時間會直接關係到時薪；對於將畫畫視為興趣的人來說，作畫時間拉長也是讓繪圖變得無趣的原因之一，畢竟是愛好，更希望能迅速完成。只要能簡潔、明快地繪製線條，就能有效提高工作效率。

2 草稿完成後，在上色時發現需要大幅修正。明明已經認真地繪製線稿了，卻在著色時發現許多錯誤；這是我們操之過急，想要盡快上色而草草結束線稿的緣故。混亂的線條或是過粗的線段會給人畫面很滿的感覺，乍看之下誤以為草稿已經很完善了。

3 起初的草圖與描好的線稿圖面，感覺難以維持一致。倘若草稿的線條過粗，或是過於雜亂無章，整理出線稿後自然容易失去原有的印象，畢竟線條的數量、粗細及位置都不一樣了。有時不僅是感覺，甚至連構圖和畫面的敘事都會有所改變。

倘若上述的情況曾經發生過，可以練習用簡明扼要的線條來繪製草稿，這一定能有所改善。

增加立體感的方法

一起來了解3D，探索在圖面中創造立體感的方法吧。

(01) 認識3D

所謂的3D（三維，Three Dimension）是指由面與面所構成的空間或形體，不僅具有橫向、豎向，還有縱深，共三個維度的次元。我們所生活的空間就是三維空間。

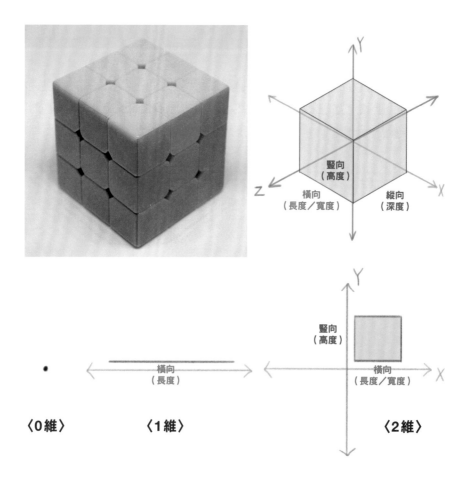

作畫的目標就是將現實（3D立體）體現在紙張（2D平面）上。那麼，就讓我們來了解一下將3D轉成2D時，廣泛使用的「繪圖技巧」吧。

因為圖畫終究不是4D或3D，而是2D的作品，所謂「繪畫的技術」就是在平面中放入4D或3D的戲法（欺騙視覺的技巧）。這是利用視角、視線上的運行法來進行巧妙詐欺的技法，使圖面在人們眼中更具有說服力。

SAPPI's

這就是機器人很難學習繪畫的原因。
因為繪圖是徹底以人的視角為對象，
來進行分析、欺瞞的技術。

藝術只是場騙局。 ── 故 白南準（錄像藝術之父）

我們所繪製的圖畫終究都是騙局。然而，要怎麼做才能營造出有具有說服力的騙局呢？那自然是繼承了既有的技術，並同時吸收了新的繪圖技巧 。

▲靜物，作者不詳，18世紀韓國

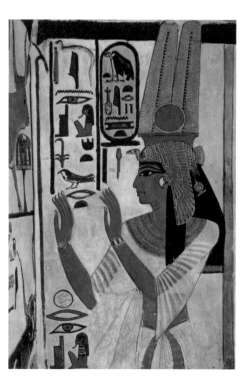

▲妮菲塔莉墓室壁畫（QV66），古埃及，BC13世紀

前頁的作品都是非常優異的畫作，反映出該時代的「繪圖技巧」。繪製這些圖畫的人並非畫功拙劣，只是他們所使用的「技法」（藝術形式）更符合該時代的審美。

SAPPI's

例如：古埃及藝術風格（＝技巧）通常會要求要畫出雙手和雙腿，因為當時的埃及人認為如果遺漏其中一隻手，那麼繪畫中的人將永遠只有一隻手。

聖三位一體，馬薩喬▶

▼雅典學院，拉斐爾

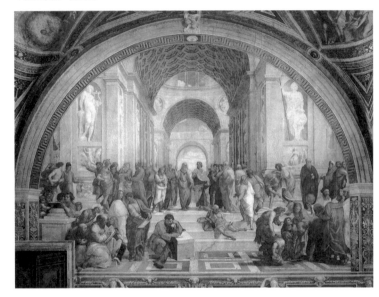

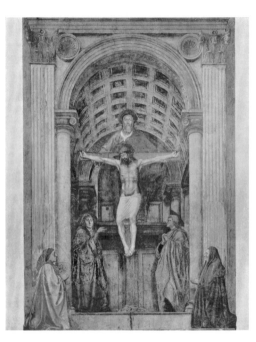

近現代的繪畫技巧誕生於文藝復興時期，立基在「以人為本」的思考方式上。更早之前的作品大多著重於神的觀點、追求宗教上的表現；但文藝復興時期的藝術家擺脫這種思維模式，開始將人類的觀點和視覺法則反映到繪畫中。由布魯內萊斯基（1377－1446）所發明的透視法，他的友人馬薩喬（1401－1428）首次將其應用至繪畫中，創作了著名的〈聖三位一體〉。此後，眾多學者與畫家便紛紛開始研究、發展透視法，並將之系統化。

換言之，我們自此有了不同於以往的繪畫技巧（繪畫風格），能在 2D 的紙面上表現出 3D 的效果：通過錯視效果將不存在的 Z 軸呈現出來的手法。這就是以人的視角高度為基準，基準線以下的物體能看見其頂部；基準線以上的物體則只能看見其底部。如此一來，我們便將人類的普遍視覺法則化為理論基礎，創造出「在紙上進行欺詐的技巧」。唯有「矇騙視覺」才能為作品打造出立體感與空間感！

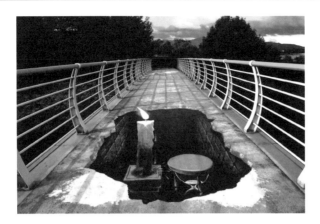

這是一幅「假裝地板被打穿」的作品，正是運用了這種技法才得以創作出來的。這種藝術風格稱為錯視藝術（Trick Art）。其實所有的畫作都是視覺戲法，但是將這種風格稱作錯視藝術倒是覺得特別有趣。

　　現代繪畫會利用透視法來進行「視覺欺騙」，這種技法以外的方式在繪畫上並不常用，換言之，如果你不想畫出其他類型的作品，那就必須遵循「透視法」這個技法。就像是一個人想參A遊戲競賽的人，他就必須遵守A遊戲的規範，若不願意遵守那就無法參與遊戲了。倘若所有參加A遊戲的人都遵守遊戲規則，只有我一個人特立獨行、不願意遵守，那麼我就得面對其他玩家投來的「那個人在幹嘛呀？」的非議目光。

03 　透視：如何在平面上營造出立體感

　　這個副標也可以簡化為「如何使用透視法」。根據情況不同，適用的透視法也有所不同。單點、兩點與三點的透視法經常被使用，一起來了解個別的適用情形與使用方法吧。

■ 單點透視

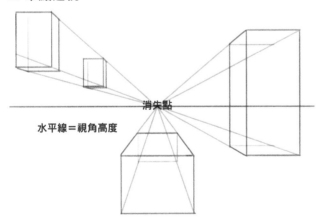

　　所謂的單點透視是指物體會往單一位置消失（消失點）的情形，用於觀者的視線方向與空間方向一致的情況，消失點與我們的視線相對。此外，單點透視通常應用在較寬敞的空間，可用於室內或室外的街道。作為觀察者的我和物體相距較遠，能看見整個物體。

■ **兩點透視**

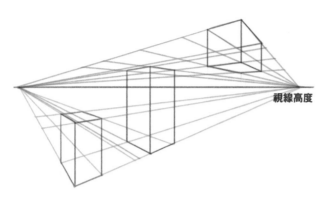

有兩個消失點的透視情形。適用於遠距離的風景，觀察者的注視方向和物體的方向不一致的情況。

■ **三點透視**

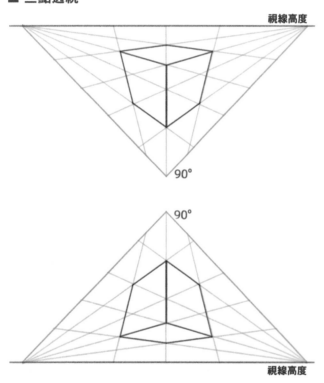

擁有三個消失點的透視情形。與兩點透視的使用情況相近，但觀察者與物體的一部分比較接近、一部分比較遠，因此在視線高度 的水平線上會產生兩個透視點，在水平線上方或下方還有一個消失點。

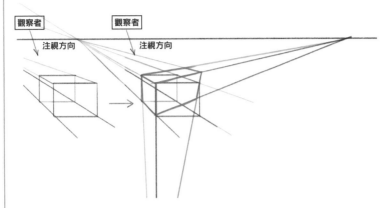

嚴格來說，單點透視的作品其實就是錯誤的透視。當我們能看見物體的頂部時，物體的底部距離觀察者越來越遠，應逐漸變小。此外，與觀察者相距較遠的斜邊就會變成三點透視的情況。在這種狀況下，下方應該還有一個消失點。

儘管如此，單點透視仍被廣泛使用，這是因為在寬闊的景觀中，誤差不大的緣故。（請務必參考QRcode中的影片！）

■ 繪製透視參考線時，如果出現銳角會怎麼樣呢？

　在繪製參考線時，有時可能會畫出比90度更窄的角度。但在繪製透視參考線時，我們只會畫到90度，不會出現比90度更窄的銳角。這是因為立方體的邊角在人的視覺上無法小於90度。在繪製透視參考線時，必須依據人類的視覺範圍來繪製。

■ 可是，透視跟人體繪製又有什麼關聯？

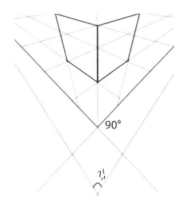

　如果我們將人體極度簡化，最終就會變成類似盒子的圖形，盒子的頂部和底部都應該要符合透視原理。正如旁邊的圖例，半側面的圖形，頂部和底部的線條應該要呈直線才對。唯有符合「規則」、服膺透視法則來繪製，才能產生立體感。

(04) 何謂網格？

　　網格能表現出「表面的曲折」，可以想像成將方格紙好好貼合在物體表面上的模樣。如果人體是一個整潔、俐落的固定形狀，那畫起來會很方便；但可惜的是，人體是並非規則的形體（扭曲、變形的形體）。接下來，我們將會學習到人體的各部位是如何「扭曲」的，唯有理解「變形的程度」才能繪製出正確的人體，對之後的明暗處理與上色也有所幫助。

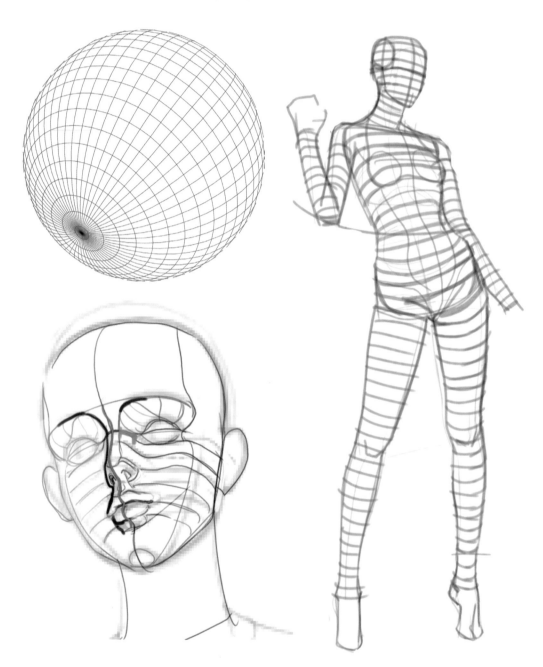

SAPPI's

　　明暗與色彩其實都反映了「扭曲的程度」。物體上的明暗會隨著形狀的扭曲而發生變化。色彩也必須按照光線的變化來表現。唯有畫好基礎型態，才能處理好後續的步驟。

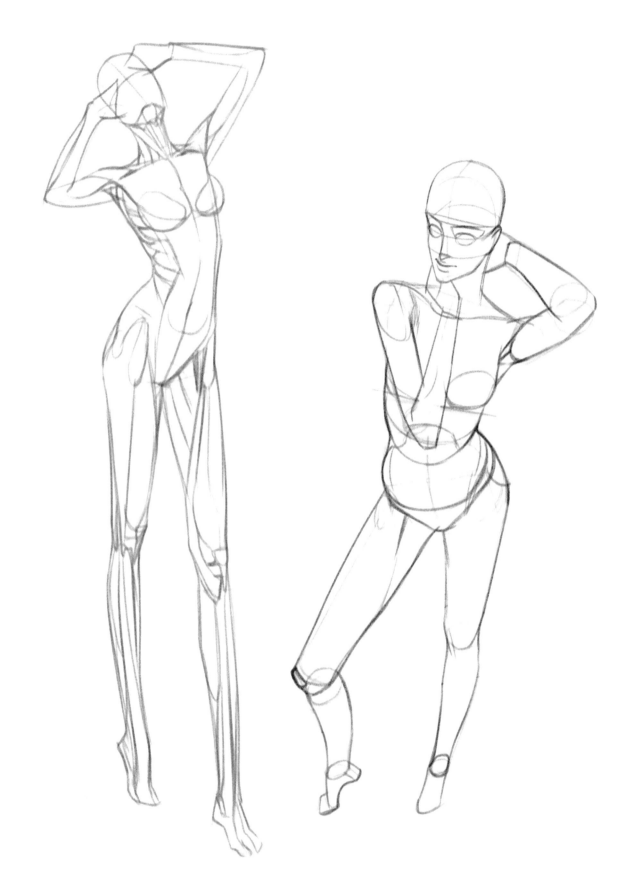

　如前所述，繪製人體需要很多技巧；讓我們透過本書，按部就班地熟悉各種方法與技巧，努力向畫出自己喜愛的作品邁進吧！

常見問題

Q 漫畫也要講究立體感嗎？不管怎麼看都不覺得立體啊。

A 漫畫風格的作品只是臉部較為扁平、沒有加上強烈的明暗而已，人物本身仍然是立體的。

臉部只要想像黏土公仔就很好理解了；雖然臉部扁平，但整個頭部仍然是球體。

繪製軀幹也必須掌握好立體感，因為覆蓋在人體上的衣物會產生皺褶，倘若軀幹是平的，那就失去繪製皺褶的依據了。在平面上曲線可以隨意繪製，但若是立體的話，就必須考慮到上下的方位和重力所造成的影響，不能隨心所欲，也因為有了參照的基準，圖面才更易於理解。

Q 繪製人體時，必須要把所有透視參考線都畫出來嗎？

A 因人而異，但我個人並不會這麼做。人體不是固定的形體，如果完全符合透視原理的話會變得過於生硬；但在畫固定的外形時，就必須依據透視參考線來繪製。

　　準備開始繪製人物囉！勾勒人物時，最重要的是「比例」，以及人體每個部位的「型態」。若能確保透視正確並兼具前述兩個重點，就能精確地表現出人體了。

　　倘若人體沒有姿勢，就只有僵直的站姿時，我們需要掌握刻畫動作的方法。相比於其他兩足直立步行的動物，人體的重心很不穩定，因此需要了解符合兩足步行的身體重心與動作，並研究其繪製方法。

　　我們將在本章中介紹人體的比例和各部位的型態，並講解正確的練習方式，接著會研究身體重心及各種站姿。根據各種姿勢的特徵一起來練習畫看看吧。

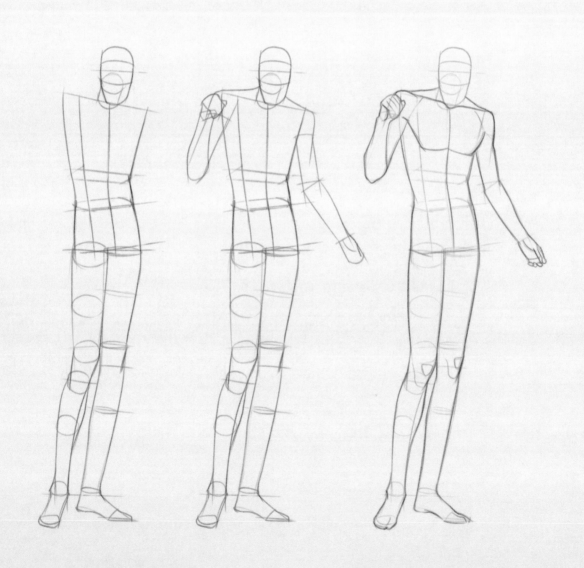

PART

01

人體繪圖
基礎篇

人體的比例

要想畫好人體，首先必須了解身體的比例。熟悉頭部、身體、腿部與手臂的比例後，務必牢記在心。
此外，由於人體並不是由正圓柱體或正球體所組成，而是變形後的圓柱和球體，因此也要掌握好扭曲、變形的程度。

(01) 人體的比例

■ 全身的比例

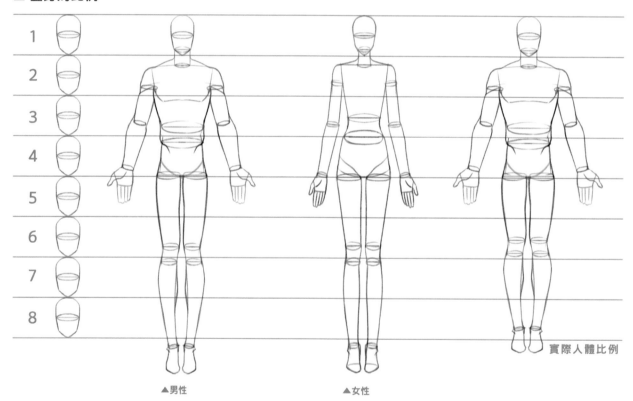

▲男性　　　　　▲女性　　　　　　　實際人體比例

　　繪畫時經常使用的比例為8頭身：由頭部到胯下約4頭身，胯下至腳踝約4頭身。實際的人體比例大約是6.5～7頭身，多數人的腿部長度約為3頭身。繪圖時，為了表現出理想的比例可將腿部拉長。上圖的腿部比較修長，是因為我慣用的腿部比例比4頭身略長一些。

　　觀察各部位的比例：下巴至胸口為1頭身，胸口至骨盆上緣1頭身，骨盆1頭身，大腿、小腿各佔2頭身。以實際情況來說，人的手肘約對應至腰部，手腕則對應到大腿根部位置，但繪圖時因為腿部較長，手臂長度也要拉長一些。

■ 側面的比例與型態

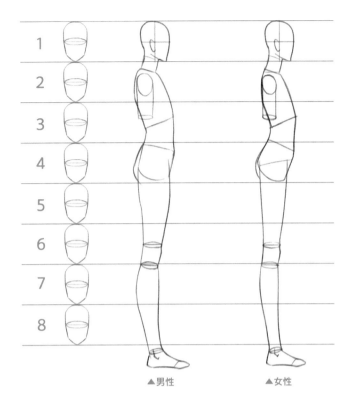

▲男性　　　　　▲女性

人體的側面比例雖然與正面相同，但型態上略有差異。

1. 胸腹部會向前突出，肋骨本身的形狀就是向前傾斜的。
2. 手臂收攏在體側時的位置，比起胸部更貼近背部。
3. 骨盆則與肋骨相反，整體向後傾斜。男女的骨盆傾斜角度略有不同，女性骨盆向後的傾斜度更大。
4. 大腿上半部向前突出，越接近膝蓋處越向後收攏。觀察整個腿部，膝蓋的位置最靠後側，接近腳踝處還會再往前彎曲少許。所以小腿和大腿相反，越往下延伸反而是往前彎曲的型態。

■ 臉部的比例

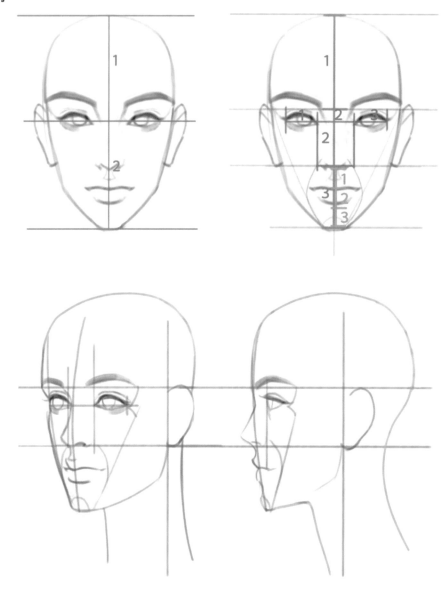

‧ 臉部的比例

1. 若將臉部從中分為兩半，會通過雙眼中央與耳朵根部。
2. 若將臉部3等分，則可分為額頭至眉心、眉心至鼻尖與鼻尖至下巴。
3. 雙眼之間的眼距約為一隻眼睛的寬度。
4. 若將鼻子和下巴之間3等分，嘴巴約位於1/3處。
5. 嘴巴的寬度不應超過兩隻眼睛的正中間。
6. 以眉梢為界，臉部下半部的形狀近似一個正三角形。

(02) 不同年齡的比例變化

■ 全身的比例

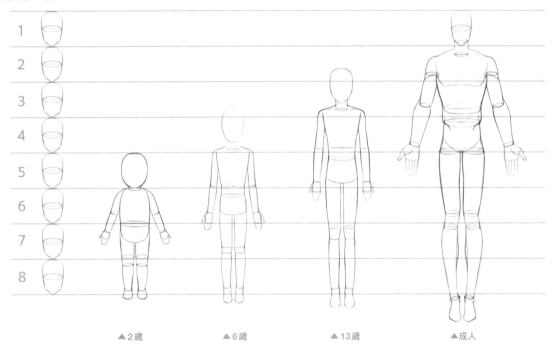

▲2歲　　　　　▲6歲　　　　　▲13歲　　　　　▲成人

　　剛出生～4歲左右的嬰幼兒，頭部較大，手腳上也有嬰兒肥、顯得較為圓潤。隨著年齡的增長，骨
骼拉長、身高抽高；但肌肉尚未長全，相較於同比例的成人會顯得更為纖瘦。年紀越長，生長、發育
逐漸完成後，就會凸顯出骨骼和肌肉的輪廓。上圖是以男性為範例，但女生的發育比男生快，例如圖
中13歲的身形比例，約莫是女孩8～10歲的情況。

■ 臉部的比例

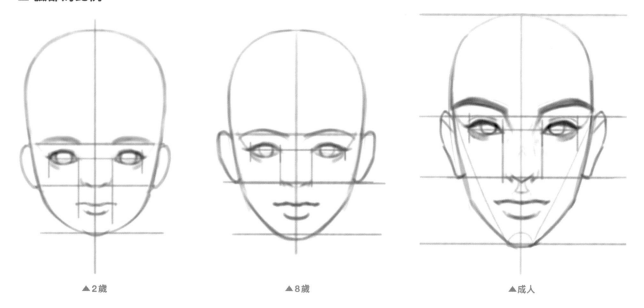

▲2歲　　　　　　　　　　▲8歲　　　　　　　　　　▲成人

　　年紀越小，額頭在臉部的佔比就越大。剛出生的嬰兒從眉毛至下巴僅有額頭的2/5左右。五官會隨著成長往整張臉舒展開來；成年後，額頭會窄縮到只占臉部的1/3面積。

　　骨骼與肌肉分布也是一樣的道理。年紀越小，骨骼與肌肉越不發達，眉骨不突出，鼻梁更低，眼窩的深度也較淺。越是年幼，嘴唇就越薄，耳朵也越偏圓潤。

> **SAPPI's**
> 有些人從小的臉部比例就比較接近成人，常被人笑稱「臭老、老起來放」。這是因為男性荷爾蒙的影響，肌膚狀況比較不像女性那般乾淨、柔嫩，因此男生「老起來放」的情況也比女生常見。例如拳王泰〇、巨〇強森、姜〇東都屬於這種類型。

　　此外，年紀越小，眼窩尚未發育，眼睛的虹膜部分看起來比眼白更大，就像狗狗和貓咪的眼睛。

> **SAPPI's**
> 嬰兒的眼球大小約為18mm，三歲之前會迅速生長到23mm左右，之後每年約生長0.1mm，直到成人的眼球大小。當然這也是有個體的差異，有些人天生眼球較大，眼窩較深、看起來眼睛就會特別大。

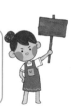

(03) 性別間的比例差異

■ 男女身體部位的差異

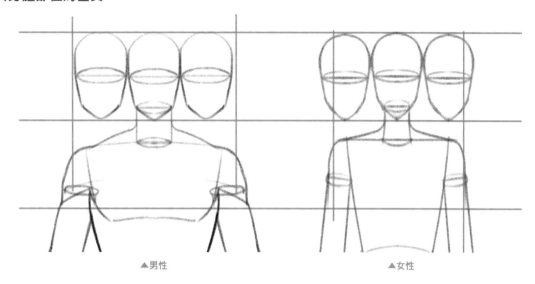

▲男性　　　　　　　　　▲女性

男性和女性的身體比例在縱向上沒有太大的差異，但在橫向上則有明顯的區別。平均來說，男性的肌肉量比女性多，肩膀較寬，上半身的寬度會更寬。男性的肩寬可以畫到一個頭部的寬度，女性則為3/4個頭部的寬度。下半身也一樣。

▲男性　　　　▲女性

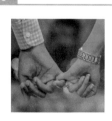

SAPPI's

男女之間的差異源自於身高的差異，而非人體本身。據說在靈長類動物中，人類的男女平均身高/體積/體重的差異是最大的；這也是手、腳的大小差異所造成的。

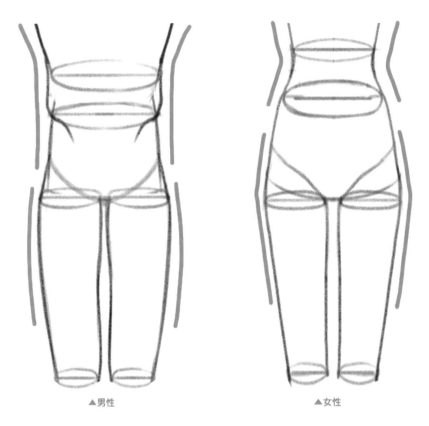

▲男性　　　　　　　　　　　　　　　　▲女性

在骨盆部分，男性和女性的區別尤為顯著。女性的骨盆寬度較大，越往下越寬，呈現梯形。男性的骨盆較窄，連接至腿部時會因腿部肌肉而變寬；相反地，女性則是骨盆處最寬，越往下延伸越窄。

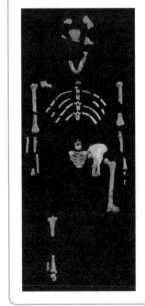

遺骸中若沒有發現髖骨都會被紀錄為「性別不詳」，可能是身高較高的女性、也可能是肩寬較窄的男性。

■ 臉部的比例差異

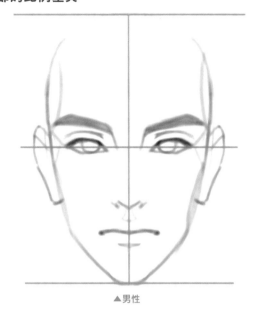

▲男性

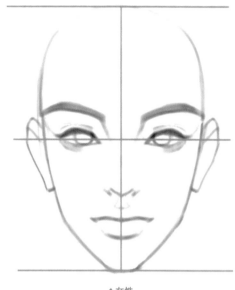

▲女性

　如前所述，多數女藝人都有娃娃臉的傾向，額頭的佔比比臉部的 1 / 3 還大，比例看起來更接近孩童。而大部分男藝人反而更強調「成年的魅力」，額頭約佔臉部的 1 / 3。因此，許多男藝人看起來會比同齡的女藝人年紀更大，箇中緣由不一定是因為「男性容易老起來放」，而是在整體文化上，大眾比較偏好這樣的面孔。

　因此，男性和女性的臉部比例並不像骨盆那樣，有著實質上的差距。我所繪製的範例圖僅僅是普羅大眾偏好的男女性面孔而已。二者的差異羅列如下：

　1. 男性的眼睛與眉毛間的間距較窄，眼窩較深。

　2. 男性的鼻梁更長、更高，鼻翼較鋒利。

　3. 在許多文化圈中，大眾偏好的女性嘴唇較厚。

　4. 女性的額頭及臉部輪廓較為圓潤、柔和。

SAPPI's

東西方人的比例並沒有差異，只是東方的審美更偏好娃娃臉，造成額頭差距較大而已！

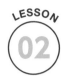
人體各部位的型態與圖形化

掌握人體的比例後,接著就該來熟悉體型了。人體並不是固定的形狀,在不理解體態的情況下,很容易就會畫出生硬、不自然的模樣。讓我們按照部位依序研究,並同時了解如何將人體化繁為簡、以圖形化來繪製的方法。

(01) 頭部與臉部

■ 頭部的型態

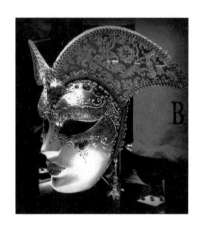

　　頭部本身是個球形,整體型態上額頭較為圓潤,越往下巴則越窄。就比例來看,擁有大眼睛的SD或漫畫風格(左側)的角色其比例約為1:1至1:1.5,眼睛較小的漫畫或寫實作品(右側)則約1:1.8至1:2左右。頭部的正面,也就是臉部,雖然看似平面,實則有些許的弧度。可以想像面具的形狀,更易於繪製。如臉部比例章節中所述的,以約1:1(通過眼睛中央)的比例來繪製水平中心線,垂直中心線則是繪製對稱臉形的參考線。

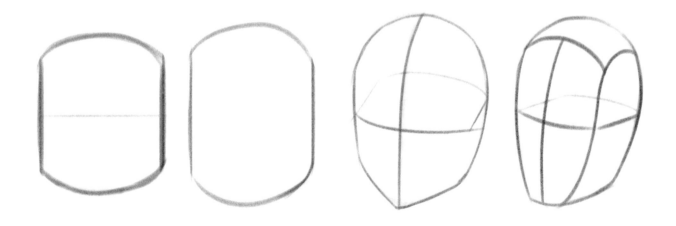

因為我們要繪製的是立體圖形，在抓出水平中心線時務必要接著畫出頭部的橫截面。從俯視的視角來看，頭部會如左側範例所示，前後有些弧度，但側面則接近平直。繪製時應畫出頭部的橫截面，以便確認立體感。

在側面中間處畫上耳朵，後腦勺延伸至耳朵後方，形塑出整個頭部。

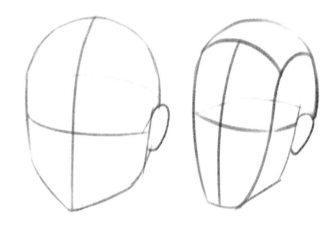

■ 眼睛的型態

眼睛是由眼球和眼部周圍的骨骼所組成。額骨越高與眼球之間的高低差就越大，臉型就越接近西方人。額骨至眼球之間的高低差，讓雙眼皮有了發展空間。因為顴骨較低，所以在眼睛和顴骨之間也會出現高低差，在眼睛下方形成臥蠶。

倘若額骨較低，與眼球之間幾乎沒有高低差，那就容易形成單眼皮或是內雙，多數情況下會出現類似東方人的面孔。若顴骨較高，眼睛和顴骨之間沒有高低差，便不易形成臥蠶。

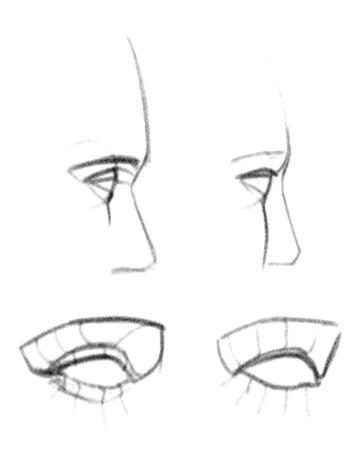

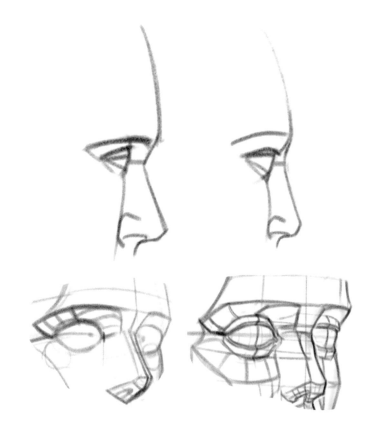

■ 鼻子的型態

鼻子是由鼻梁和鼻翼組成，整體是長方體的形狀。但側面和鼻梁頂面並非90度的過渡，而是鼻翼會緩緩擴散，呈現出金字塔狀。

若額骨較高，鼻梁的起始處也會較高，鼻子的整體尺寸將會放大，眼鼻之間會出現高度差，呈現歐美人士的外貌。由於鼻子較高大，鼻孔也會形成細長的豆狀。

相反地，若額骨較低，鼻梁的起始處就會偏低，鼻子的尺寸也會縮小。眼鼻之間幾乎沒有高度差，從側面看時，眼鼻之間的距離較短。由於鼻子較為低矮，鼻孔會更接近圓形。

SAPPI's

居住地較為寒冷的歐洲人，擴展了鼻子的內部空間，呼吸時加熱吸進來的冷空氣。為了確保鼻子內部有充裕的空間，鼻子就變大了。

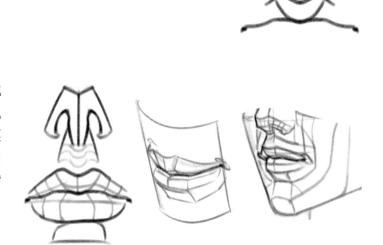

鼻子底部是中間較高、兩側較低的五角形。由於中間較高，兩側的鼻孔會分別朝向不同的方向。鼻子底部連接著人中，因此人中會順著鼻子底部凹陷下去，一路延伸至嘴唇中央形成唇峰。

■ 嘴巴的型態

由於牙齒的緣故，嘴巴會比臉部的其他部位更向前突出。嘴唇的正中央隨著鼻孔延伸出來的人中形成凹陷，周圍的嘴唇逐漸向口腔內部捲入，形成嘴巴的型態。由於嘴唇特別突出，因此下唇下方、連接嘴唇與下巴的平面是獨立存在的。

SAPPI's

在靈長類動物中，人類的嘴唇特別厚實，據說是為了進行交流與親吻。嘴唇原本位於口腔內部，由內部向外翻形成的。其他靈長類動物幾乎沒有嘴唇，也沒有下唇底部的平面。

■ 繪製臉部的步驟

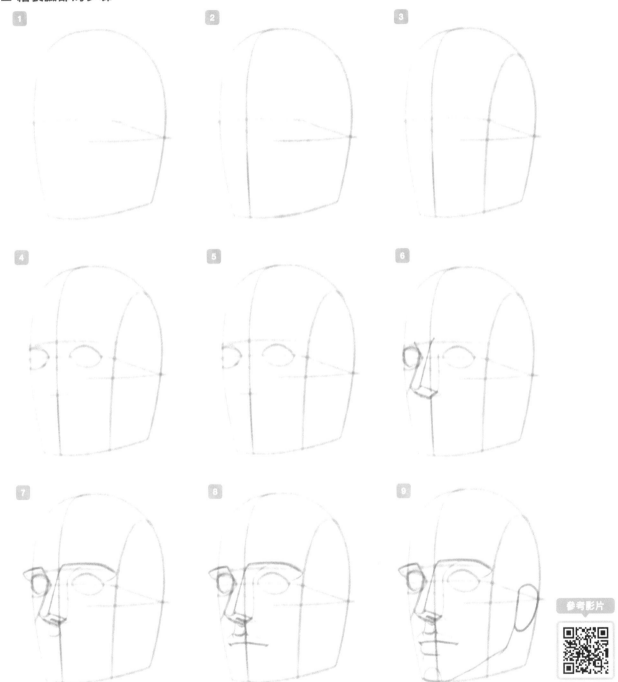

參考影片

1 畫出頭部的橫截面。面部與後腦勺須有弧度，側面則較為扁平。

2 畫出頭部的垂直中心線。額頭呈圓弧狀，鼻子至嘴巴處較為扁平。

3 根據橫截面分出臉的正面與側面，並決定五官的大致位置（＝臉部比例）。

4 在臉部正面抓出眼睛的大小和位置，此時的輪廓是包含上下眼瞼在內的大小。

5 區分出鼻梁和鼻翼，留意鼻子底部應朝向不同的方向。

6 回到眼睛，畫出眉毛與眼睛周圍的平面。眼睛和鼻子之間的高度應高於其他部位。
 眼尾會與額骨相連，呈圓弧形。

7 畫出鼻孔及連接鼻子下方的人中。

8 依據人中畫出嘴唇中央的唇峰，再畫出嘴巴的其餘部分。

9 畫出連接下唇至下巴的平面，以及圓弧狀的下巴結構。加上耳朵。

　　進行人體繪圖時不用先刻畫臉部，可留待最後再處理。因為臉部是極為細膩的部位，需要投入大量的時間，如果花費大把時間刻畫出的臉部卻與心中預設的軀幹方向不一致，就很容易為了已經畫好的臉部而放棄將軀幹調整至正確的角度，想當然爾，也就會畫出不自然的人體。若留待最後再繪製，就能兼顧自然的體態與工作效率了。

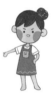

> **SAPPI's**
> 我所介紹的繪製順序更接近於半寫實的畫風。由於漫畫不太講究五官的立體感，可按照步驟1→2→4→五官，以個人的風格、習慣來繪製也無妨。

(02) 頸部

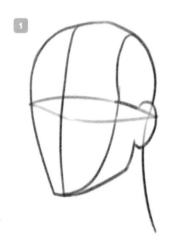 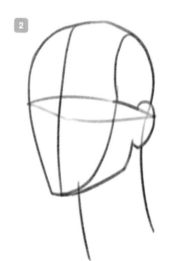 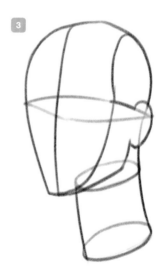

　　頸部呈現C字形，由後往前輕微彎曲，頸椎本身的形狀就接近C字形。

1 沿著後腦勺的線條以C字形畫出頸部。

2 按照個人想要的厚度畫出頸部前側的輪廓。

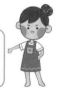

> **SAPPI's**
> 與這部分相關的脊椎解剖學，留待PART 2再詳加敘述！

3 畫出橫截面，使頸部立體化。

■ 肋骨

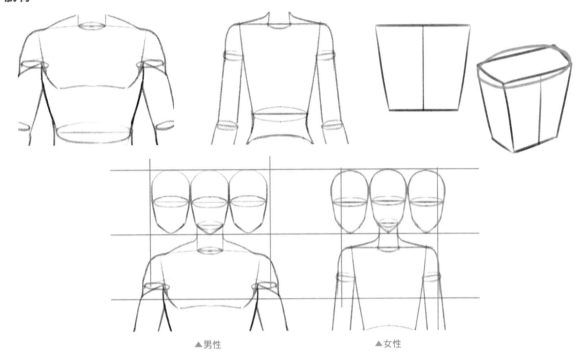

▲男性　　　　　　　　　▲女性

　　上半身是一個梯形，越往下越窄，正面比側面寬很多，是個扁平的圓筒形。如前所述，上半身的比例男女有別，先以頭部為基準來制定圓筒的寬度，下方則收縮至想要的腰部寬度。倘若像模特兒那般纖細的成人體型，腰圍大約是65至80㎝的話，應畫得比頭圍略寬些。

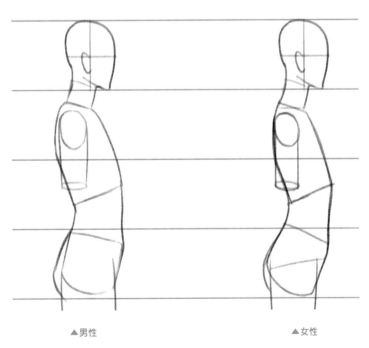

▲男性　　　　　　　　　▲女性

　　從側面看，上半身是稍微向前隆起的型態，因此從正面觀察時，胸口正中央也會朝前突起。手臂在收攏時會更貼近背部，而非胸部。

■ 骨盆

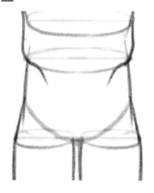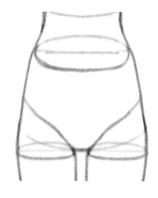

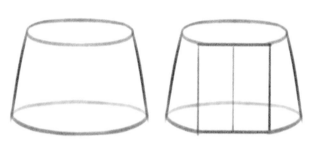

　　骨盆也是一個梯形的型態，越往下越寬，同樣也是一個正面比側面寬的扁平狀圓筒。只是這個圓筒的正面與側面的比例比較接近，沒有上半身那麼極端。細心觀察的話會發現，受到髖骨的影響，骨盆的正面比較扁平。比起肌肉，骨盆反應出是骨骼的型態。

■ 簡化的軀幹圖形

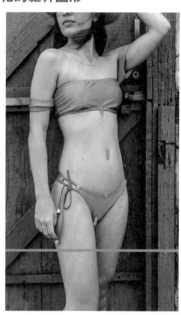

1

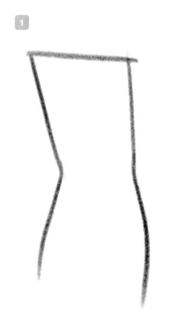

2

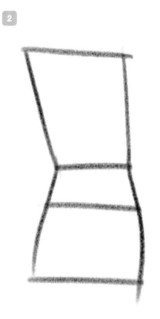

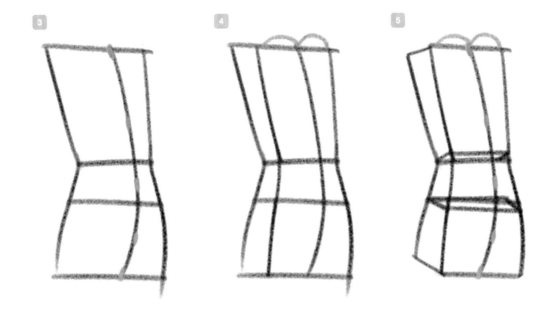

　我個人更喜歡使用單純的箱形，因為可以先確認好透視關係！這種方法可先畫出箱形，再慢慢追加更多的細節。

1 沿著輪廓大致畫出軀幹的形狀。

2 以腰部最細處及骨盆最寬處為基線。

3 在軀幹（不包含手腳的上半身＋骨盆）標出中心點，並連接起來。

4 將中心線至圖形的較窄側的寬度為基準，在較寬的一側也畫出間隔。這條線就是區分軀幹正面與側面的分界線，繪製時需要考慮到軀幹的側面厚度。

5 由於肋骨是越往下越向前傾斜的，因此上半身是可以看見底部的。但骨盆則相反，越往下越向後傾，故只能看到頂部。

> SAPPI's
>
> 關節會隨著動作而改變型態和長度，很難確立標準，也不易進行圖形化。因此，可以先將沒有關節的骨骼部分圖形化，再連結起來以表現出關節。

> SAPPI's
>
> 與關節相關的詳細內容請參照 PART 02 進階的人體繪圖：解剖學。

Q & A

常見問題

Q 實際上肋骨並不是箱形的，為何要畫成箱子的形狀呢？

A 上半身的整體圖形雖然與肋骨形狀類似，但仍稍有不同。實際上，肋骨的形狀如右側範例所示，比腰部最細的部分更低，延伸至胸腔的最底部。而肋骨和頸部相連的部分也比胸椎的位置高，整體形狀相當複雜，與平時肉眼看到的上半身差距頗大。這是因為胸部骨骼上還附有許多肌肉，導致輪廓與骨骼形狀出現差異。畢竟我們無法每次都畫出所有的骨骼與肌肉，所以我比較偏好如下圖一樣以箱形來表現。

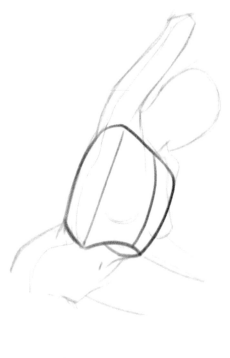
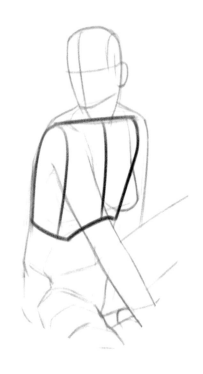
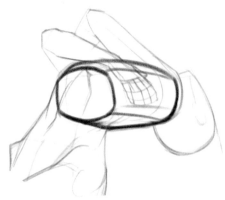

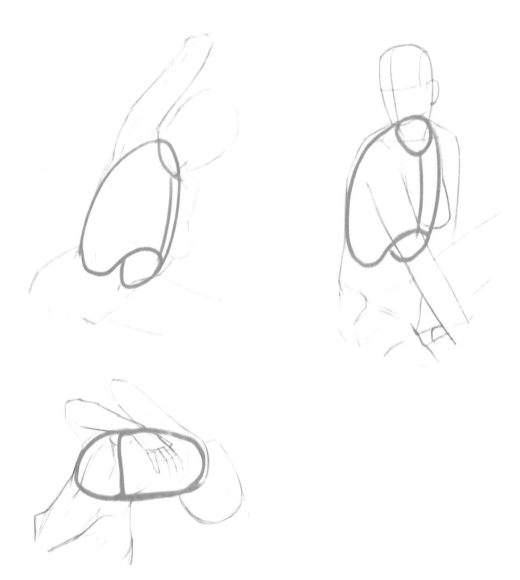

Q 那麼，為什麼骨盆也要畫成箱形呢？

A 其理由也與肋骨類似。髖骨的形狀相當複雜，不僅連接腿骨，還覆蓋著肌肉與脂肪。為了易於掌握左右的對稱性和軀幹方向，才會以最單純的箱形來表現。

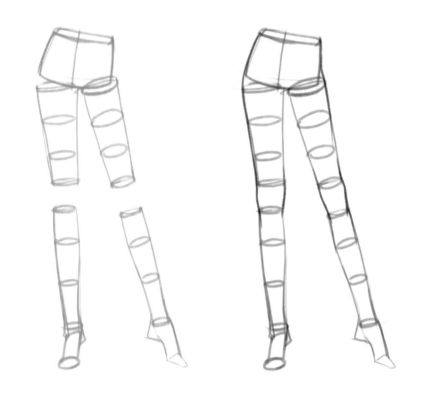

腿部連接著骨盆，可先將骨盆與腿部之間、膝蓋等的關節處空出來，以圓柱體畫出腿部的立體圖形。

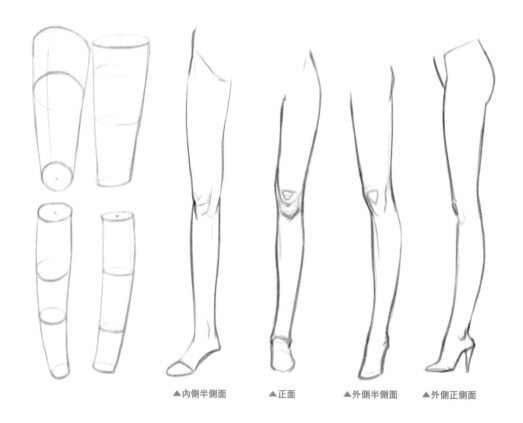

▲內側半側面　　▲正面　　▲外側半側面　　▲外側正側面

■ 腿部的型態

・**大腿是接近正圓柱體的圓柱狀。**

 A. 從側面觀察時，向前突出許多，越接近膝蓋越向後收攏。

 B. 從側面觀察時，前側呈圓弧狀隆起，後側則接近一字型。

・**小腿的正面較窄、側面較寬，有如扁平的圓柱體。**

・**小腿是彎曲的圓柱體。**

 A. 從正面觀察時，小腿的曲線有如（）形狀。

 B. 從側面觀察時，腳踝比膝蓋更為趨前。

 C. 從側面觀察時，小腿後側呈圓弧狀，前側則接近一字型。

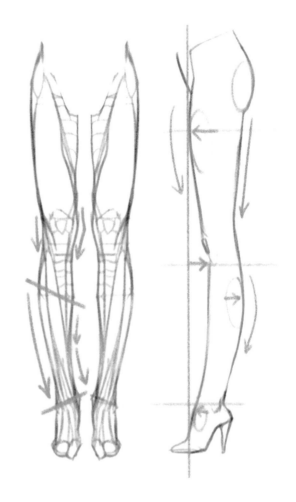

━ 承重腳的方向與骨盆方向一致
━ 遠離身體重心的腳的方向

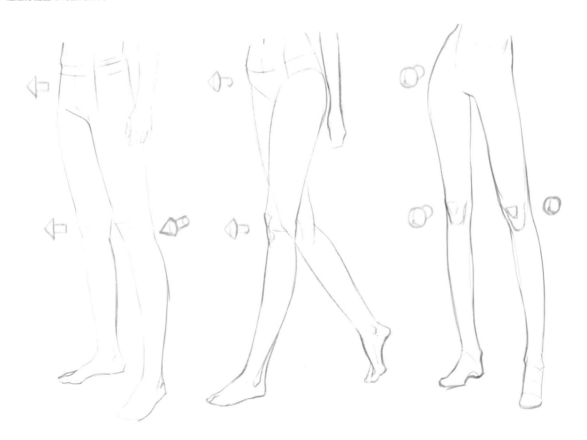

- **小腿、大腿與骨盆三者的方向很難有大幅度的差異。**
 - A. 靠近身體重心、負責承重的腳，小腿、大腿與骨盆的方向通常會保持一致。意即骨盆方向＝膝蓋方向＝腳的方向。
 - B. 遠離身體重心的腳雖然比承重腳自由，但大腿與骨盆的朝向受限於腿部能轉動的角度。根據腳部的轉動，膝蓋的方向會與腳尖方向保持一致。

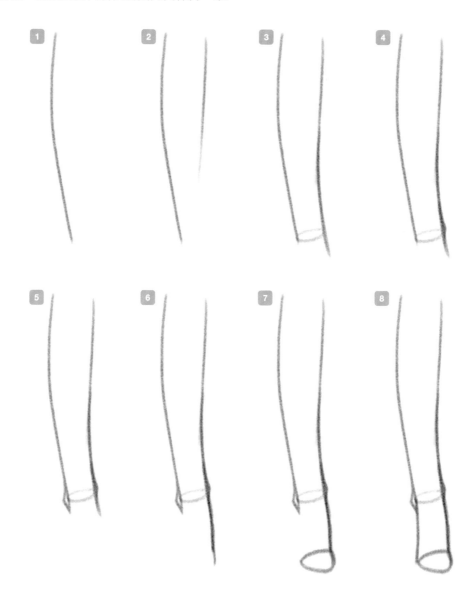

- **由於小腿呈現特有的彎曲圓柱形狀，想畫出正確的腳踝和腳的位置，必須按照下面的步驟來繪製。**
 - 1 轉動手腕畫出小腿的外側線條。
 - 2 以一字型畫出小腿的內側線條。
 - 3 當兩條線形成一個夾角，腳踝不能比這個寬度更窄時，便將線條平行於步驟 1 的曲線延伸。
 - 4 在步驟 2 的直線上連接踝骨。
 - 5 在步驟 1 的曲線外側單獨畫出另一側的踝骨。
 - 6 為使腳踝與腳能夠流暢地連接起來，應稍微與步驟 2 的線條重合。

7 畫出腳趾。

8 連接腳部的外側線條與步驟 5 的腳踝線條，但不重合。

■ 膝蓋的型態

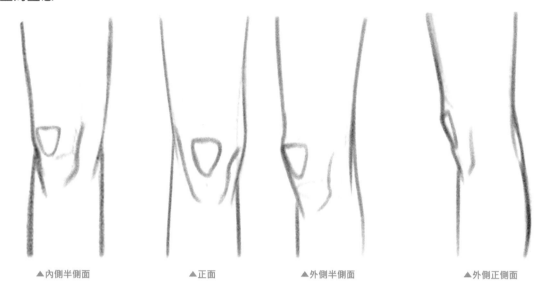

▲內側半側面　　　　▲正面　　　　▲外側半側面　　　　▲外側正側面

- 膝蓋由膝蓋骨、大腿骨、小腿骨、皮膚與皮下脂肪構成。圖中以三角形標示出來的是膝蓋骨，其餘的膝蓋部分以 U 字形來表現。
- 膝蓋內外兩側的形狀有所不同。受到肌肉形狀的影響，膝蓋內側比大腿略為突出，越接近小腿越向內收攏。膝蓋外側則受到韌帶的影響，呈現一字型。
- 從正面觀察，膝蓋內側的形狀越接近小腿越向內收攏，可以稍微看見膝窩。外側的韌帶緊貼著膝蓋生長，也能稍微看見膝窩的形狀。

SAPPI's

唯有將腳踝畫好，腳才能正確地與腿部相接。如果腳部連接不順，就難以表現出站立的感覺，像是浮在空中一樣不自然。請試著依照步驟來繪製腳踝吧！

(05) 手臂

繪製手臂的方法與腿部相似。可以將連接軀幹的關節先空出來，以立體的圓柱形畫出手臂。

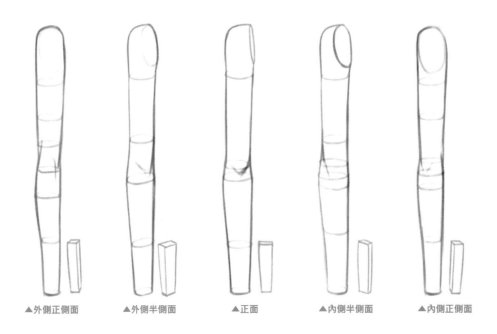

▲外側正側面　　▲外側半側面　　▲正面　　▲內側半側面　　▲內側正側面

■ 手臂的型態

1. 上臂的外形很接近正圓柱體。
2. 下臂則是扁平的圓柱狀，手掌、手背較寬，拇指與小指則較扁。
3. 從拇指側與小指側來觀察下臂，可發現形態各異：
4. 拇指側：先是急劇隆起，接著迅速縮窄為一字形。
5. 小指側：取決於肌肉用力程度，用力時，整體成一條鼓起的曲線；不施力時，則是順著手肘延伸下來的直線。

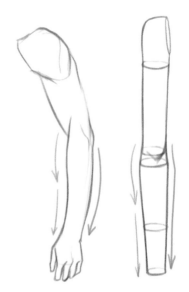

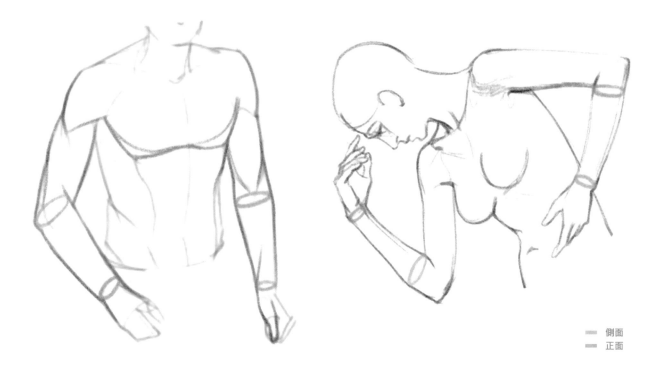

■ 側面
■ 正面

6. 下臂的關節活動度非常好，不用動到肩膀也能移動手臂；因此，手肘與手腕得以朝向不同的方向。

SAPPI's

手臂的關節會隨著姿勢有所改變，可以以相對自由的方式來表現，若想了解相關的解剖學知識請參考第124頁。但縱使不清楚解剖學理論也能繪製，沒有非學習不可的必要喔。

SAPPI's

若覺得手臂上的肌肉數量較多，不了解解剖學很難畫好的話請參考第162頁的解剖學章節！

■ 手部

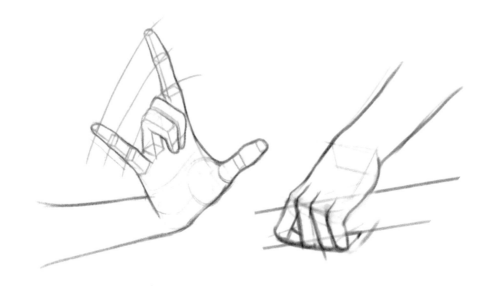

　　手部的型態是長方體的手掌連接著圓柱狀的手指。必須先確定手掌和手背的方向，再依據姿勢來排列手指。

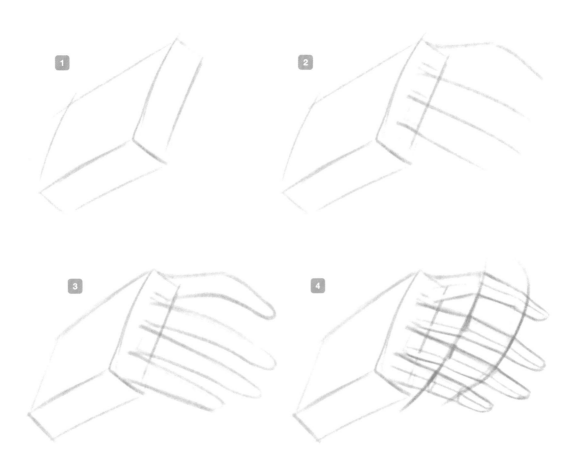

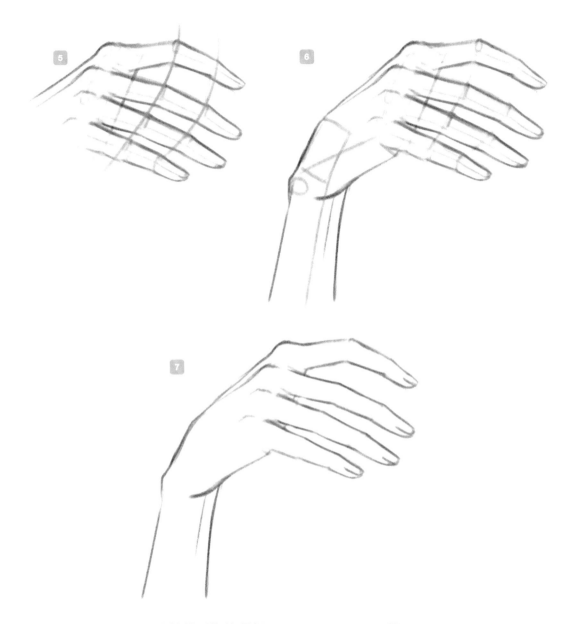

1 決定手掌與手背方向，畫出連接著手指的頂部

A. 手掌／手背是頂部呈弧狀的長方體，像是吐司的形狀。

B. 根據姿勢不同，手掌／手背的圖形也會略有變化。將手伸展開來就是扁平的長方體；握拳或是收攏手指，就會形成朝手背方向鼓起的曲狀長方體。

2 先大致畫出每根手指的走向

A. 握拳時通常會從小指開始畫起，舒展時則從食指開始。這是由於小指的力量比較弱，難以獨立移動的緣故。

B. 由於連接著手指的手掌頂部是彎曲的圓弧狀，離視角較遠的手指可連接的空間看起來越來越少，因為被彎曲的平面遮住了。

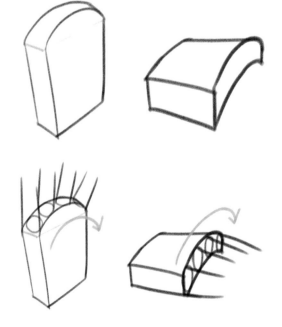

3 **畫出手指的大致型態**

4 **畫出每一個指節**

 A. 從手掌開始，指節的比例約為5:4:3近。

 B. 手指在手背面比較扁平，手掌面則呈圓筒狀。有著指甲的指
 背是手背那一面的，刻畫時也要考慮到指甲的連接部分。

5 **畫出手指連接手背的關節**

 A. 只有在可看見手背的角度才需要繪製。手背上的指關節其實
 位於手指的豎向正中心，但因為手指距離視線遠，關節看起
 來就像是聚在一起似的，再加上手掌／手背的彎曲曲面也會
 遮住側面的幾個關節。

6 **連接手和手腕。**

 A. 請依據步驟 **1** 定好的手掌／手背方向，將手連到手臂上。

 B. 小指根部稍微突出的骨頭與手背相當接近。

7 **整理線條，畫出指甲。**

 A. 指甲位於手指的背部，大小約遠端指節的一半多一點。

SAPPI's

手指光是指節就高達15個，需要繪製的東西很多，是特別棘手的部位之一。也是許多人
難以掌握的部分。若能精心繪製，將是繼臉部之後，最能展現亮點的部位！

SAPPI's

男女之間的差異源自於身高的差異，而非人體本身。據說在靈長類動
物中，人類的男女平均身高/體積/體重的差異是最大的；這也是手、
腳的大小差異所造成的。

■ 腳部

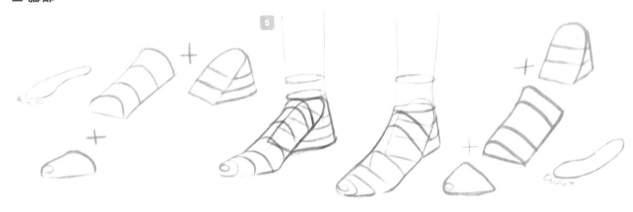

　　將腳拆開來繪製會容易一些。試著把長方體的腳背、鞋頭狀的腳趾和圓錐狀的後腳跟分開來繪製。請如同以下的範例，畫出小腿，並在步驟 4 接上腳部。

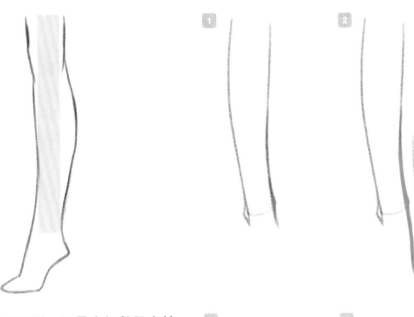

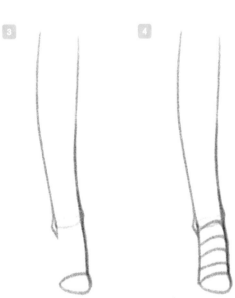

1 腳踝與腳部並非斷裂，而是由無數肌肉接續起來的。因此，從腳踝到腳部的線條很難精確地區分，應該以柔和的線條相連。

2 不要截斷腳踝，從更上方開始畫出柔和的曲線。

3 以半圓形的鞋舌狀畫出腳趾。

4 拇趾側的腳背高度會明顯高於小趾側的。依據腳背高度畫出數條網格線。

5 雖然沒畫出腳跟，但看起來也不會太空虛。若覺得有些空洞時，就必須補上後腳跟。

Q & A

常見問題

Q 進行圖形化時，非得按照前述的步驟來畫嗎？

A 我只是介紹了個人的慣用方式，每個人或多或少都有些差異；唯有精確掌握一種方法，才能以它為基礎來進行變化，創造出獨有的方式。請先按照我的建議練習看看，等熟練後再改成適合自己的方法吧！

Q 步驟繁雜，要死記、留意的東西未免太多了，有沒有更簡單的方法？

A 我認為數學之所以困難是因為必須讓腦中熟悉特有的數學思維，這部分，繪圖就跟數學很像，都是以大量的練習為前提。想畫出漂亮的作品，就必須牢記很多基礎知識，還要講求精確度，這當然非常繁複。就如我在 INTRO 所說的：若只是將繪畫作為興趣，那就不必像考試那樣背誦書中的步驟，遇到問題時再偷偷翻開來查看吧。

但若和我一樣，希望以繪畫作為本業的話，那麼，真正困難的地方還在後頭呢！只能下定決心、努力練習了。唯有如此，才能靠它來養活自己呀！倘若繪畫非常簡單、人人都能上手，那麼就不能靠它來賺取報酬、換取溫飽了。正因為這門技術有一定的難度，不是每個人都能跨越門檻的，我才能藉此來謀生呢！請試著以積極的心態來思考吧！

Q 漫畫風格的作品也要用到圖形化嗎？

A 是的，當然！漫畫的基本方法與其他畫風幾乎相同，只是比例較短小、給人可愛的感覺而已。除了五官外，漫畫也是講究立體感的，自然需要圖形化。若不進行圖形化，在第一關的「繪圖技巧」就會遭到淘汰了。相關論述在 INTRO 第 32 頁有詳細介紹，請務必參考喔！

Addition

和 SAPPI 一起繪製腿部

下方的 QRcode 是我在課堂中使用的腿部線條教學。其中不僅包含腿部線條的詳盡解說，還有用於練習的圖片喔！

▶ 連結：https://www.notion.so/1dd67c6eaabe4cdc919becdd514d21b1

LESSON
03

嘗試描圖

在前述章節中，我們學習了圖形化的方法，不過，還是有點困難吧？在沒有任何幫助的狀況下，突然要在空無一物的白紙上自己繪圖，確實會感到茫然。因此，我們要來介紹更簡單的練習方式 — 描圖。

(01) 練習描圖

　　所謂的描圖就是依據原畫來畫。在原始圖片上鋪上一層薄紙，若是在數位繪圖的環境下就必須新建一個圖層，沿著原圖來描繪。當初學者難以掌握整體型態、確定圖面是否正確，而無法持之以恆的練習時，我就會積極地推薦這種練習方式。

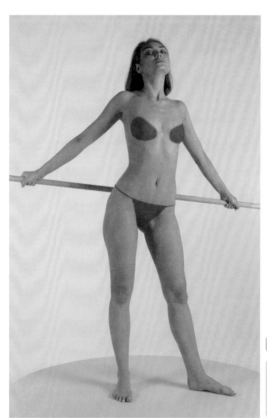

參考影片

　　現在就跟我一起來練習人體全身的描圖吧。以上圖的照片為例，依據書中的步驟試著繪製出完整的人體，按部就班地跟著畫畫看吧！

■ 頭部

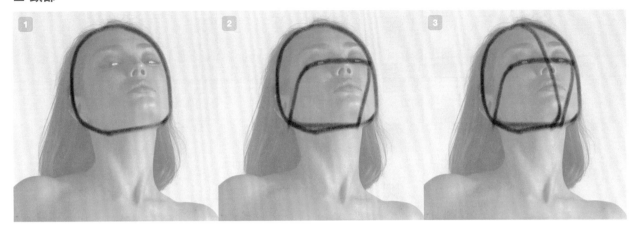

1 沿著臉部畫出輪廓線。

2 畫出雙眼的傾斜度，連接耳朵與眼睛畫出傾斜度。再依據前述線條畫出頭部的橫截面。

3 畫出臉部的豎向中心線。

■ 頸部

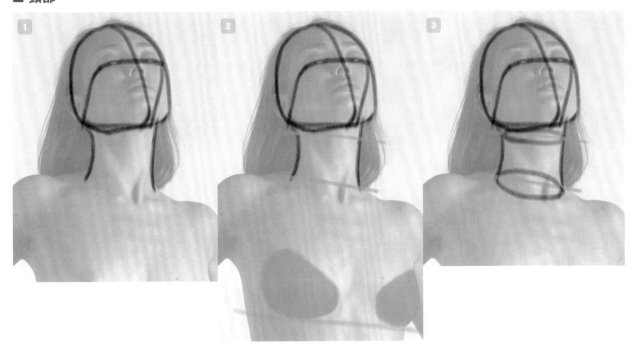

1 沿著頸部畫出輪廓線。

2 頸部的傾斜度經常會與胸部保持一致。觀察胸部的傾斜度，畫出頸部的傾斜度，角度需維持相同。

3 根據傾斜度畫出相應的橢圓橫截面。

TIP　為什麼要畫出橫截面？

剛開始練習人體繪製時，我們對立體感的理解度有限，倘若對立體感的掌握度不高，那就必須畫出橫截面，強制找出圖面中的立體感。

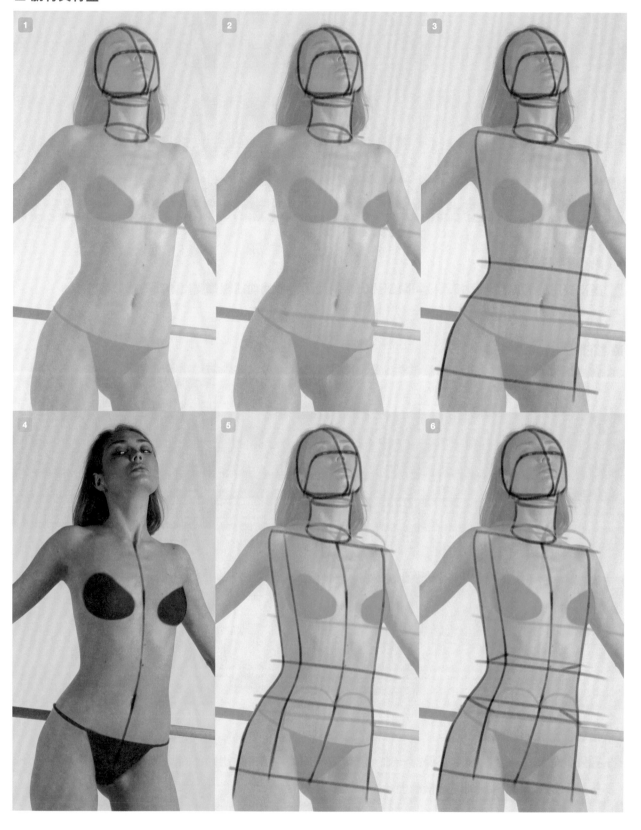

1 畫出胸部的傾斜度，在繪製頸部時曾經參考過。

2 確定骨盆的傾斜度。畫出骨盆傾斜度的方法有 2 種：

A. 找出外輪廓線突然彎曲的位置。

B. 找出髖骨較為突出、可從肌膚表面觀察到的位置。

二選一，選擇更方便、簡易的即可！

注意！範例中骨盆與肋骨的傾斜度相近，但也有很多傾斜度完全不同的姿勢。由於骨盆與肋骨可隨著脊椎個別活動，要特別留意它們各自的傾斜度喔！

3 **沿著肋骨和骨盆外圍畫出輪廓線，分別畫出各個位置對應的傾斜度。**

A. 肋骨部分 須在頸部結束處及腰部最纖細的部位，標示出傾斜度。

B. 髖骨部分 須對應外輪廓線突然彎曲的位置，及胯下畫出傾斜度。

4 **畫出軀幹的中心線。分別在鎖骨、胸部、肚臍和胯下等處標出，再以柔和的線條連接，即可畫出軀幹中心線。**

5 **依據軀幹中心線來區分身體的側面與正面。**

A. 遠離身體中心的一側，就是側面。

B. 依據外輪廓距離身體中心最近的距離，在另一側區分出側面。

C. 用同樣的方式畫出骨盆。

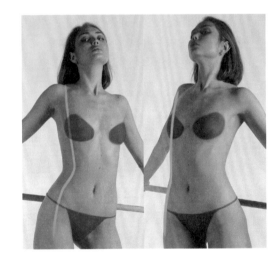

想像你就是替模特兒拍照的攝影師。即使模特兒維持著相同的姿勢，但只要攝影師的位置一移動，原本的側面線條就會變成外輪廓線。換言之，在輪廓線內側勾勒的線條也是身體的一部分；這條線代表了表面的彎折，這些線稱為網格。既然這條線也是身體型態的一部分，當然就要畫成我們認知中的身體形狀才行。以範例來說，就是接近漏斗狀的軀幹！

6 **畫出肋骨底部與骨盆的頂部。**

■ 腿部

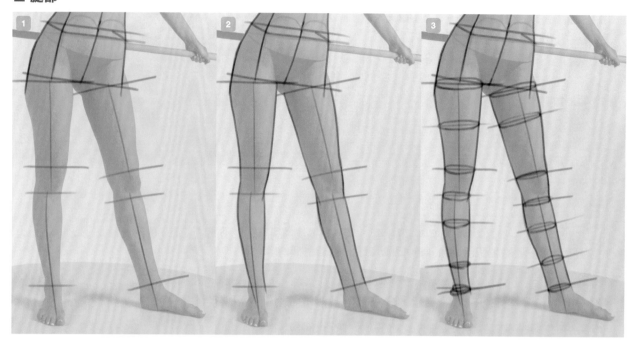

1️⃣ **豎向畫出髖部與腿部的傾斜度，再依此找出橫向傾斜度。**

2️⃣ **沿著腿部畫出輪廓線。**

3️⃣ **依據橫向傾斜度畫出橢圓的橫截面。**

> **A.** 此時，除了膝蓋外，在大腿上、下方及小腿上、下方需要各畫一個橢圓橫截面。
>
> **B.** 由於腿部較長，如果只各畫一個橢圓，很難呈現出立體感，中間段也可以多追加一、兩個橫截面。
>
> **C.** 不要忘記小腿如括號（）般的曲線，也要檢查傾斜度是否正確！

■ 腳部

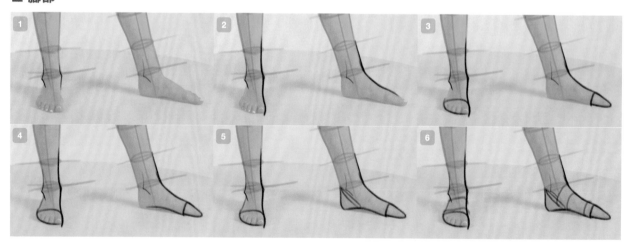

1️⃣ **畫出兩側的踝骨，不能忘記它的傾斜度喔！**

2️⃣ **腳踝處的線條應盡可能地柔和從腿部延伸下去。**

3️⃣ **腳尖處暫時先畫出圓形的鞋子形狀。**

4 畫出其餘的腳部輪廓。

5 畫出後腳跟。

6 畫出橫截面，腳拇趾處較高。

■ 手臂

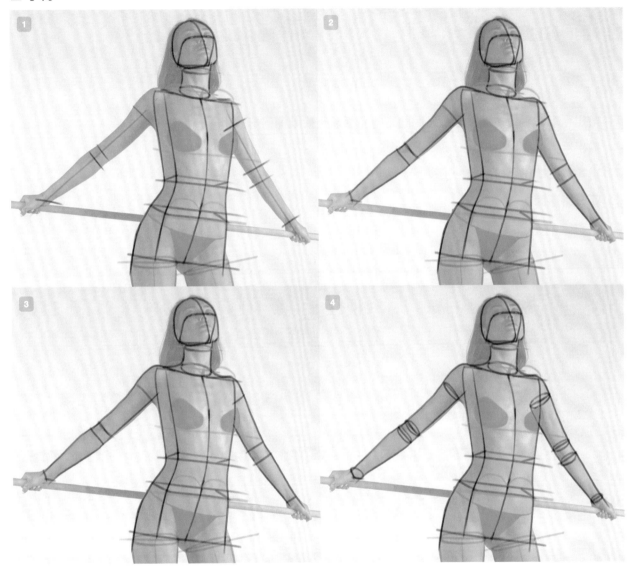

1 與腿部相同，先畫出豎向的傾斜度，再以此找出橫向傾斜度。

2 沿著手臂畫出輪廓。

　　左右兩側的肩膀能夠不對稱地自由移動，因此無須在意肋骨，舒適地沿著圖片畫出輪廓即可。

3 沿著頸部與肩膀畫出相連處的輪廓。

　　此處的肌肉叫斜方肌。在繪製女性時，大多會畫得比現實中的小，因此不必完全沿著輪廓畫，稍微縮一些也無妨！

4 依照橫向傾斜度畫出橢圓形橫截面。要留意手腕的方向喔！

■ 手部

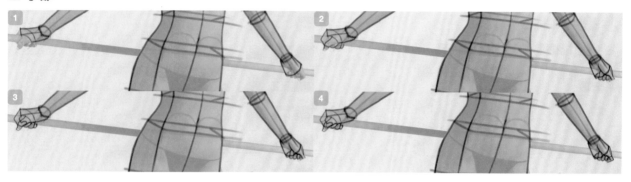

1. 畫出手掌與手背。請留意長方體的方向和手掌有如吐司的形狀！

2. 畫出手指的大致型態。

3. 沿著輪廓畫出手指形狀。

4. 區分出指節。

■ 臉部

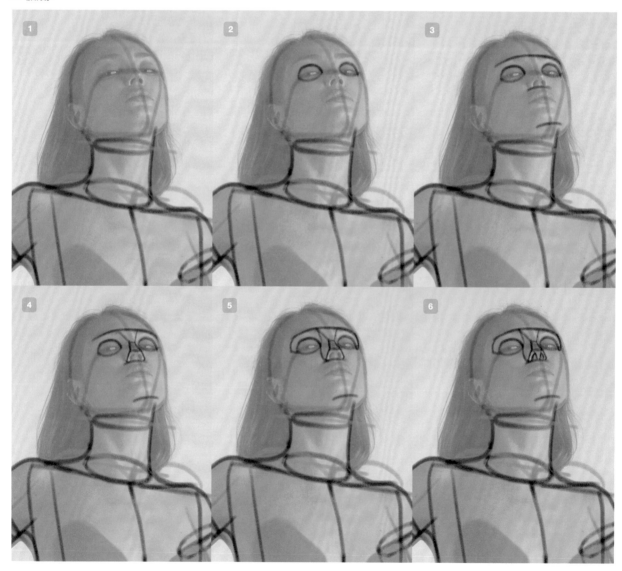

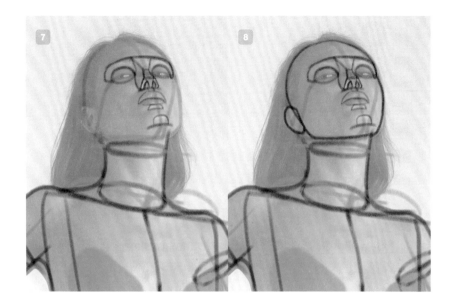

1　臉部的描圖是接續頭部的步驟來進行的。

2　畫出眼睛的區域。

3　大致抓出五官的所在位置（＝臉部的比例）。

4　區分出鼻梁的頂面、側面，及鼻子的底部。

5　畫出眼睛周圍的平面。

6　畫出鼻孔。

7　依據鼻孔位置畫出人中、嘴巴與下巴。

8　抓出耳朵的位置並畫出下頦線條。

SAPPI's

與其花時間描繪細節，不如專注把握好結構！我們是為了進行創作才練習人體繪圖的，為了做到不看照片也能精準地掌握結構，就必須加倍努力。

SAPPI's

如果沒有解剖學知識就很難表達出人體的細節，即使連心中有數的我都會感到棘手，倘若一無所知，那當然就更困難囉！

▶影片檔案

Q & A

Q 學習人體繪圖一定要畫全身嗎？

A 是的，若行有餘力請務必嘗試練習全身像。僅練習某些特定部位，各部位的表現就會有所差異。在創作時，作品中各部位的品質與完成度出現落差是很可惜的。

Q 側面跟透視好困難啊，要怎麼做才能畫得精準呢？

A 事實上，即使沒做到完全精準也無妨。人體不僅不是死板的六面體，而且很難切出準確的橫截面。倘若不是非常嚴重，某程度上憑感覺來作畫也沒關係。

Q 繪畫時，可以使用多個圖層來作畫嗎？

A 稍後我們會討論到身體重心的問題。除了身體重心這類特定的輔助線外，繪製草稿時開啟太多圖層並不是個好方法。圖層過多，繪圖時就必須費心整理，有時不管怎麼細分，還是很容易搞混。我在參考影片中使用數個圖層，只是為了方便各位觀看繪製過程才刻意區分的，平時並不會啟用太多的圖層。

有人會擔心在後續的繪圖過程中，會不會遺失好不容易才畫好的草稿。隨著繪圖工作的進行，畫面會添加越來越多的細節，即使留下早期的草稿往往也沒有太大的用處，因此沒必要刻意留存。

Addition

和 SAPPI 一起做更多描圖練習！

在書中，我們只進行過一次練習，還不足以培養自信。我提供了各種角度的描圖影片供各位參考。

對人體繪圖有疑問嗎？透過 SAPPI 的 YouTube 頻道發問吧。

歡迎隨時透過 YouTube 和 Twitter 向作者提出與人體繪圖相關的問題。我也有開設人體繪圖的相關課程，請參考 QRcode！

YouTube　　Twitter　　課程網頁

描圖練習

在前述章節中，我們在照片上練習了描圖，但僅靠描圖很難提升繪圖實力。畢竟我們的最終目標是創作作品，
必須假設即使沒有這些參考資料也能順利作畫。不只是描圖，也應該要在白紙上進行練習喔。

(01) 何謂身體重心？

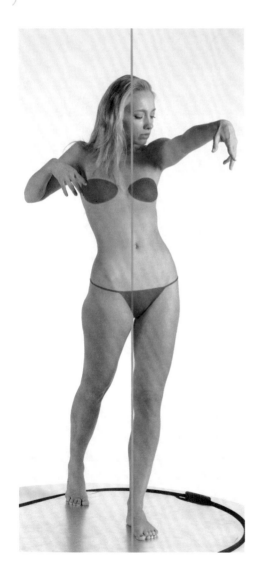

　　在照片和白紙上分別畫上一條垂直線。從現在起，每次作畫時我們都需要畫出這條垂直線，它就是
「身體重心線」。

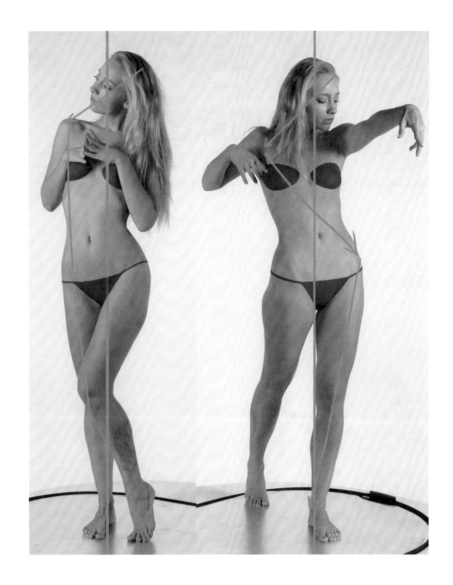

　　除了僵直的立正站姿外，為了擺出各種姿態，人體的各個部位都會施加不同的力道、承載不同的重量。由於人是雙足步行的動物，倘若其中一條腿的受力較大，那條腿就會更接近身體的 重心。

(02) 繪製身體重心線

只要觀察哪隻腳支撐了更多的體重，就很容易就可以找出身體的重心。除了立正姿勢外，大部分的站姿中總有一條腿承受了較多的重量；人體重心通常會經過承重腳的內側腳踝。除此之外，畫出身體重心線的幾個重點羅列如下：

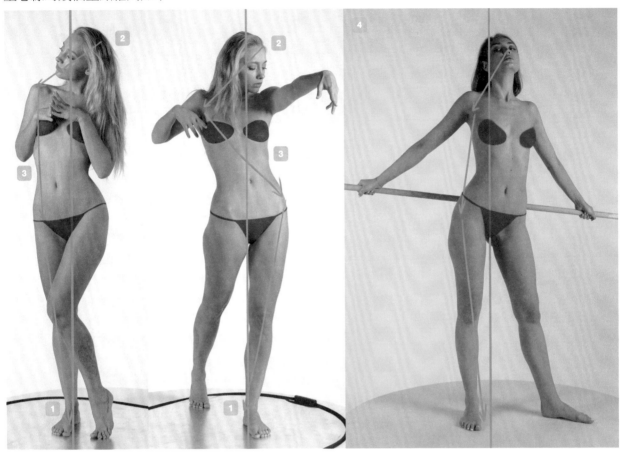

1. 通常會經過承重腳的內側腳踝附近。

2. 由於人是一種頭部格外沉重的動物，因此整個頭部的中心線往往與重心線相去不遠。

3. 四肢和頭部以外的部分稱為軀幹，整個軀幹的中心線通常不會偏離重心線太遠。

4. 雙腿間的距離越大，穩定度就越高；這種情況有時不會服膺上述的三個重點。

SAPPI's

即使不是承重的那隻腳也會接觸地面，形成重量支撐中的輔助角色。

SAPPI's

除了特定的運動外，單腳站立是人們很少採用的姿勢。這種情況下，身體的重心不在踝骨上，而是在腳踝和膝蓋中間的位置。

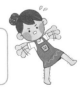

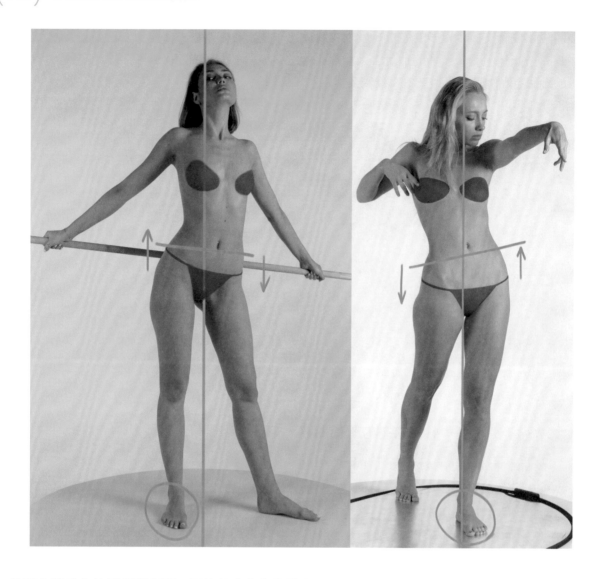

　　靠近身體重心的那條腿與那一側的骨盆會有些微上升；相反地，離身體重心較遠的那隻腿，和那一側的骨盆都會略微下沉。這導致骨盆出現傾斜。

　　只要將腿部和骨盆之間的關係找出來就能清楚地發現，只要伸直其中一隻腳，對角線就會變得比垂直線還要長，那一側的骨盆和腿部就會下降，導致骨盆出現傾斜。

　　但由於骨盆與脊椎是相連的，不能單獨旋轉，若骨盆要往一側移動，另一側就必須往反方向移動，使骨盆出現傾斜。也就是說，當你推出骨盆時，該側腿部就會進入身體重心之內。

■ 穩定的站姿

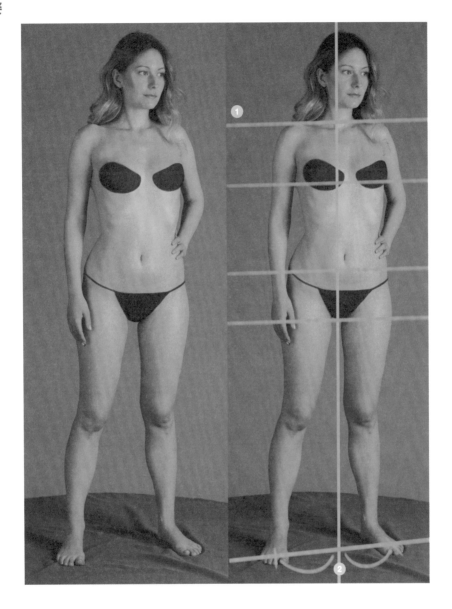

　　在穩定的站立姿勢下，身體不會往任何一側傾斜。所以 ❶ 肋骨與骨盆的傾斜度相同，❷ 由於沒有特定的承重腳，雙腳與身體重心之間的間距也是相等的。

■ 三七步的站姿

三七步的站姿可大致分為 2 種：

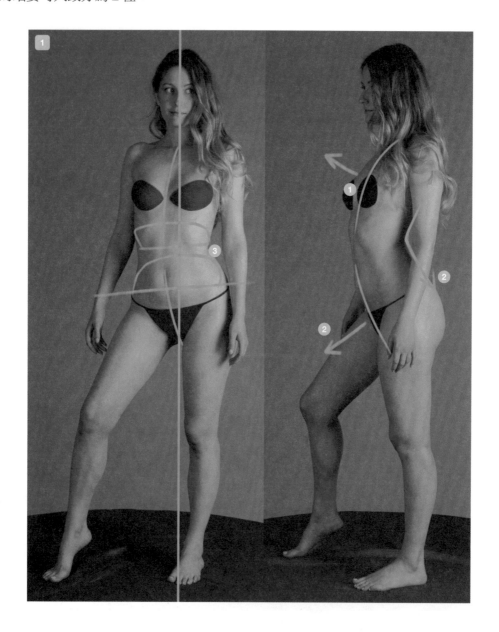

1. 胸部挺直、臀部後退：這個姿勢下的人物挺胸、將屁股向後坐，腰部打直。① 由於胸部挺起，前胸的整體方向朝上；② 臀部朝後，使骨盆方向朝下，因此由③ 軀幹的橫截面來看，肋骨底部與骨盆頂部會露出很大的面積。

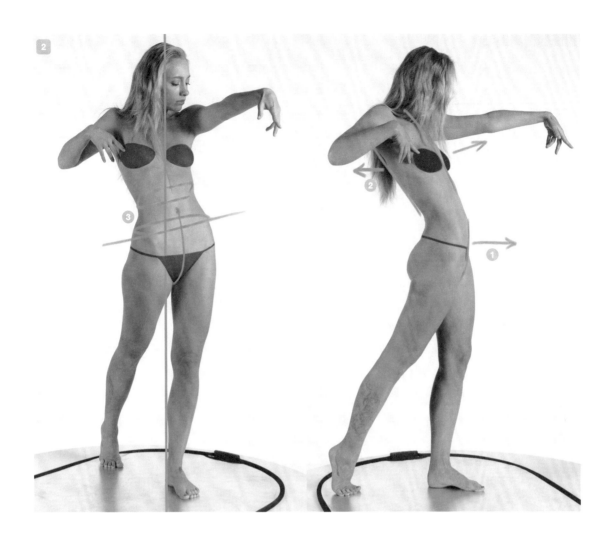

2 髖部前推、背部後退：這個姿勢將髖關節前推，背部向後仰。**1** 髖部朝前移動，**2** 背部向後伸展，因此 **3** 骨盆橫截面的可見面積較小。

■ 雙腿間的間隔與姿勢

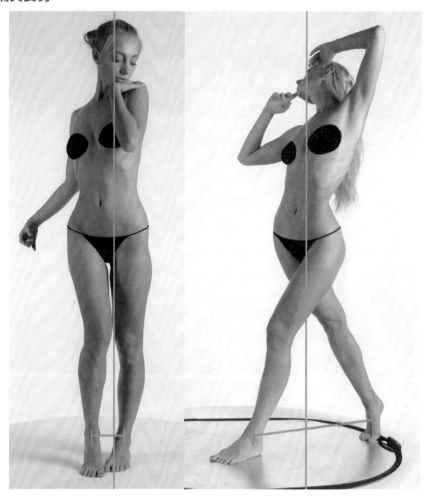

　　站立狀態下，雙腿之間的距離越小，就越難支撐身體重心，因此承重腳會接近身體重心。當雙腳之間的距離越大時，重心就越穩定，承重腳和身體重心之間就可以相距較遠。

SAPPI's

以獨輪車跟四輪車為例，獨輪車的重心明顯更不穩定。接地的點彼此間的距離越大，整體的結構就越穩定。

（05） 依序練習繪製

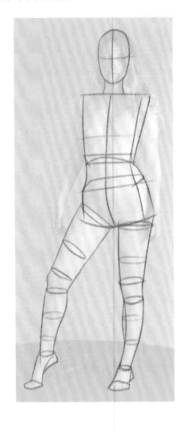

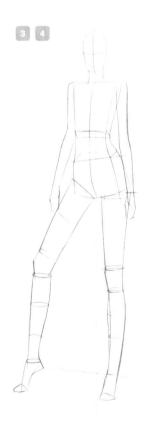

參考影片

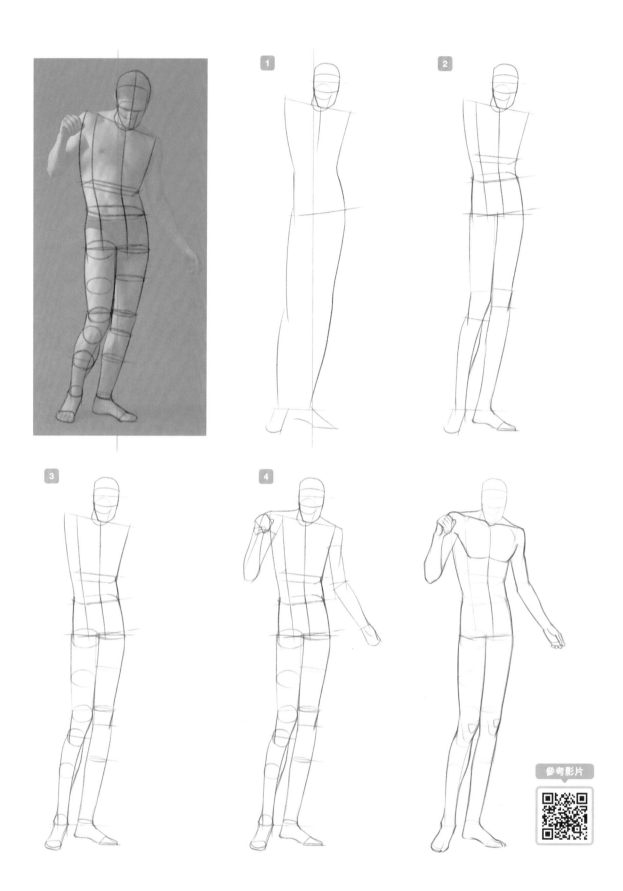

1. 先勾勒出整體姿勢，不繪製細節，只是大致畫出比例與姿勢。

2. 畫出更詳細的輪廓。邊刻畫輪廓，邊仔細檢查各部位的面積與比例。大致勾勒時如有錯誤的線條，隨時予以修正。

3. 繪製更精確的形狀。這時要邊畫邊思考所了解到的人體各部位的形狀。小心不要失去三維效果。

4. 先畫好腿部，最後再畫出手臂。若先刻畫手臂，再依據手臂畫出腿部的話，很可能會連腿部都一起扭曲變形。

Q&A

常見問題

Q 我很缺乏立體感,每次要畫好圖形都很困難。一定要畫出橫截面嗎?

A 是的,請務必練習畫出來。倘若立體感不足,當你把圖畫中的特定部分去除時,看起來就根本不是立體的了。我花了一年多的時間畫這個橫截面,才培養出立體感。立體感是可以透過努力訓練的,請一定要畫出橫截面!

Q 我可以藉3D資料來練習嗎?

A 像Anatomy 360這類對實際人物進行掃描的3D資料可以參考無妨,但是其他資料的正確性我不得而知,因此不予推薦。

Q 最近有很多參照3D建模進行素材,可以利用這些資料來作畫嗎?

A 如果工程緊迫,當然沒有絕對不可以的問題。不過,3D資料可能不準確,若在基本功不穩定的情況下利用有限的3D資料來繪圖,可能會受限於特定的姿勢或角度。如此一來,就不是利用資料,而是被資料牽著走,無法畫出多采多姿的圖面了。因此,還是要扎實地學好人體繪圖為宜。

Addition

和SAPPI一起練習描圖!

我將我畫好的作品放在附錄,依照我的作品試著描圖看看吧。

和SAPPI一起繪圖吧!

在描圖練習後,我再附上幾個練習影片,一起跟著畫畫看吧。
請由連結下載影片資料。

LESSON 05

直接畫，不要描圖

前面我們介紹了描圖的練習方法，你是否已經熟悉了呢？只要多練習幾次，即使不描圖，也能逐漸理解人體的結構，掌握住整體的感覺。這時，就到了脫離描圖、直接繪圖的時候了。本章將為各位準備了跳過描圖步驟、觀察照片後直接繪圖的訓練。

(01) 掌握人體各部位的傾斜度

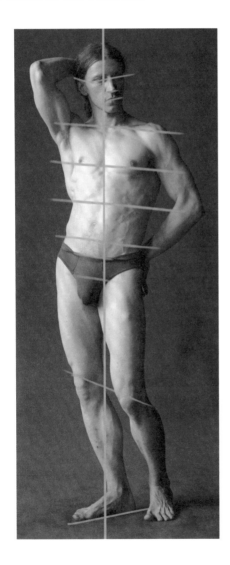

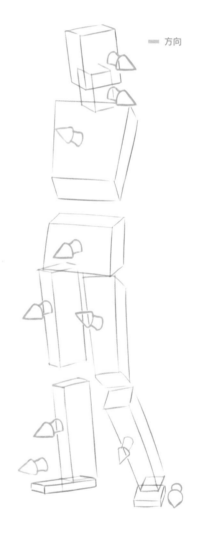

— 方向

　　在正式開始作畫前必須先仔細觀察照片、掌握人體各部位的傾斜度。正如INTRO中所說的，人體不是平面的，而是具有體積的（3D）結構。根據立體圖形的方向，人體必然會產生傾斜度，各個部位所面對的方向也會由此而決定。

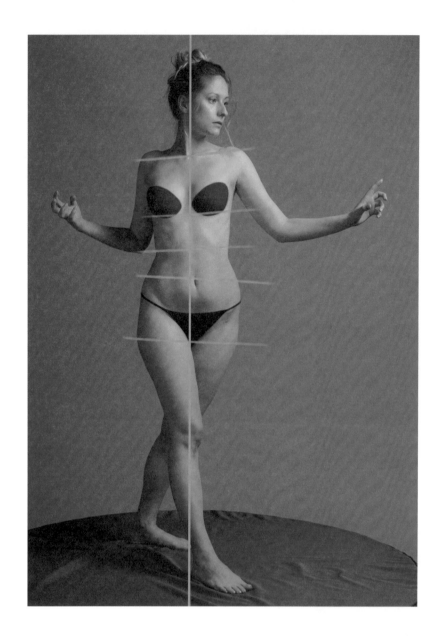

正面

　只有在完全正面或正側面的情況下，才可能不會產生傾斜；但同樣可能因為移動而出現傾斜度。換言之，我們無須假設完全沒有傾斜度（直線）的情況，應該將人體想成總是會朝著某個方向傾斜。

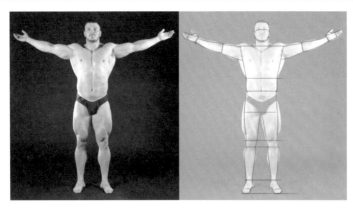

當然，人體可以呈現完全不傾斜的正面姿勢。然而，這種姿勢在創作中卻很少使用，幾乎沒有繪製的需求；因為無論怎麼畫都顯得很僵硬，且兩側完全相同，趣味性也比較低。

(02) 骨盆的傾斜度與姿勢

根據骨盆傾斜度的不同，可大致分為兩種姿勢。

■ 胸部前推的姿勢

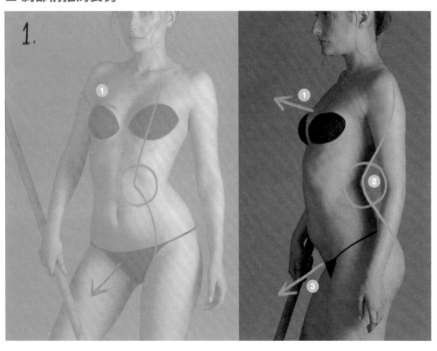

　　在這個姿勢下，胸部前推，腰桿打直。由於腰部挺直、挺出胸口，➊ 肋骨的角度會更向上仰。挺直腰椎時 ➋ 腰部會稍微凹折，使得 ➌ 骨盆的角度更朝下。因此，➍ 骨盆頂部、肋骨底部的可見面積會更大。

■ 髖部前推的姿勢

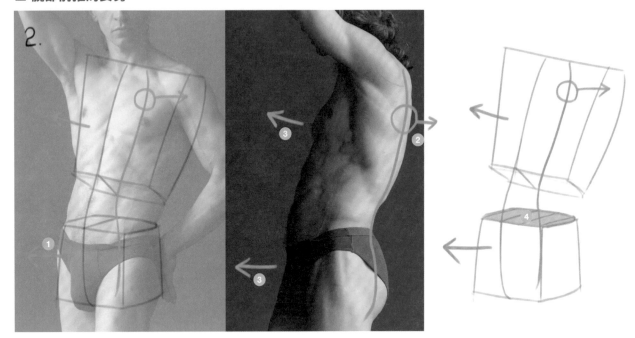

　　在這個姿勢下，髖部前推，背部稍稍向後躺。由於髖關節前推，❶ 骨盆的角度會更向上仰（骨盆的角度通常是朝下的）。此外，背部向後傾斜，❷ 背部會比臀部更靠後，形成胸部稍微朝上的姿態。❸ 肋骨與骨盆都更朝上仰，❹ 骨盆頂部的可見面積會減少。

SAPPI's

練習人體繪製時，請以骨盆為中心來區分各種姿勢。為了方便起見，本書將上述姿勢稱為一號姿勢與二號姿勢。請將姿勢分為一號、二號來理解、練習喔。

(03) 制定專屬的人體繪製工序

　　如果已經熟悉了別人的繪圖步驟，開始打造專屬於自己的繪製工序也是非常重要的。只要創造出適合自己的畫風與特色，容易理解、便於使用的方式，今後在創作時就會效率倍增。本書紀錄的都是我個人的方法。一開始可以模仿其中的步驟，一定程度後，自然而然就會產生「比起先畫頭，我比較喜歡先畫好身體……」等等，屬於自己的想法。據此改良，試著創造出專屬於自己的人體繪畫流程。

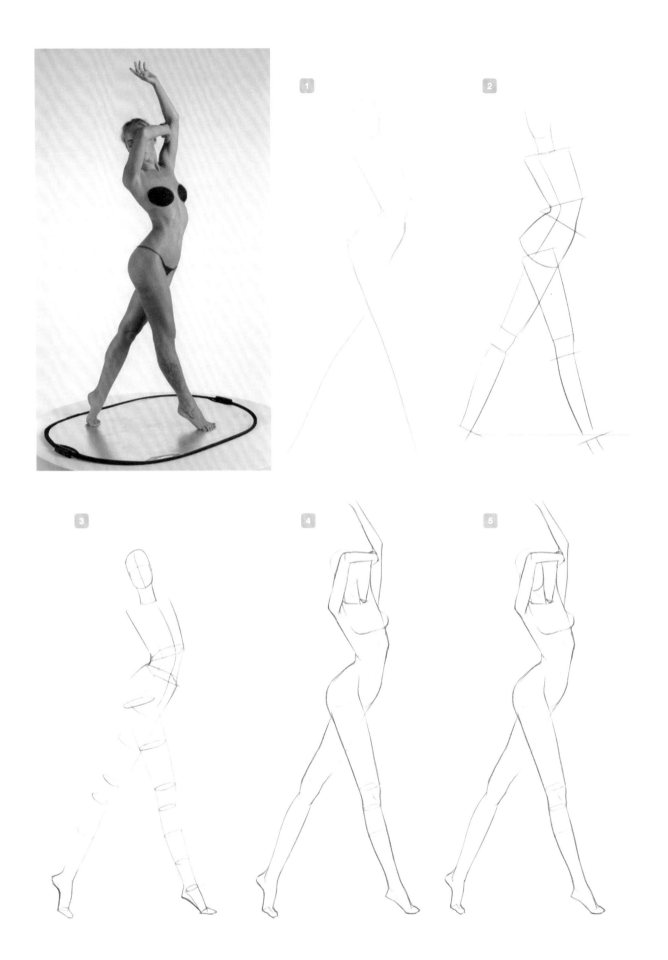

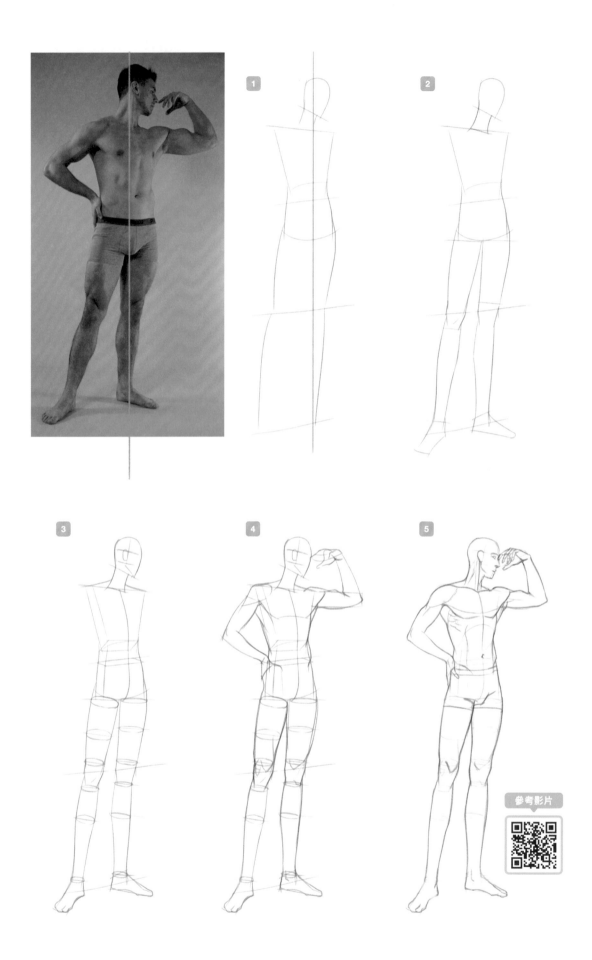

參考影片

1 畫出整體動作和大致的比例。

2 畫出更詳細的輪廓，細部面積，使各部位的比例更加精確。

3 畫出更多細節與精準的型態。務必同時回想起自己所知的各部位型態，並留意不要失去立體感。

4 利用所知的人體知識，追加更多細節。若有學過解剖學就能更好地掌握細節，可以依照需求來增添肌肉線條。

5 整理線條，使圖面更加清晰。

SAPPI's

繪圖時，不能一昧地沿著輪廓描畫，而是要透過圖形化來掌握整體的結構，就像在打造建築物一樣。把握好骨架與傾斜度，慢慢累積、堆疊。

Q & A

Q 只看照片很難區分骨盆的姿勢，要怎麼做才能輕鬆地區分出來？

A ❶ 親自擺個姿勢試試看。雙腳的姿勢必須一模一樣，才能準確分辨出來喔。

❷ 可以購買並下載180°拍攝的照片來參考，在ArtStation或DeviantArt上有販售很多180°拍攝的照片。判斷該姿勢屬於一號還是二號後，再透過照片來確認。

ArtStation

❸ 在Anatomy 360上購買並下載3D掃描的人體模型，如此一來，就能夠直接旋轉3D模型來進行確認了。

Anatomy 360

Q 要練習多少次，才能脫離參考資料、直接動筆作畫呢？

A 你對於想繪製的姿勢理解有多深？練習過多少次了呢？面對生平頭一次看到的結構、或是難以理解的姿勢，倘若只是練習了一、兩遍，那是絕對無法不參考實際圖片的。在完全理解該構造之前，務必要反覆繪製、訓練。以創作時常會用到的動作為主，盡量練習各式各樣的姿勢吧。必須保持「沒有畫過的姿勢，是絕對畫不好的」這樣的心態才行。

Q 有沒有縮減參考資料的練習方法呢？

A ❶ 已經畫過的姿勢就無須參考資料，直接動筆畫。

❷ 研究完資料後，從完全不同角度直接繪製看看。

❸ 參考兩到三份資料並練習後，放下參考資料，依序畫出來。

❹ 在觀察完資料後，直接動筆作畫。

Addition

和SAPPI一起做更多繪圖練習！

只在書中和我一起練習過一次，那是無法培養出自信的。我提供了各種人體角度的描圖影片供各位參考。

MEMO

　　依照前面章節所介紹的，試著繪製了人體後，感覺如何呢？有人覺得很簡單，也有許多人感到困難重重。因為書中雖然介紹了人體的外形，但卻沒有提及相關的原因。我們將在PART 2的解剖學中學到人體構造的「原因」。

　　繪圖時，解剖學能夠有效地填補作品中的「細節」，但無法形塑整體的「框架」。畢竟我們無法每次都按照型態➡骨骼➡肌肉➡肌膚的順序將所有東西全都畫出來，那樣太沒有效率了。因此，如果我只想將人體表現到極致，只要遵循骨骼➡肌肉➡肌膚的順序全都畫出來，光靠解剖學也一定做得到，只是效率太低了。因此，在練習過後再補足解剖學知識，才能畫出更自然、漂亮的畫，而不是僅僅依靠解剖學。

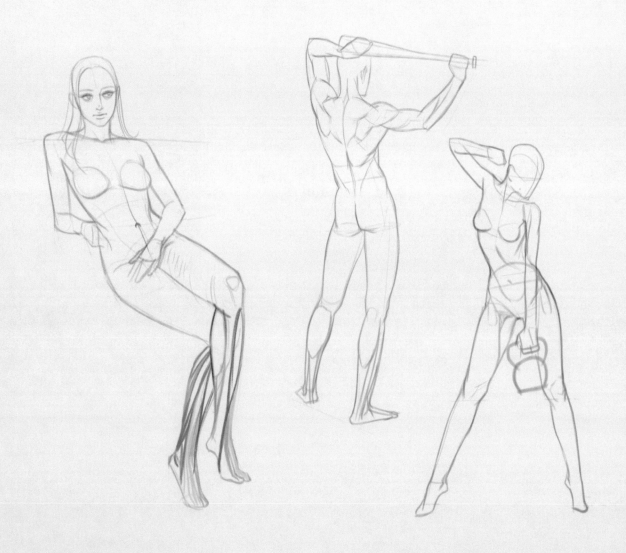

PART
02

進階的人體繪圖
解剖學

解剖學的學習方法與注意事項

為了學習人體知識，比起繪圖技巧，許多人更重視解剖學。然而，有解剖學能解決的問題，也有解剖學難以完善的部分，讓我們來研究一下學習解剖學的方法及注意事項，並了解可以透過解剖學來解決的部分。

01　何謂解剖學？

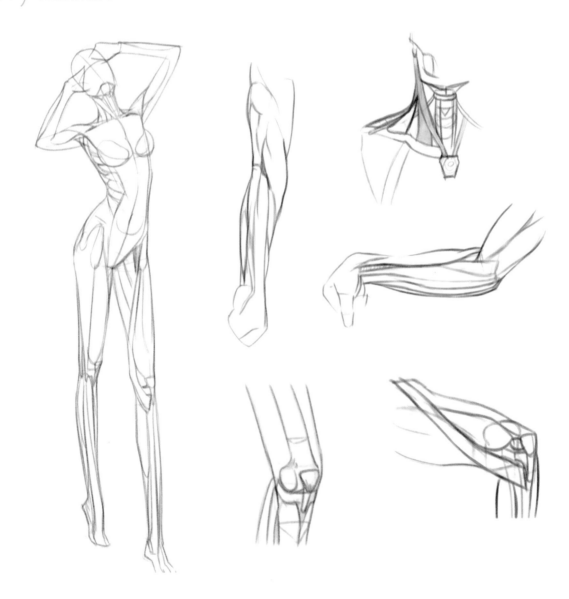

　　解剖學是探究生命體內部型態與結構的一門學問，人體、動物與植物 都是其範疇。為了進行創作、

精通人體繪圖，我們主要要認識的是人體解剖學。

　　本書亦不會涉及全面的人體解剖學。人體解剖學不只有肌肉與骨骼，還有消化系統、循環系統與神經系統等。我們只需鑽研所需的部分，也就是肌肉與骨骼系統，並僅限於肌膚表面肉眼可見的部分。

　　在美術解剖學中，尤其重視「作畫時真正需要的知識」以及「學會以繪圖來表現外觀與型態」。無論掌握了多少知識，倘若無法轉化為圖面來表現就是無用功。因此，學習美術解剖學也包括了「如何在繪圖上表現」等相關的應用。

(02) 學習方法

■ 如同前述章節中，我們需要記憶人體的外觀型態一樣，學習解剖學也一樣，需要記住肌肉的模樣，並牢記刻畫肌肉的方法。

■ 我們要記憶的並不是某種平面，而是要以立體圖形來理解。但光看圖片或許很難理解肌肉的3D結構，因此我會在章節中加入了可以觀看3D構造的QRcode，讓我們試著以各種角度來認識肌肉。

■ 就算只是記憶肌肉骨骼系統，其內容也相當複雜繁重。因此，不要一口氣背誦所有知識，可以按書中所介紹的順序，試著繪製出來與記憶。

■ 如果是變形比較強烈的畫風或者漫畫風格，解剖學的重要性就相對較低。為了想學習漫畫風格的朋友，書中會將內容區分為基本與進階來做說明。

■ 想一口氣記住全部內容可能會有點困難，但只要反覆多練習幾次，大腦就會自動記憶下來。我也不例外，我也是將全部內容重複畫了四遍才慢慢記下來的喔。

> **SAPPI's**
>
> 謄抄書籍內容也是很好的學習方法。讓我們按照書中收錄的範例步驟來照樣畫畫看吧。

■ 解剖學的重要性並不及練習本身，只鑽研解剖學並不是最妥善的方法。讓我們邊練習繪圖邊慢慢學習解剖學吧。一週一個段落，或是一個月兩個段落，說不定更加合適！

> **SAPPI's**
>
> 將繪圖作為興趣的人，在繪圖過程中遇到好奇的部分時，可以隨時翻書查看相關的部分。如此一來，反倒更容易記住。

■ 因為我們學的是美術解剖學，無須背誦所有的骨骼與肌肉。比起博聞強記，能夠應用到繪畫上才是
　重點，因此書中介紹的多半都是與人體外觀有關的肌肉與骨骼。

■ 我們也不需要了解所有的細節與機能。為了便於作畫，肌肉與骨骼的形狀反而是越簡化越好。

■ 無須記誦專業名詞。「C7椎間盤突出」是醫生必須牢記的專業名詞，便於資訊傳遞、與患者進行準
　確交流。但我們並不是醫生，除了作品，我們幾乎不必向其他對象傳遞資訊。我會重複使用這些專
　業名詞只是方便讀者在書籍或網路上檢索相關資料。此外，解剖學的名詞多半是以「功能＋形狀」
　的方式來命名的，可藉由名稱來記憶相關的內容。由於無須執著於專業名詞，因此書中所使用的可
　能包含有正式名稱或是俗稱，也不會刻意介紹英文的名稱。

■ 就解剖學觀點來看，除了骨盆之外，男、女性的外觀並無區別，甚至個體上的差異遠大於性別的差
　別。身高與體格造成的變化遠比性別更大。書中與性別相關的圖例，為求簡潔僅以「男性」、「女性」
　進行標記。

■ 解剖學上，個體差異極大；且大部分人其實都是不對稱的，例如我自己的右側肋骨就比較長；甚至
　有些人的腰椎不是五塊、而是六塊。因此，每張照片都可能存在些許差異，除本書提供的參考圖片
　外，在利用其他資料來學習時無須為此感到慌張，只要認知到「原來也有這樣的個體呀」即可。

Lesson 02

骨骼解剖學

讓我們正式開始學習人體繪圖所需的解剖學吧。首先,我們要介紹的是骨骼,因為肌肉是附著於骨骼上的,倘若骨架不穩,肌肉就會失去依靠,就難以形塑出外形了。甚至有些部位的骨骼體積較大,肌肉對外觀幾乎沒有影響。

那麼,我們就從脊椎開始依序著手吧。

(01) 脊椎

■ 脊椎的型態與特徵

脊柱是由脊椎骨一塊塊串接而成的背部骨骼。由於人類是兩足行走的動物,因此越底部的脊椎骨就越厚實。其他四足行走的動物,甚至是鳥類或蝙蝠,有不少是胸椎比腰椎還要堅實。人類施加於腰部的力量有將近100公斤,要承擔這麼大的負荷,最直接的方法就是將越下方的脊椎骨變得越大越厚。

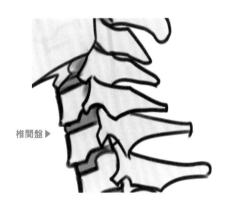

椎間盤▶

脊椎骨之間有椎間盤。脊椎骨無法個別地活動,只能如鎖鏈般地整體運動。

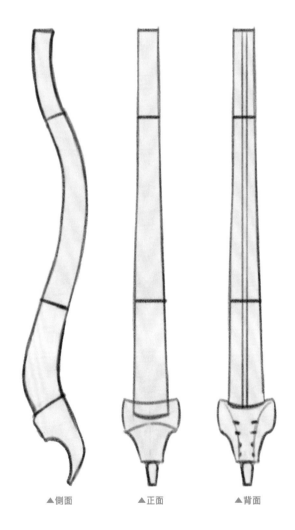

▲側面　　▲正面　　▲背面

SAPPI's

椎間盤是果凍般的膠狀物,遭到擠壓變形以至於突出原來的位置,就叫椎間盤突出。椎間盤突出為何會導致劇烈的疼痛?這是因為脊椎周圍有大量的神經束通過,當突出的椎間盤壓迫到神經束時就會出現劇烈的疼痛。

脊椎可分為頸椎、胸椎、腰椎與尾骨。尾骨處沒有關節；胸椎之間的關節較弱，幾乎沒有功能，只能稍微前彎，因此，我們只須畫出頸部與腰部的關節活動。

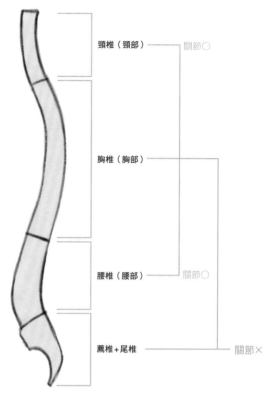

頸椎（頸部）————關節○

胸椎（胸部）

腰椎（腰部）————關節○

薦椎＋尾椎————關節✕

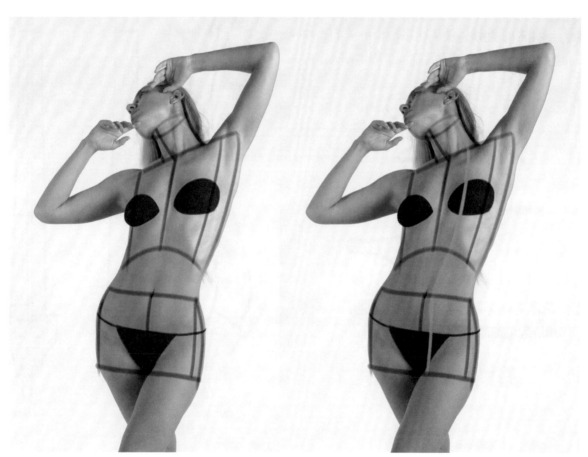

繪製上半身時，只有頸部與腰部會彎曲；其餘的部分不能任意彎曲，這樣才能表現出正確的上半身外形。

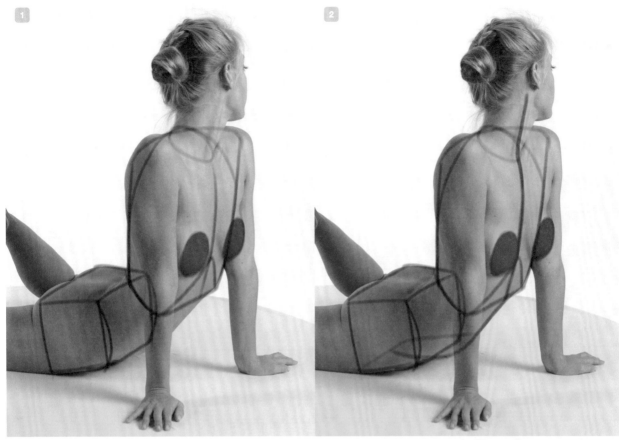

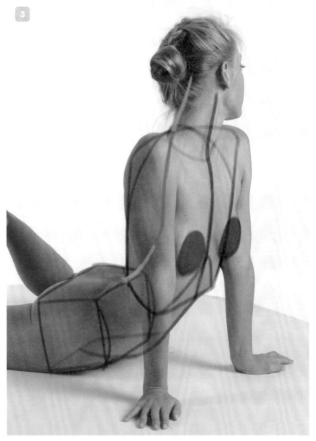

1. 畫出肋骨與骨盆的圖形。

2. 畫出圖形的正面中心線。

3. 根據圖形的側面厚度，沿著正面中心線畫出圖形背面的中心線。背面的中心線就是脊椎了。在肋骨和骨盆處須維持脊椎原本的型態，只有頸椎和腰椎可以彎曲。

（02） 胸腔

■ 胸腔的型態與特徵

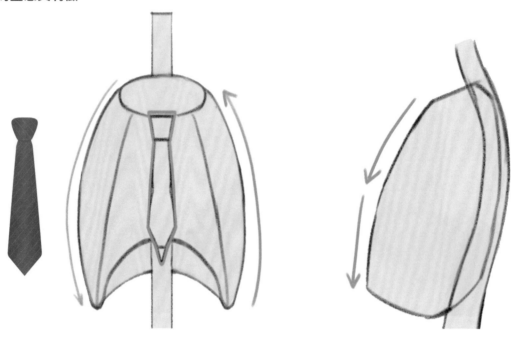

　　簡略畫出胸腔會發現其頂部是稍微向前傾斜的，且可看見內側的蛋形。從側面觀察，約有一半是帶有些許稜角的。胸腔中央則是領帶狀的胸骨。

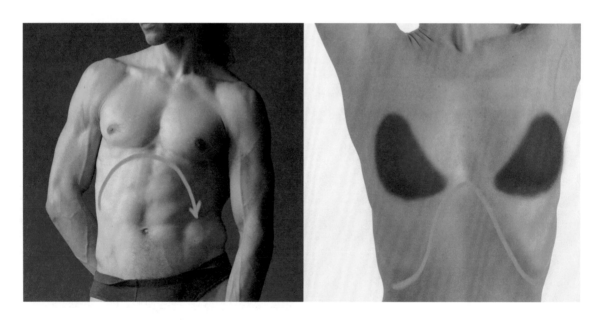

　　胸腔的底部輪廓除了天生的形狀外，也取決於腹肌的發達程度。若腹肌比較發達，胸腔底部就會呈拱形，越發達圓拱越寬。若腹肌的肌肉量太少，就會縮成三角形。

■ 胸腔的繪製方法

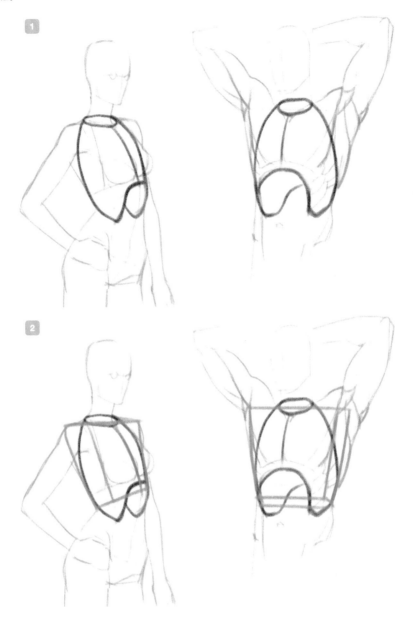

1️⃣ 就胸腔的形狀來看，頸部底部的圓形底面與胸腔的頂部是一致的。畫好頸部的圓柱體底部後，自然就會得到胸腔頂部。

2️⃣ 胸腔的底部比腰部最凹陷處略長一些，但不與髖骨接觸。

SAPPI's

胸腔和肩膀寬度無關，胸腔的上方會比下方窄一些。與肩膀有關的骨頭是鎖骨、肩胛骨與肱骨，以及附著在肱骨上的上臂肌肉。

SAPPI's

胸腔與先前我們所練習的箱形並沒有太大的關係，所以畫圖時我並不會刻意畫出胸腔。

(03) 骨盆

■ 骨盆的型態與特徵

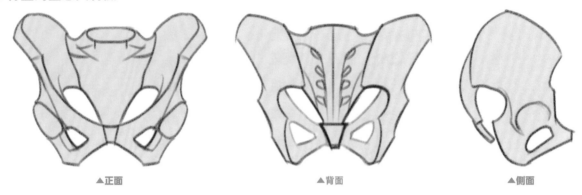

▲正面　　　　　　　　▲背面　　　　　　　　▲側面

骨盆的形狀特殊，不容易掌握立體感，需要更進一步地簡化。

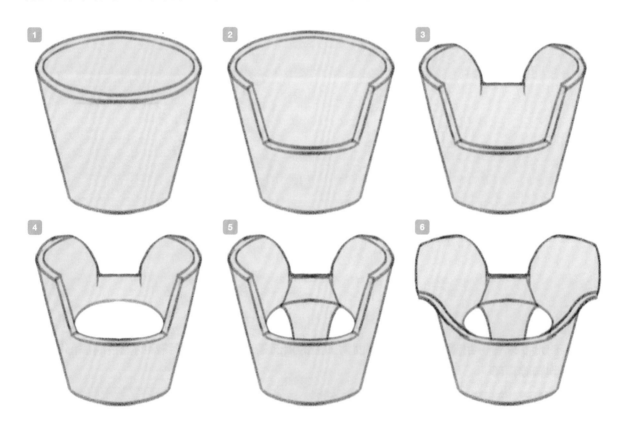

1 將骨盆簡化後，整體近似一個花盆。

2 將圖形的前半部挖空。

3 後半部也稍微挖掉一些，這是連接脊椎的空間。

4 挖空底部，不僅是底部，連背面也要稍微挖成圓拱狀。

5 將脊椎接在骨盆後方。骨盆處的薦椎頂部較厚，以便連接圓柱形的腰椎，往下則形成一個扁平的三角形。

6 拉伸骨盆的頂部，延伸出髂骨的高低差。

■ 男女的差異

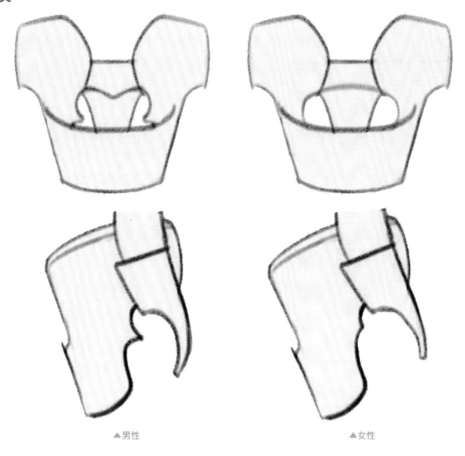

▲男性　　　　　　　　　　　　▲女性

男性的骨盆寬度比女性較窄，突起處比較尖銳，中央的空洞呈心形。

女性的骨盆較寬，幾乎沒有太尖銳的突起，中央的空洞呈圓形。

之所以會有這樣的差異是因為女性有生產的需求。倘若骨盆太過尖銳、空間不夠、尾骨突出，就會在生產時造成阻礙。

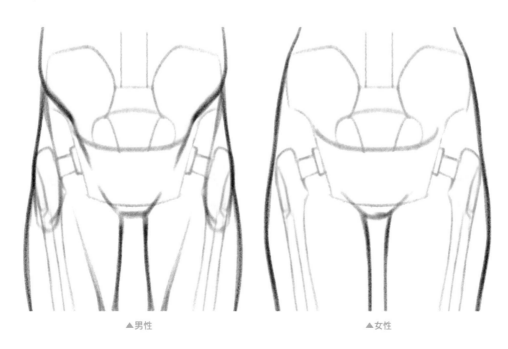

▲男性　　　　　　　　　　　　▲女性

男女之間的骨盆差異也會對腿部與身體的輪廓造成影響，男性的大腿骨往往更挺直。

通常，男性的肌肉量會比女性多，附著的脂肪也較少，形成扁平、直線狀的輪廓，雙腿的輪廓也更接近直線。女性的大腿骨朝內收攏，且由於骨盆較大，大腿骨上的突出較多，容易附著脂肪，線條更為圓潤，雙腿間的線條更接近三角形。

SAPPI's

發現人類化石時，都是以骨盆來判斷性別的。倘若找不到骨盆就無法判別性別，成為性別不明的遺骸。

SAPPI's

解剖學更在意肌肉量和身高上的區別，而不是僅從骨盆的大小來區分男女，因為還是有骨盆寬大的男性，也有骨盆窄小的女性。

■ 骨盆的繪製方法

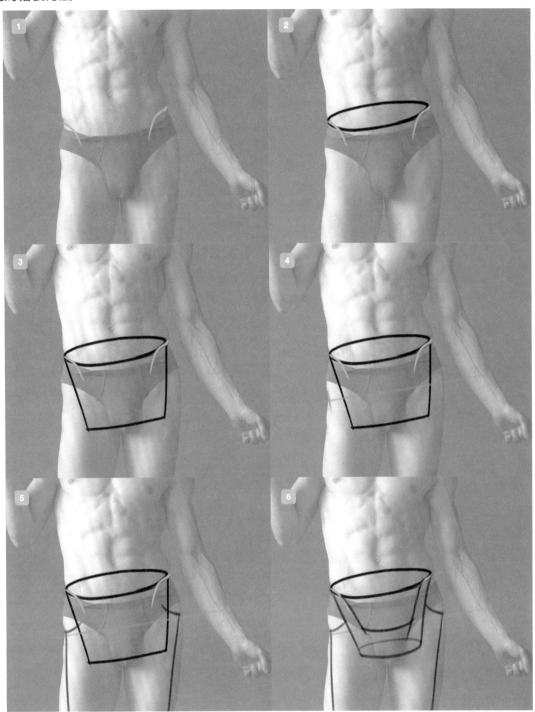

1. 找出腹橫肌。

2. 依照腹橫肌的形狀，畫出骨盆頂部的圓形橫截面。

3. 畫出骨盆越往下越窄的形狀。

4. 找出大腿凹陷的部分，此處就是連接大腿骨的位置。

5. 大致畫出大腿骨的線條。

6. 畫出向下收窄的寬扁圓柱體後，再根據腹橫肌的線條，畫出骨盆的前側開口。

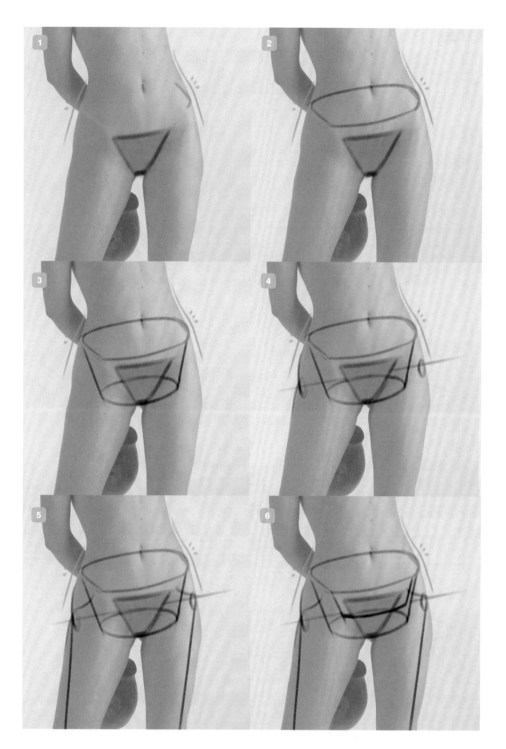

女性的繪製方法也相同，只是多數女性的腹橫肌並不明顯；因此，直接尋找骨盆最突出的部位即可。

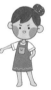

和胸腔相同，實際的骨盆形狀與先前練習的箱形並無明顯的關係，因此繪製時不會刻意畫出骨盆，只以箱子來表示也能順利表現出骨盆！

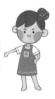

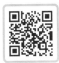

(04) 鎖骨與肩胛骨

■ 鎖骨的型態與特徵

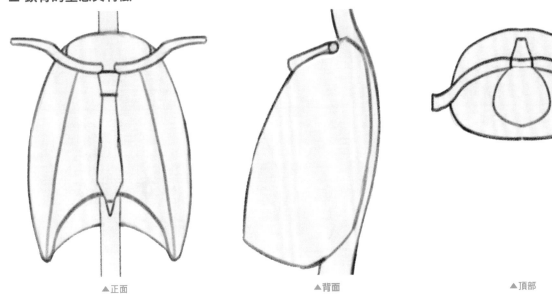

▲正面　　　　　　　　　　▲背面　　　　　　　　　　▲頂部

　　鎖骨連接在胸骨頂部，起初是向下彎曲的弧形，從中間處開始向上揚，形狀與自行車的把手相似；從頂部觀察時，模樣很像是彎曲的弓。鎖骨是圓柱形的，關節處就是與胸骨相連的部分。鎖骨是構成肩膀的要素，可以像肩膀一樣左右移動。

SAPPI's

可以將鎖骨想像成像滑輪一樣轉動。

■ 鎖骨的繪製方法

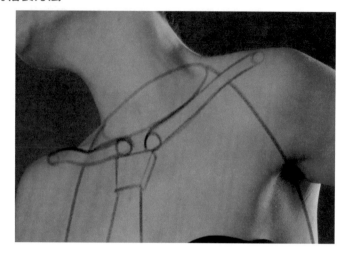

1. 畫出頸部與上半身的圖形。

2. 鎖骨會延伸至手臂，因此手臂會連接著上半身的圖形。

3. 鎖骨的起始點位於頸部的末端。

4. 自然地連接到手臂上方，要表現出有如弓的形狀。

SAPPI's

有些人看不見鎖骨、只能看見胸肌。這是因為肌肉量較大；增大的胸大肌填滿了鎖骨與胸大肌之間的空間。

■ 肩胛骨的型態與特徵

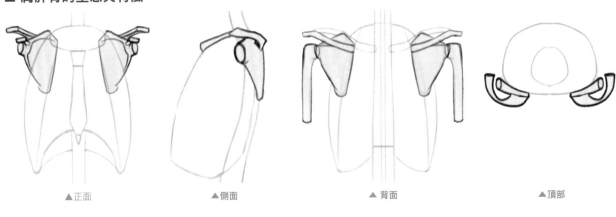

▲正面　　　　　▲側面　　　　　▲背面　　　　　▲頂部

肩胛骨呈直角三角形，像是將兩個直角三角形的頂部和底部接在一起的模樣。整體包覆在肋骨上，無論是豎向或是橫向，肩胛骨都呈略圓的盤狀。

在下方三角形的直角處有個橫向突起，這就是肩胛棘。從正面觀察，肩胛棘一開始是直接突出來的，再漸漸往上翻。請參考右圖的箭頭方向。

肩胛骨的側面有個圓形凹陷，是連接手臂的部分。

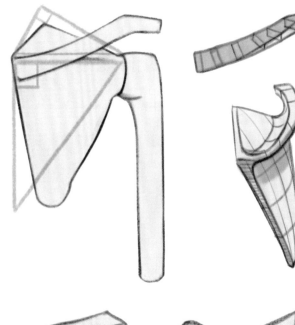

肩胛骨的正面有一個鉤子狀的骨頭，用於懸掛手臂的肌肉。

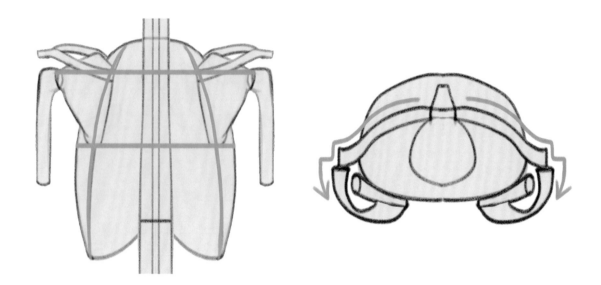

肩胛骨的大小約為肋骨長度的⅓。

從上方觀察,鎖骨是由前向後彎曲貼合的,向後彎曲的程度比肩胛骨的曲度更大一些。在鎖骨會靠近肩胛棘最突出的地方。

■ 肩胛骨的繪製方法

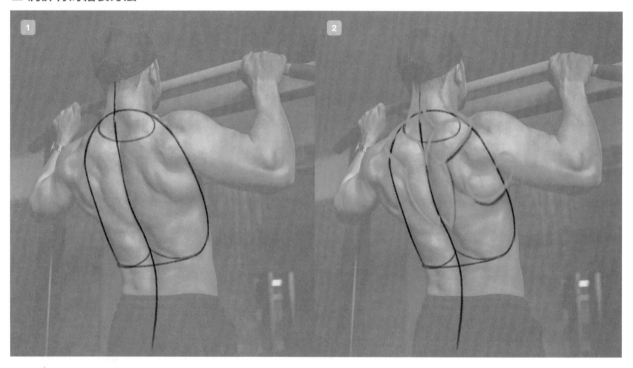

1 畫出胸腔與脊椎。

2 畫出斜方肌與大圓肌的線條。

 A. 斜方肌是頸部和肩膀上的肌肉,由後腦勺延伸到肩膀,附著在肩胛骨上。

 B. 大圓肌是肩胛骨底部的肌肉。

 C. 這兩處肌肉,分別位於肩胛骨的上緣和下緣。

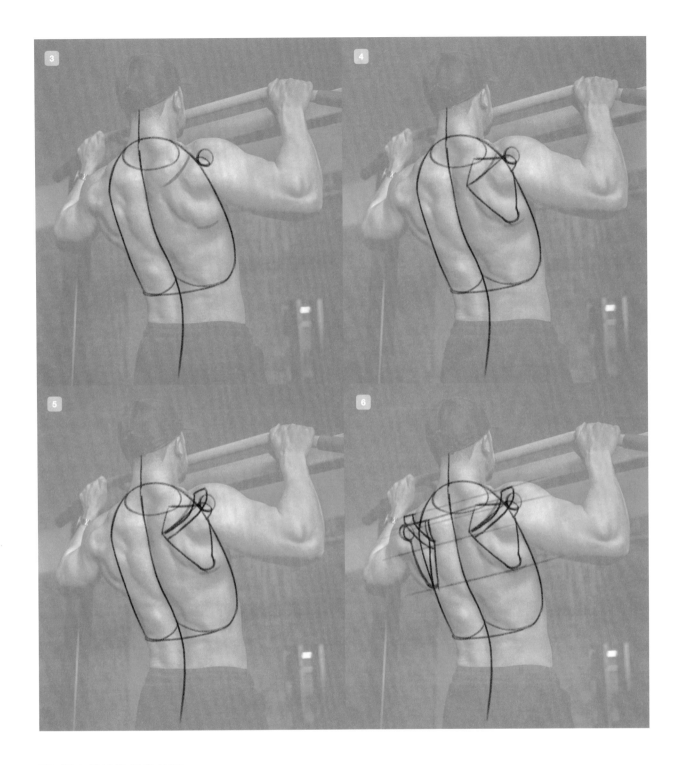

3 標出連接肱骨的位置。

　A. 以圓形來表現肱骨關節，扁平的圓形表現肩胛骨的關節。

4 利用這二條線來繪製呈直角三角形的肩胛骨。

　A. 肩胛骨上方的直角三角形會被斜方肌覆蓋，難以從肌膚表面觀察到；因此先畫下方的直角三角形，再依適當比例畫
　　 出上方的直角三角形。

5 沿著斜方肌的線條畫出肩胛棘。

6 如照片所示，由於兩側的手臂姿勢相同，肩胛骨也會呈對稱。對照單槓畫出平行的透視線。

　A. 肩胛骨呈弧狀包覆貼合在胸腔上，因此另一側的肩胛骨多少會被遮住，繪製時要特別留意！

(05) 臂骨

■ 上臂骨的型態與特徵

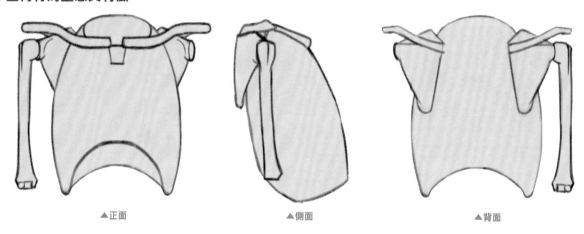

▲正面　　　　　　　▲側面　　　　　　　▲背面

上臂骨附著在肩胛骨側面的凹陷處。

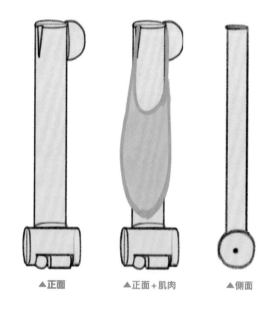

▲正面　　　▲正面＋肌肉　　　▲側面

若將上臂骨的形狀簡化，就如上圖所示。整體呈圓柱狀，下方連接著圓柱體模樣的關節。

上臂骨頂端是球形的關節、底端則為圓柱形關節。

上臂骨上方有個小的凹槽，肱二頭肌這塊上臂肌肉就是掛在這個凹槽中的。
由於外觀像是圓柱與圓柱相連的結構，側面看就如第三張圖所示。

■ 下臂骨的型態與特徵

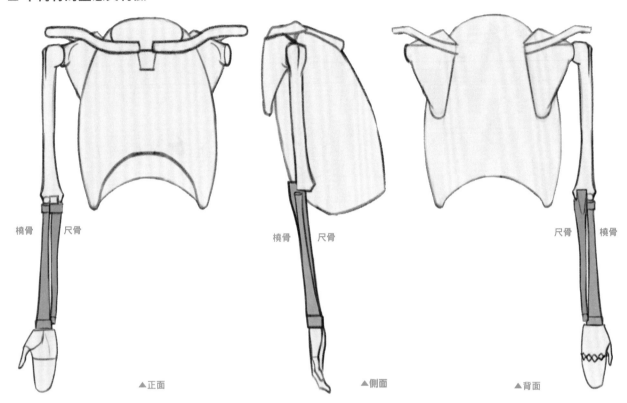

▲正面　　　▲側面　　　▲背面

下臂骨分為橈骨與尺骨，橈骨為外側骨，尺骨為內側骨。簡化後的形狀就如右圖所示，像是兩個形狀相同、上下顛倒的梯形貼合在一起。

下臂骨的上端，外側（橈骨側）的接頭是圓形的（右圖橘色），內側（尺骨側）的接頭是方形的（右圖藍色）。

下臂骨的下端則正好相反；拇指處的是方形接頭，小指則為圓形關節。

從側面觀察，位於內側的尺骨會被橈骨遮住而看不見。

從背面觀察，如右圖所示，尺骨末端的手肘處呈倒三角形。手肘並不像膝蓋那樣中間還有一塊臏骨存在。

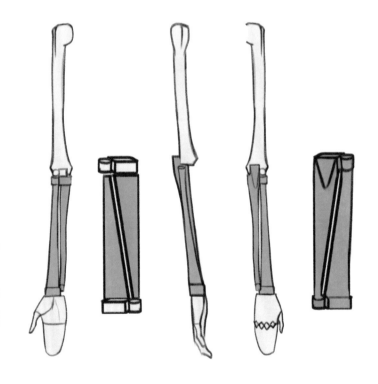

■ 下臂骨的運動方式

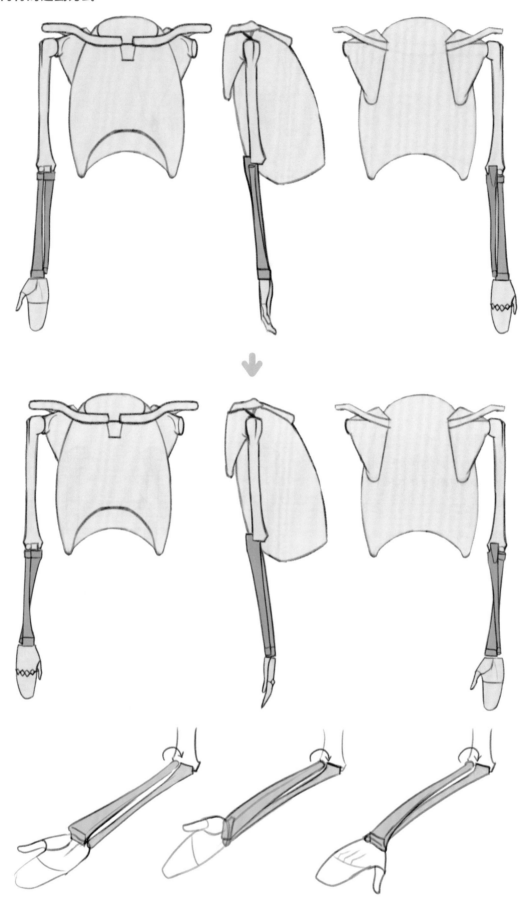

根據手臂的動作，下臂骨有時是成平行排列的，有時則會呈現交叉狀。

在下臂骨平行排列時，手掌朝上；呈現交叉狀時，則手掌朝下。

SAPPI's

讓尺骨和橈骨呈交疊狀的動作就稱為「翻轉手臂」。

若手掌朝下、面向地面，大拇指的方向隨之改變，下臂骨就會交疊起來。

手肘可以像滑輪一樣原地轉動，但手腕的關節則幾乎無法旋轉。

SAPPI's

想了解手臂翻轉動作的人請參考下方的QRcode連結！

TIP

從小指方向觀察手臂，會發現像圖片中那樣的突起，這就是尺骨上的
圓形接頭。只要利用這個來記憶「小指側的圓形接頭是尺骨」，就能
自然地推導出「手肘處的尺骨接頭是方形的」。而手腕處的方形接頭
就會在橈骨上，進而推論出「手肘處的橈骨是圓形接頭」了。

■ 肱骨的繪製方法

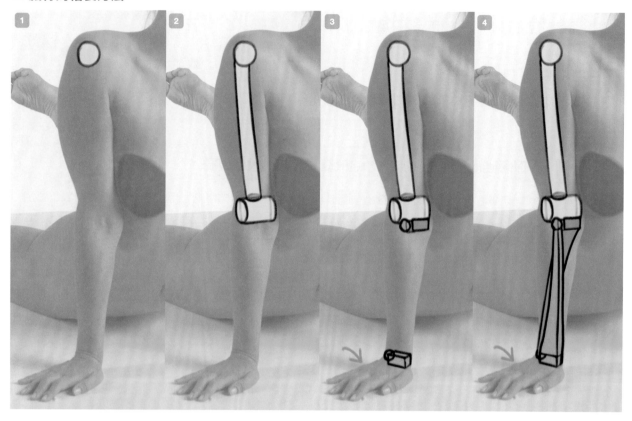

1 找出肱骨圓形關節的所在位置。

SAPPI's

須留意手臂肌肉與皮下脂肪的厚度,不能讓關節直接貼著肩膀的輪廓喔!

2 畫出代表肱骨的圓柱體和肘關節的圓柱體。

3 確認手掌方向。手掌朝下,代表下臂骨是交疊的狀態。確認小指連接著尺骨,畫好後再畫出連接拇指的橈骨關節。最後在手肘外側畫出橈骨的圓形關節。

4 畫出連接下臂骨的柱體。

TIP 為何必須畫出橫截面?

1.雖然角度不同,圖面可能不會出現下臂骨交疊的狀態,但立體圖形上是扭曲的沒錯,請不用擔心!
2.繪製下臂骨時,尺骨側的柱體要盡量畫滿,橈骨側的稍微空出一些空間較好。

■ 腿骨的型態與特徵

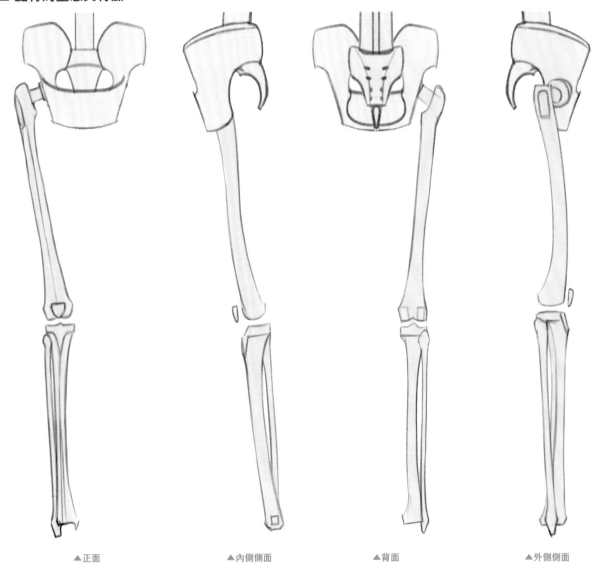

▲正面　　　　　　▲內側側面　　　　　　▲背面　　　　　　▲外側側面

腿骨主要由大腿骨（股骨）、脛骨、腓骨與膝蓋骨（髕骨）組成。

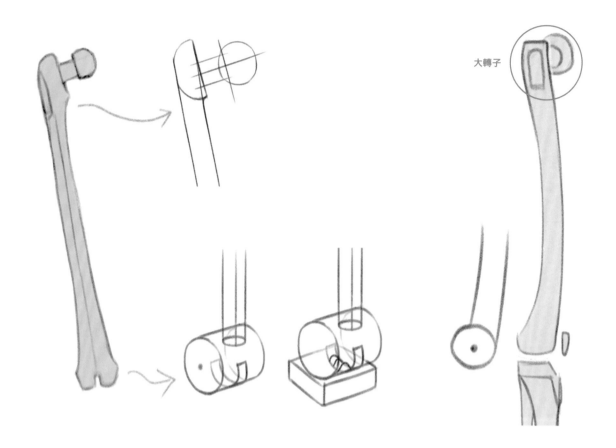

大轉子

■ **大腿骨：**是由¾球形（髖關節）＋連接髖關節與股骨的圓柱體＋股骨的三角柱體，組合而成的。

連接在髖關節上的股骨呈圓柱體，側面比較扁平，這部分稱作「大轉子」。以大轉子為中心連接著腿部的肌肉韌帶（髂脛束）和臀肌。觀察照片中的承重腳，可以從側面看到大轉子的所在位置。

股骨靠近膝蓋的部分近似錘子狀，結構與手臂類似，但錘子的握把更靠近身體前側。錘子上有個凹槽，該凹槽就連著脛骨上方的突起。

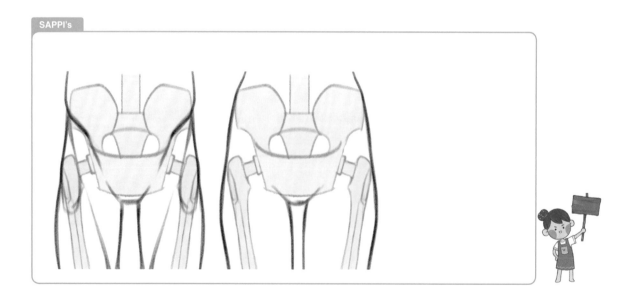

SAPPI's

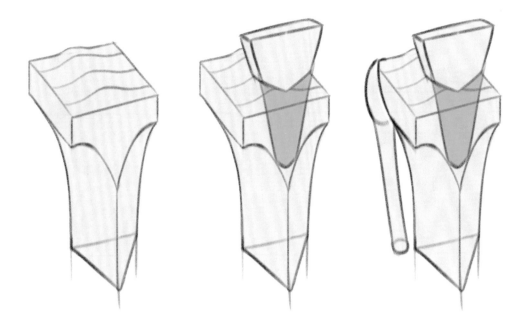

脛骨的形狀，類似一個長方體下面連接著一個三角柱。

長方體的前側是三角形的，是膝關節韌帶的附著處。

腓骨則斜向靠在脛骨的外側後方。

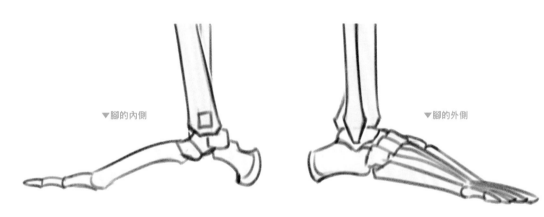

▼腳的內側　　　　　　　　　　　　　▼腳的外側

內側踝骨屬於脛骨，外側踝骨則屬於腓骨。

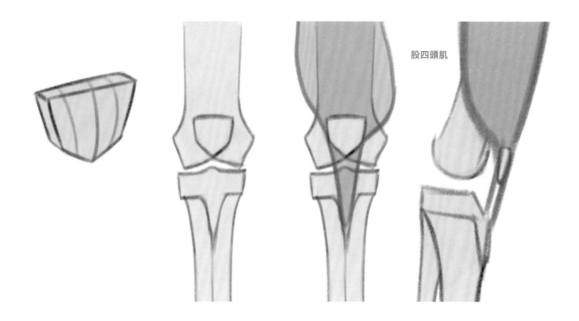

　髕骨前側微微鼓起，呈倒五角形；作用是作為支點，負責施力的是股四頭肌。股四頭肌是大腿的前側肌肉，也是連接到髕骨上的韌帶的主人。

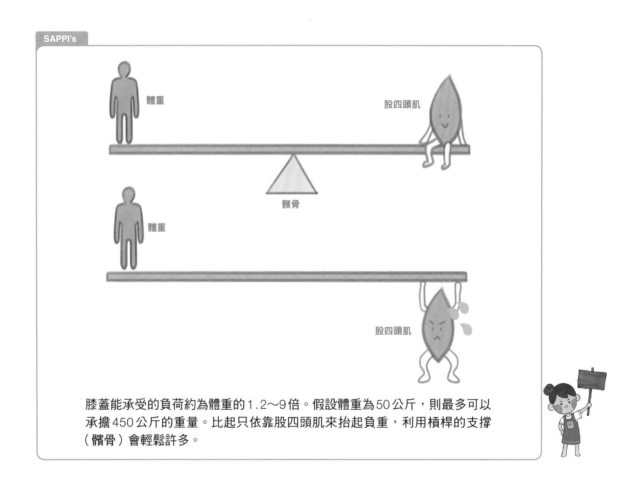

膝蓋能承受的負荷約為體重的1.2～9倍。假設體重為50公斤，則最多可以承擔450公斤的重量。比起只依靠股四頭肌來抬起負重，利用槓桿的支撐（髕骨）會輕鬆許多。

■ 彎曲膝蓋的原理

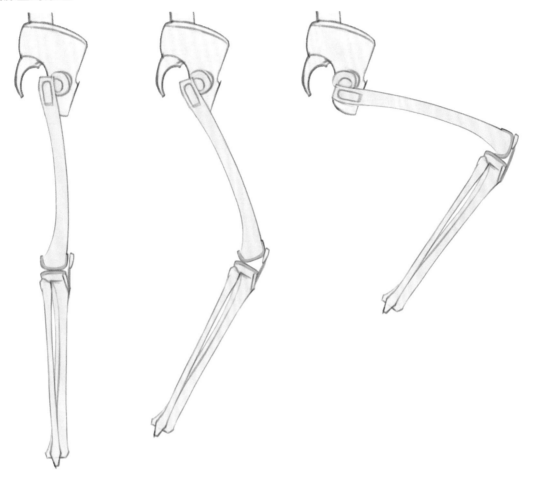

SAPPI's

請透過下方QRcode參考膝蓋運動的動畫！

彎曲膝蓋時，髕骨會沿著股骨的軟骨向下滑動，出現在股骨的底部，腿部打直時則無法看見。

膝蓋彎曲時，大腿看起來會比較長，這是因為此時會露出平時看不到的股骨底部。由於肌肉受到拉伸的緣故，這部分會顯得非常平整。

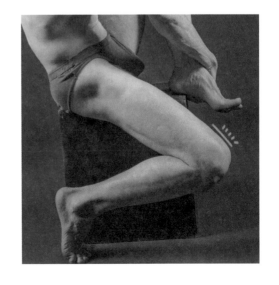

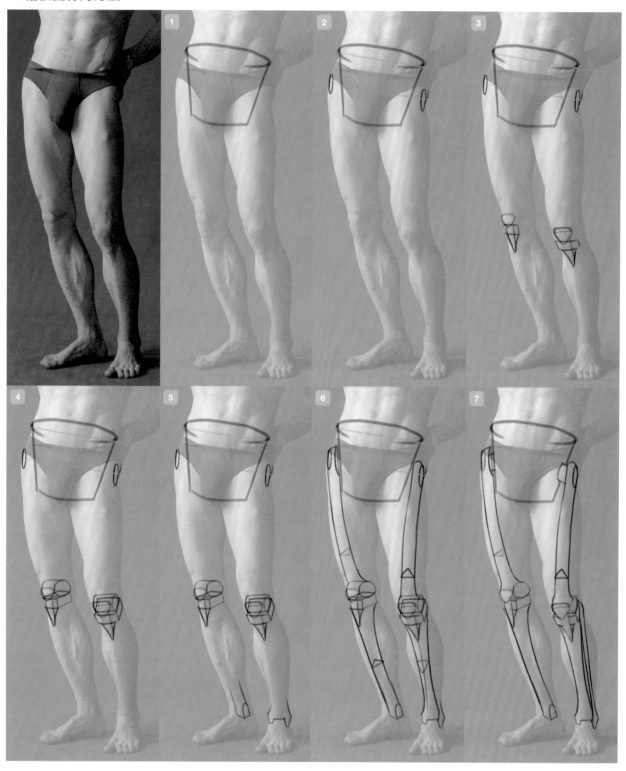

1　畫出髖骨的圖形。

2　找出臀肌和腿部肌肉相連所形成的凹陷處，這裡就是股骨上的大轉子。

3　找出髕骨，在髕骨正下方畫出股四頭肌的韌帶與脛骨的頂部。

4　畫出股骨末端，並畫出脛骨頂部的長方體。

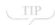
5 **畫出踝骨的形狀。內側踝骨屬於脛骨，外側踝骨屬於腓骨。**

6 **畫出股骨和脛骨的柱體。股骨是後側尖的三角柱，脛骨則是前側尖的三角柱。**

7 **連接脛骨外側的上下二端與外側踝，畫出腓骨。**

TIP

股骨大轉子的傾斜度會隨著骨盆的傾斜度而改變。找到一側的大轉子後，在平行於骨盆傾斜度處橫移就能找到另一側的大轉子。

(07) 手部與腳部的骨骼

■ 手部骨骼的型態與特徵

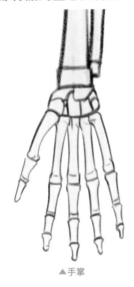
▲手掌

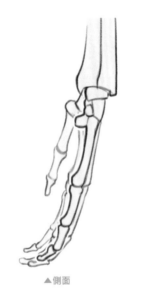
▲側面

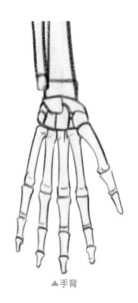
▲手背

　　手部的骨骼由前臂骨（手腕）＋關節＋指骨（手背＋手指）組成。

　　指骨的頂部是扁平的，底部則有拱形的凹陷。關節較厚實，與腿骨相似，也會在關節的遠端處突出。

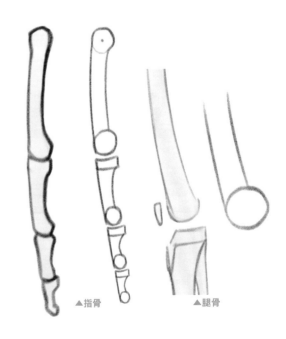
▲指骨　　　　　▲腿骨

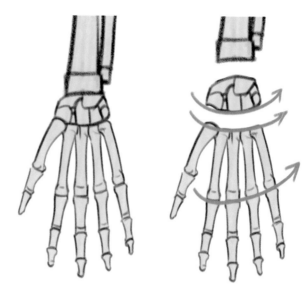

所有指骨呈現拱形連接在腕骨上。

拇指的移動能力比其他手指出色，可以向手掌內側凹折80～90度，也可以碰觸到小指。這讓手掌可以展開也可以收攏。因此，手部的拱形來自手掌本身的形狀＋拇指移動時的收攏動作。

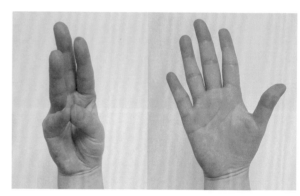

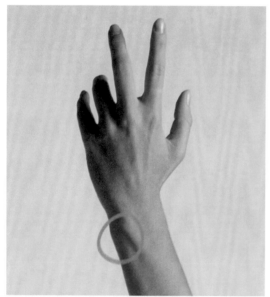

小指連接手腕的位置格外突出，這讓手腕的內外側看起來有個落差。這是因為尺骨止在小指側的手臂上，讓此處的骨頭看起來特別突出。

尺骨和手腕之間的空間特別大，轉動手腕時，往尺骨側傾斜會更加容易。

■ 腳部骨骼的型態與特徵

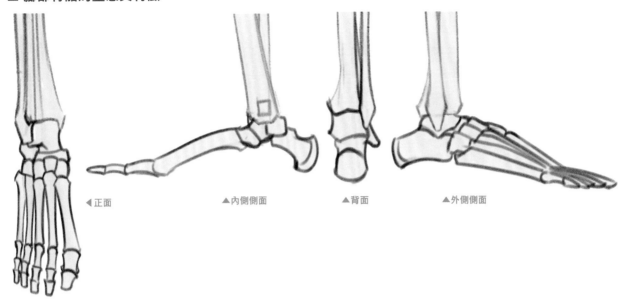

◀正面　　　　　　　▲內側側面　　　　　▲背面　　　　　▲外側側面

　腳部的骨骼主要由腿骨（脛骨＋腓骨）＋關節＋趾骨（腳背＋趾骨）組成。

　趾骨也跟指骨一樣是頂部扁平，底部呈拱形，且關節較厚實。

　與手指不同的是腳底的拱形弧度，越往小趾側弧度越小。若從側面觀察時，會發現內外兩側的型態有很大的不同。

　腳底的拱形是為了更有效地支撐重量；將荷重往兩端分散，有助於緩解肌肉的緊繃。

SAPPI's

　對於扁平足或是足弓不明顯的人還說，長時間行走或奔跑是較為困難的。

　腓骨側的外踝骨更接近地面。

　不同於手腕，腳踝處的骨頭靠的較緊密，左右的傾斜度類似手腕處的橈骨，活動度有限。

我們在PART 01已經介紹過人體的基本結構了，現在就來仔細觀察、比較一下顴骨是如何影響臉部型態的。

■ **顴骨的型態與特徵**

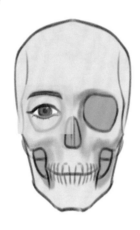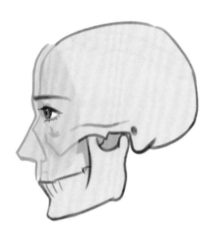

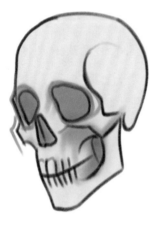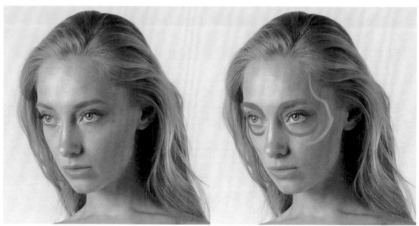

━ 眼窩
━ 顴骨

- **眼窩** 容納眼球的洞；上方為額骨，外側為顴骨。
- **眼睛** 眼球位於眼窩中，上方覆蓋著眼瞼肌肉和肌膚，眉毛位於額骨與眼窩的邊界上。
- **顴骨** 位於眼窩外側下方，造成眼睛下方的臉頰隆起。

SAPPI's

眼窩是容納眼球的孔洞，所以眼窩的周圍，甚至是眼底的臥蠶也都屬於眼窩＋眼球的部位。顴骨起於臥蠶底下的位置。

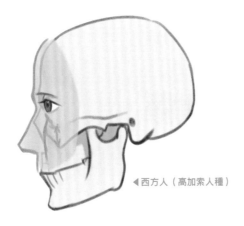

◀西方人（高加索人種）

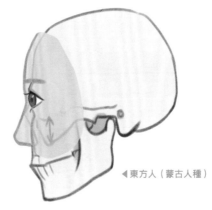

◀東方人（蒙古人種）

　　西方人（高加索人種）咀嚼食物時下巴所受到的撞擊會被眼窩（眶上切跡）吸收，這讓眼眶變得特別發達。隆起的眼框讓顴骨的側面變長，形成側面比正面更寬的臉型。

　　亞洲人（蒙古人種）則用顴骨來吸收衝擊力，所以我們的顴骨很發達。強壯的顴骨往二側發展，讓臉看起來更寬了。

SAPPI's

當然了，比起人種的差異，個體上的差異更大。既有眶上切跡不明顯的西方人，也有眶上切跡特別突出的東方人。有些西方人縱使眶上切跡突出，但依然是內雙，當然也存在相反的案例。

SAPPI's

男女之間的差異主要體現在外貌上，例如男性更傾向於擁有男性該有的特徵、外表，或是以更加「男性化」的方式來呈現。然而，這只是繪畫時的一種表現方式，在解剖學上並不算是差異一。

　　在從鼻骨延伸到額骨並變成軟骨的部分，在連接處變得清楚可見。

　　因為鼻子呈三角錐形，即使從正面看，鼻子的側面（鼻翼），也會顯現出來。

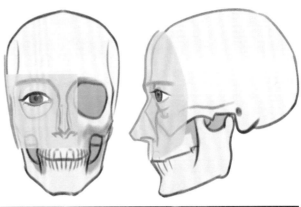

骨骼解剖學 02 LESSON　**139**

肌肉解剖學

為了繪製作品而參考人體照片等相關資料時，儘管不知道為什麼但我們依然能看出輪廓上的突起或凹陷，有時也能觀察到來歷不明的明暗。上述問題的「緣由」唯有透過肌肉的解剖學知識才得以瞭解。

認識肌肉不僅能讓我們刻畫出優美的型態，在為作品上色時更能產生巨大的助益。

(01) 胸部肌肉與女性胸部

■ 胸大肌

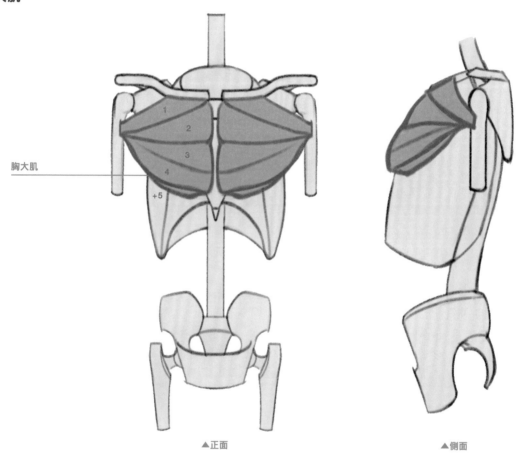

胸大肌

▲正面 　　　　　　　　　　　　　▲側面

　　胸前的大面積肌肉稱為胸大肌，也是一般俗稱的胸肌。

　　胸大肌附著在鎖骨、胸骨、肋骨與肱骨上，可大致分為 5 個部分。第一部分主要連接著鎖骨；中間三處附著在胸骨上；最後一部分非常小，與肋骨相連。

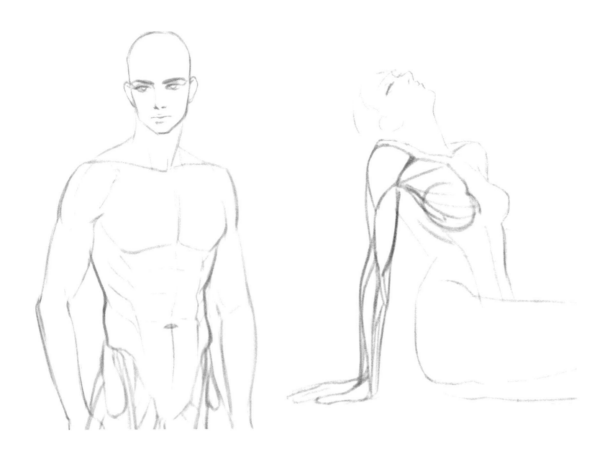

連接胸骨的部位有個星形空隙，其寬度因人而異，有與生俱來的、也有因肌肉量不同所導致的。

和能看到多大比例的胸骨一樣，鎖骨的露出程度也跟肌肉量有關。肌肉量越多、胸大肌越大，鎖骨和胸大肌之間的空間就會被填滿，看起來就像是沒有鎖骨，只看得見胸肌。

SAPPI's

還有胸小肌與其他胸部肌肉，但多位於胸大肌下方的深層位置，外觀上並不顯著。

■ 女性的胸部型態與特徵

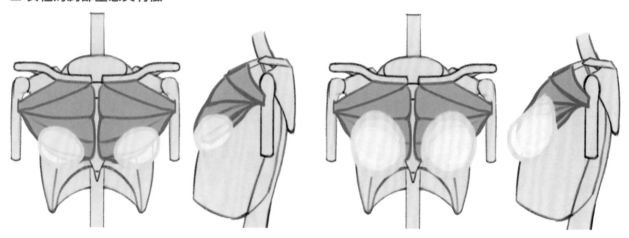

　　女性的胸部是胸大肌上附著的脂肪組織的型態。乳房較小，也就是脂肪組織的體積較小，胸的頂部和底部的脂肪較少；反之，乳房較大，也就意味著脂肪組織所佔的體積較大，上胸、下胸也隨之變大，容易因為重力而下垂。並沒有額外的肌肉可以單獨支撐這塊脂肪組織。

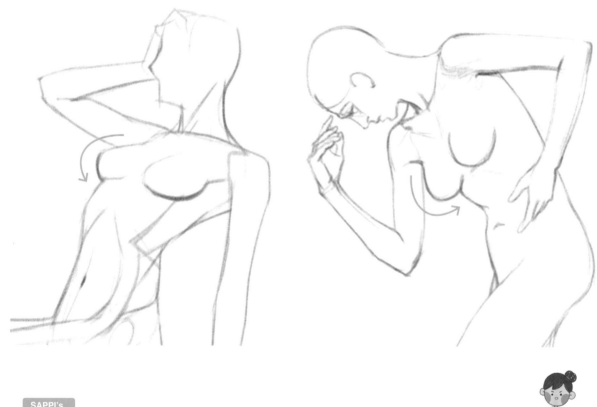

SAPPI's

重力會改變乳房的下垂方向。

(02) 腹肌

腹肌不是單純的一塊肌肉，而是由四塊肌肉疊在一起的，讓我們從最內層依次介紹。

■ 腹橫肌

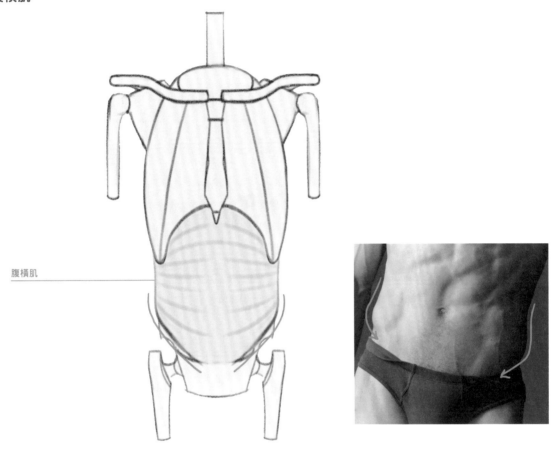

腹橫肌

　腹橫肌是腹部上的橫向肌肉，位在很深的位置；肌肉非常發達的男性，會在腰部和骨盆的交界處形成圓弧狀的輪廓，相當顯著。

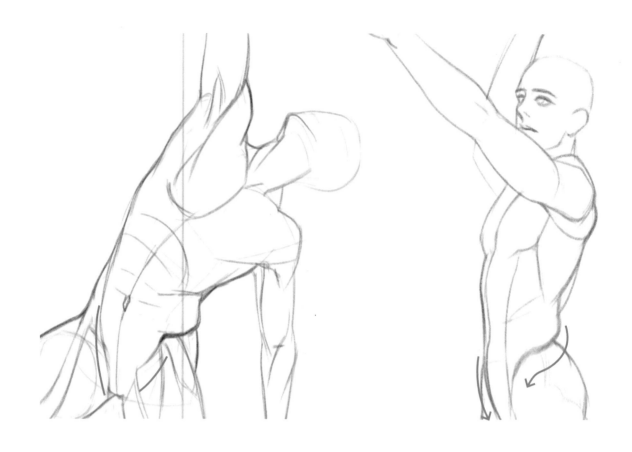

■ 腹內斜肌與腹直肌

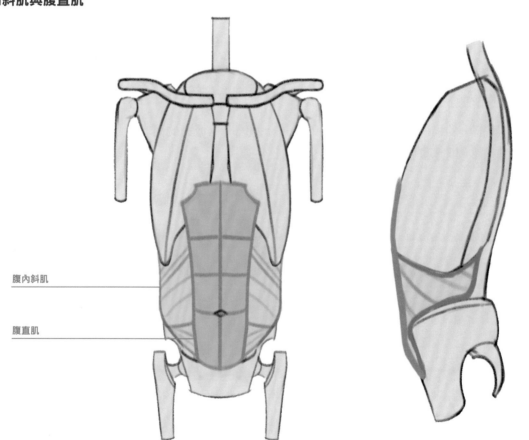

腹內斜肌

腹直肌

我們經常說的六塊肌就是腹直肌。腹直肌與腹內斜肌相連，包在腹橫肌上。

腹直肌不發達的情況會形成十字形的腹肌，發達一點的就變成六塊肌了。根據腹肌發達的程度，也有可能有八塊肌、十塊肌。八塊肌將肚臍下方的腹直肌也清楚可見，十塊肌則是連腹直肌起點的韌帶與肌肉都都明顯分開的狀態。

腹肌的形狀因人而異，變化多樣，有圓形的、中央扭曲的，擁有不對稱腹肌的人也很多。由於腹肌的型態差異極大，可以多找照片參考，再依據中意的形狀來繪製即可。

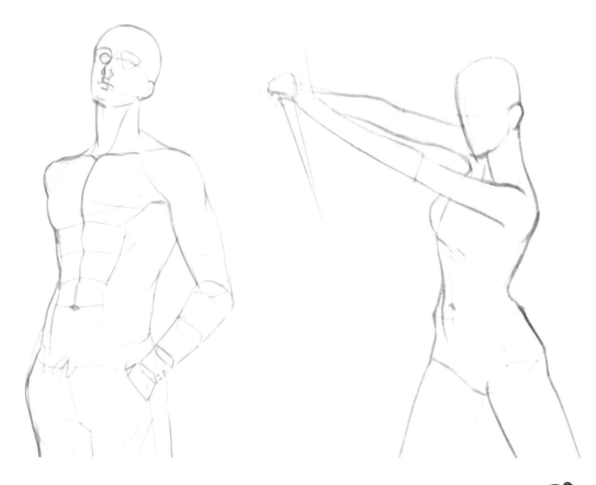

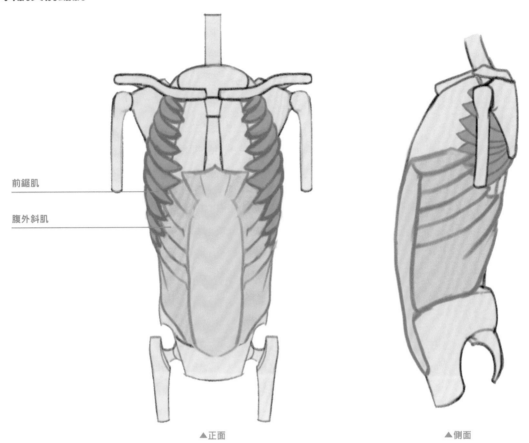

前鋸肌

腹外斜肌

▲正面　　　　　　　　　　　　　　　　▲側面

- **腹外斜肌**　外層的斜向肌肉。雖然位於腹直肌之上，但因為較薄，所以可以看見下層的腹直肌。
- **前鋸肌**　以之字形接合在腹外斜肌凹槽間的肌肉。形狀有如鋸齒，故稱為前鋸肌；從肋骨開始延伸，緊貼在肩胛骨的內側。

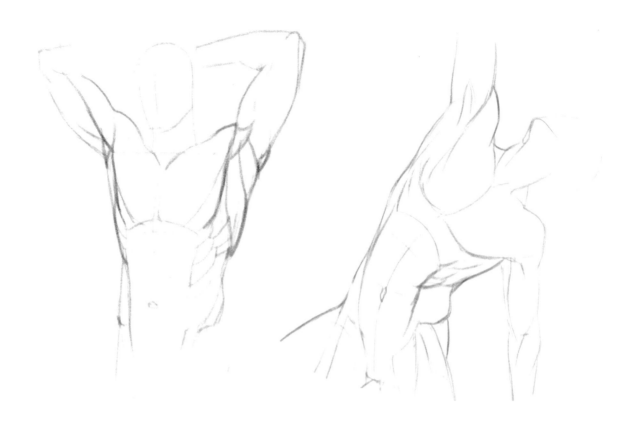

　腹外斜肌和前鋸肌同樣會因人而異，有人非常顯著，有人完全看不出來；但還是與肌肉量、脂肪量及含水量有極大的關連。參加健美大賽的人大多會維持兩天以上只喝很少量的水，讓身體保持脫水狀態，這樣肌肉線條就會非常清晰。

SAPPI's

前鋸肌和胸大肌之間的肌肉是闊背肌。闊背肌屬於背部肌肉，請參考背部肌肉的章節！

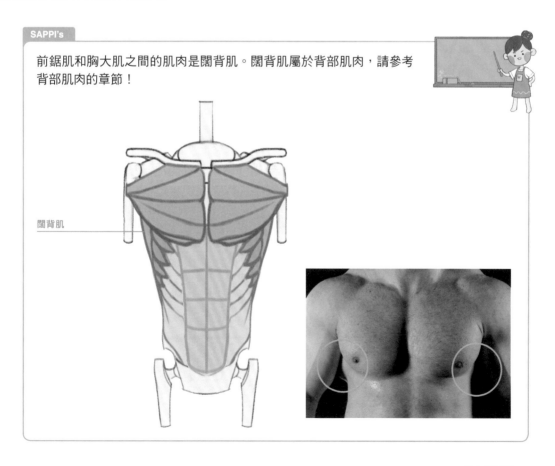

闊背肌

■ 腹肌的繪製方法

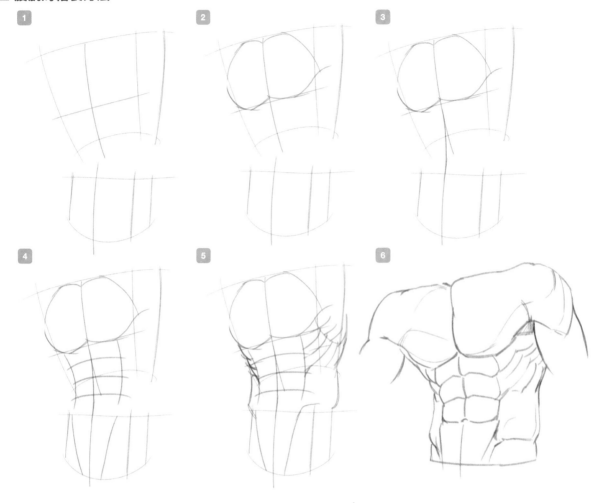

1　畫出肋骨與骨盆。

2　抓出胸部肌肉的所在位置。

3　為了找出腹肌，必須先抓出軀幹的中心。肋骨因會前後稍微鼓起，腹部則因為內臟的緣故而突起。

4　依據每處的肌肉大小，依序畫出胸大肌→腹直肌→腹外斜肌→前鋸肌→腹內斜肌。要先畫出胸大肌和腹直肌。

5　畫出腹外斜肌、前鋸肌和腹內斜肌。

6　修飾好肌肉的型態與大小，整理好線條即完成。

想要仔細觀看繪製過程的朋友請參考影片！

背部肌肉大致可以分為附著在肩胛骨上的肌肉，與附著在脊椎上的。

■ **附著在肩胛骨上的背部肌肉**

・**棘下肌**　覆蓋了肩胛骨⅔的面積，位於肩胛棘之下，故名棘下肌。從肩胛棘下方開始，包裹到肱骨處。

・**棘上肌**　覆蓋著肩胛骨上部直角三角形的肌肉。顧名思義，位於肩胛棘的上方，和棘下肌一樣都包裹到肱骨。

・**小圓肌**　大圓肌上一塊小的圓形肌肉束，從表面很難觀察到。

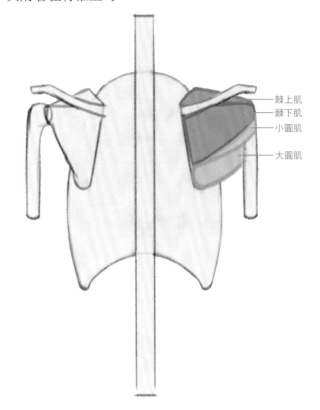

棘上肌
棘下肌
小圓肌
大圓肌

・**大圓肌**　蓋住肩胛骨剩餘的⅓，呈圓柱狀，由於體積較大所以稱作「大」圓肌。大圓肌並沒有包住肱骨，而是附著在肱骨下方。

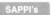
SAPPI's

因此，從正面也能觀察到大圓肌，就是抬起胳膊時位於腋下的線條。

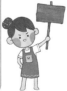

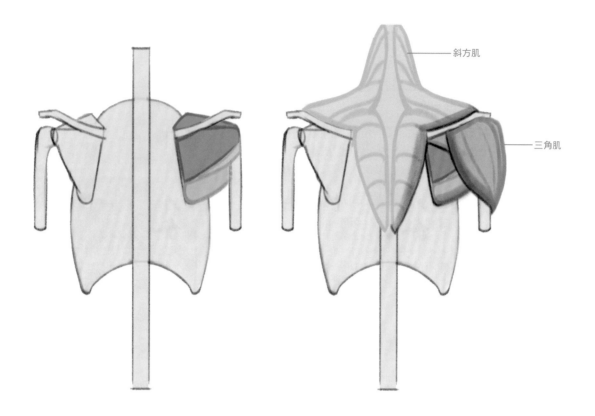

斜方肌

三角肌

　不過，附著在肩胛骨上的多數肌肉都會被斜方肌與三角肌（手臂與肩膀處的肌肉）蓋住，難以從表面觀察到，如棘上肌和小圓肌幾乎看不見。

■ 附著在脊椎上的背部肌肉

■ 豎脊肌
■ 斜方肌

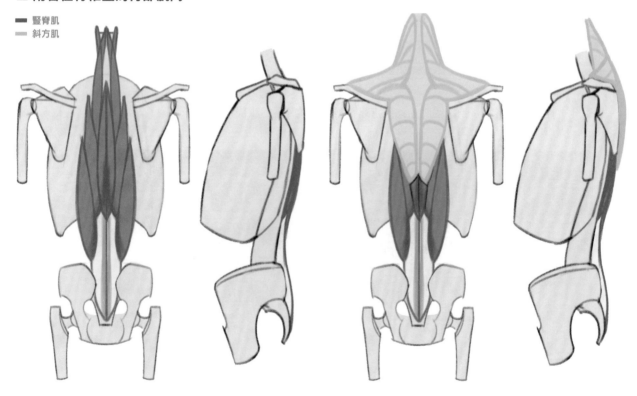

・**豎脊肌**　附著在脊椎上的背部肌肉。

豎脊肌常被稱作背部的「核心肌群」。如果你的核心肌群很發達，那就得畫很久了。

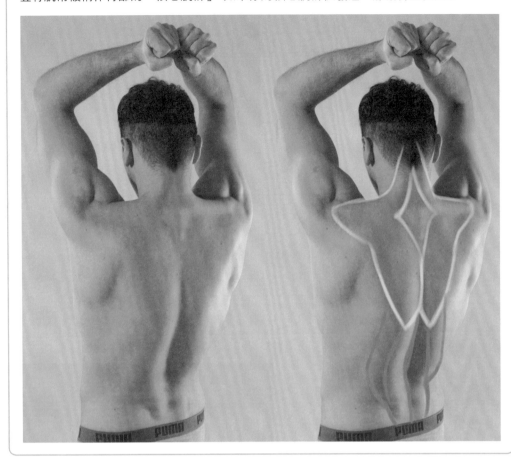

- **斜方肌** 形狀如斗篷，從後腦勺開始，延伸到肩胛棘、附著在脊柱上的星形肌肉。以第七頸椎為中心形成一塊星形的韌帶，因此中間略為凹陷。

· **闊背肌** 顧名思義，這塊最寬「闊」的「背」部肌肉，連接了腰、背至手臂內側以及臀部，是人體最大的肌肉，稍微覆蓋到大圓肌之上。

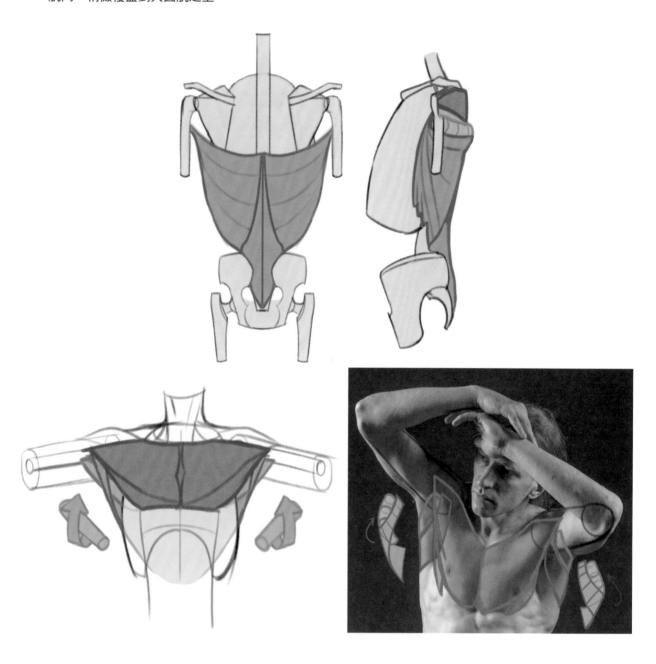

和大圓肌相同，從正面也能稍微看見，但比大圓肌更緊貼腋下，彷彿包裹著大圓肌似的。

• **菱形肌**　連接肩胛骨與脊椎的肌肉，是肩背肌肉中比較深層的肌肉，會在背部至肩胛骨內側形成暗面。

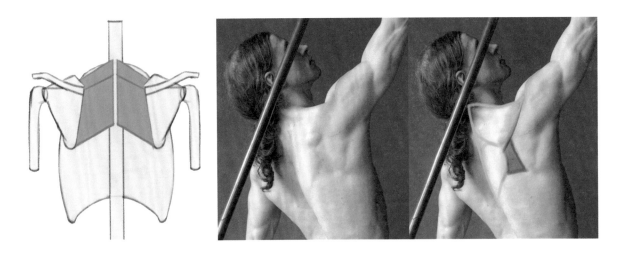

• **前鋸肌**　附著在肩胛骨內側的肌肉，從背面也能看得到。但因為上面還蓋著闊背肌，所以看起來並不顯著，只會形成些許的暗面。

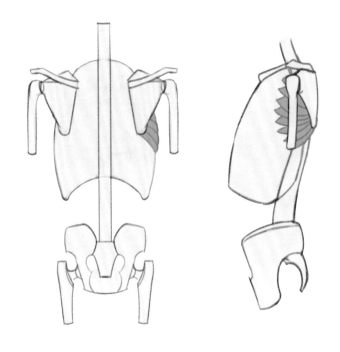

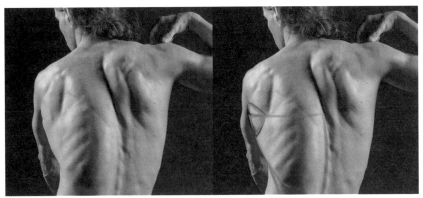

■ 背部肌肉

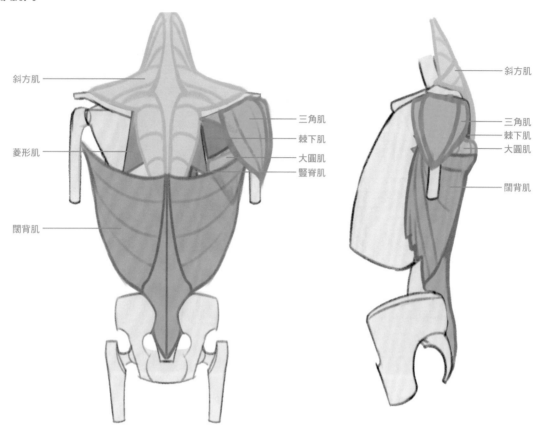

斜方肌

菱形肌

闊背肌

三角肌
棘下肌
大圓肌
豎脊肌

斜方肌

三角肌
棘下肌
大圓肌

闊背肌

■ 背部肌肉的繪製方法

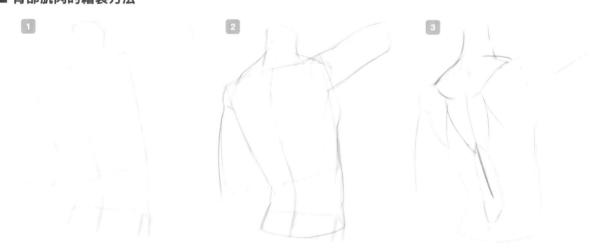

1

2

3

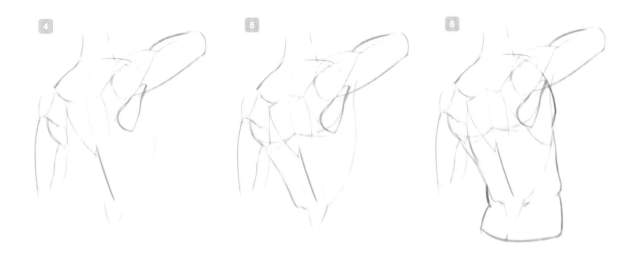

1. 畫出背部與骨盆的外形。

2. 抓出大致的輪廓，不完美也無妨，我們會一邊加上肌肉一邊進行微調。

3. 畫出肩胛骨、斜方肌與豎脊肌。

4. 畫出附著在肩胛骨上的肌肉。

5. 畫出菱形肌與闊背肌。

6. 根據角度，或許能看見胸部或腰部的肌肉，視情況追加相應的部分。修飾好肌肉型態與大小，整理好線條即完成。

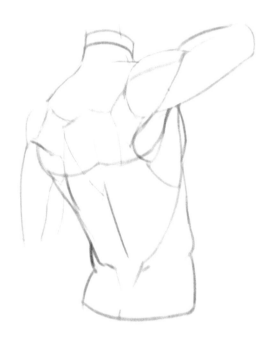

(04) 頸部肌肉

頸部的肌肉大致可分為背面、正面與聲帶處的肌肉。

■ 位於頸部背面的肌肉

- **頭半棘肌** 起於頭部一半處的長條狀肌肉。從頭部開始依序連接到每根肋骨，有使頭部向後仰的作用。
- **頭夾肌** 一塊夾板狀的肌肉，起於耳後的乳突骨，並連接到脊椎上。當頭部左右轉動時，會與胸鎖乳突肌一起作用
- **提肩胛肌** 顧名思義，是用於提拉肩胛的。從脊椎開始連接到肩胛骨上半部的直角三角形。

頸後的肌肉大部分都會被斜方肌所遮蔽，觀察時只能看到上述幾處的肌肉。

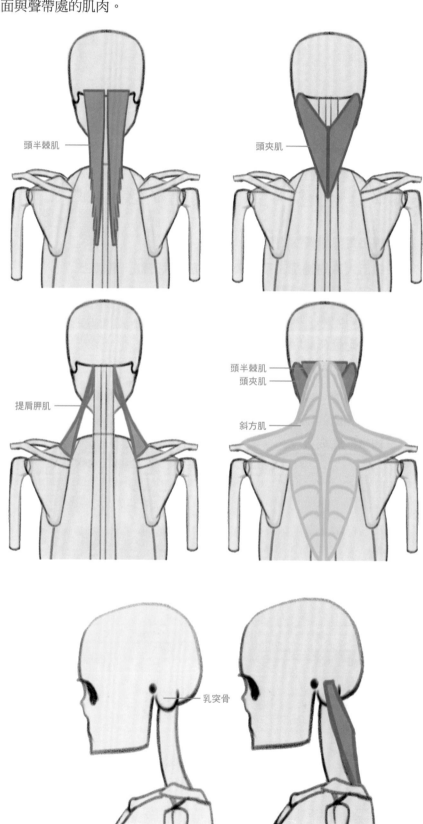

■ 位於頸部正面的肌肉

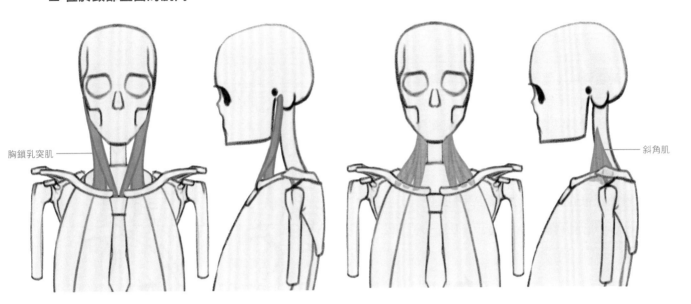

胸鎖乳突肌

斜角肌

- **胸鎖乳突肌** 這名稱顯示了這塊肌肉的連接位置：胸骨、鎖骨、乳突骨。

　胸鎖乳突肌與頭夾肌是一起協同運動的肌肉。當頭部左右轉動時，胸鎖乳突肌會往轉動方向伸展，頭夾肌則會收縮。

- **斜角肌** 頸部側面的肌肉，相當於脖子的支柱。

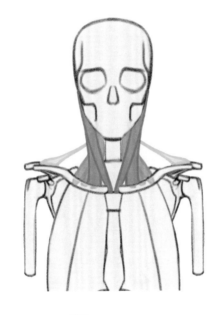
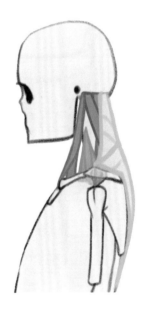

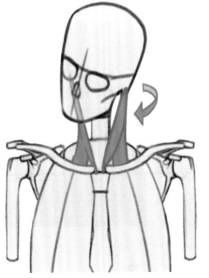
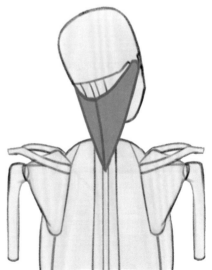

■ 進階：聲帶

聲帶是由舌骨（硬骨）與軟骨組織構成，二者間會有聲帶肌肉；多半都會與舌骨相連，故名為○○舌骨肌。

- **肩胛舌骨肌（肩舌肌）** 連接肩胛骨與舌骨的肌肉。
- **胸骨舌骨肌（胸舌肌）** 連接胸骨與舌骨的肌肉。

包裹在聲帶周圍的脂肪組織為甲狀腺。

男性聲帶中的軟骨更向前突出，因此又被稱為「亞當的蘋果」。

▲男性　　　　　　　　▲女性

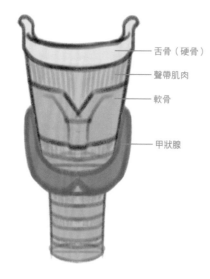

舌骨（硬骨）
聲帶肌肉
軟骨
甲狀腺

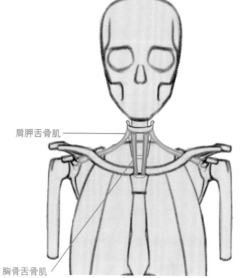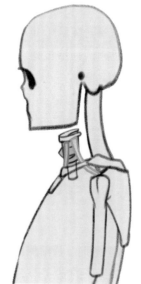

肩胛舌骨肌

胸骨舌骨肌

肩胛舌骨肌和胸骨舌骨肌這兩塊肌肉感覺格外獨立，作用是將聲帶維持在適當的位置上，整體的結構與帳篷相似。

- **下頜舌骨肌** 附著在下巴底部的肌肉，
 用於吞嚥。
- **下頜二腹肌** 意指位於下巴的腹肌，
 有控制下巴開闔的作用。

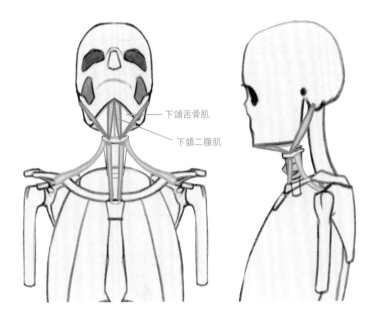

下頜舌骨肌

下頜二腹肌

■ 頸部肌肉統整

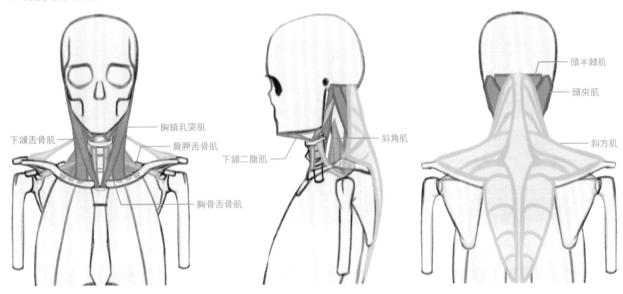

下頜舌骨肌

胸鎖乳突肌

肩胛舌骨肌

胸骨舌骨肌

斜角肌

下頜二腹肌

頭半棘肌

頭夾肌

斜方肌

SAPPI's

人體的頸部肌肉看起來並不是格外地突出，因頸闊肌會將整體包裹起來。頸闊肌主要是用於做出表情，當頸部自然用力，嘴巴發出「一」的發音時，此時頸部薄薄突出的皮肉就是頸闊肌。

■ 頸部肌肉的繪製方法

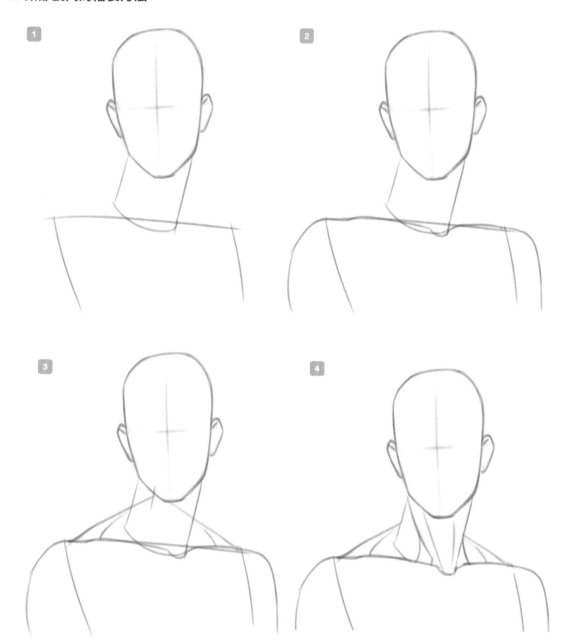

1 畫出頭部、頸部與軀幹的圖形。

2 畫出脖子底部、鎖骨的所在位置。

3 在頸部後方中心處畫出斜方肌，連接至兩側鎖骨的尾端。

4 畫出胸鎖乳突肌，其餘的部分就是斜角肌。

5 畫出聲帶。

6 畫出聲帶周圍的肌肉。

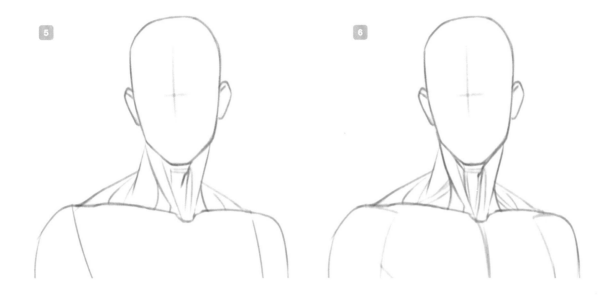

SAPPI's

前述的步驟比較接近解剖學繪圖,主要用於學習頸部的肌肉。如果把頸部肌肉描繪得太過詳盡,會與實際所看到的有所落差;因此,除了努力學習解剖學知識,使肌肉的位置、形狀看起來更精確,也要練習適度的簡化。

■ 三角肌

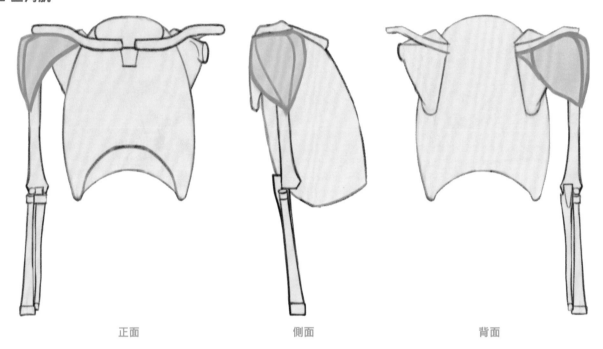

正面　　　　　　　　　側面　　　　　　　　　背面

　　三角肌是附著在肩膀、胸部與手臂上的三角形肌肉，從鎖骨的彎折處至鎖骨末端，連接到肱骨的中段位置。由於三角肌是從鎖骨下方起始的，體型纖瘦的人就能一眼看出鎖骨與三角肌。肌肉量越多，就越難看到鎖骨與三角肌的分界。

　　從側面觀察，可以發現三角肌的附著處靠近上臂前側。從背後觀察時，三角肌的末端會包裹到前方；三角肌覆蓋著⅔的肩胛骨，其餘則是肌腱的部分。

■ **肱二頭肌與肱肌**

· **肱二頭肌** 意指肌肉的起點有兩處、分為兩束：肱骨上的凹槽與肩胛骨的喙突。

· **肱肌** 位於肱二頭肌下方，與骨頭更加貼近。

　由於肱肌位於肱二頭肌底下，大多都被肱二頭肌所遮蔽，只有從側面才能稍微看見。手臂上的肌肉隆起看
　到的雖然是肱二頭肌，但其實受肱肌的影響更大，因為這隆起是由肱肌墊起來的。

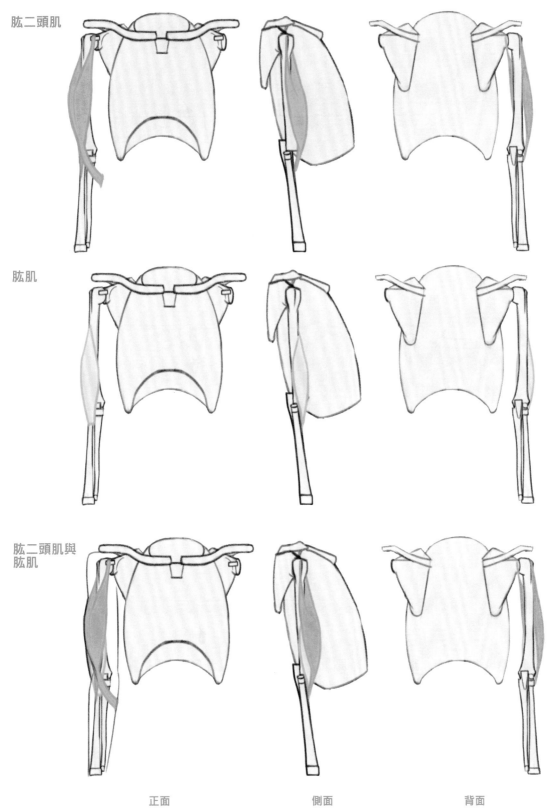

肱二頭肌

肱肌

肱二頭肌與
肱肌

正面　　　　　　　　　　　　側面　　　　　　　　　　　　背面

■ 喙肱肌

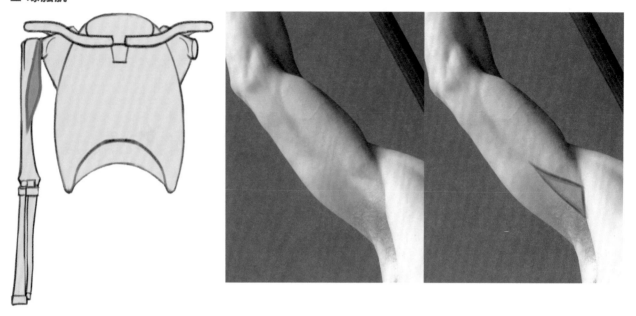

由於外形呈喙狀，才會有這樣的名稱。從肩胛骨的喙突起始，延伸至上臂中段。正面觀察時，只有手臂舉起時才能看見，如同上面照片所示的部位。

■ 肱三頭肌

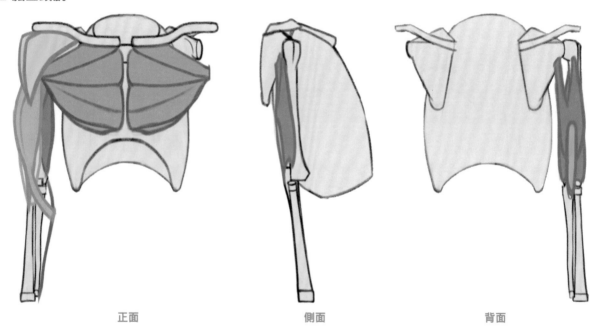

| 正面 | 側面 | 背面 |

名稱與肱二頭肌相似，意指起點有三束的肌肉，分別由肱骨和肩胛骨處開始。肱三頭肌佔據了上臂的整個後側，雖然大部分都位於手臂後方，但從正面也能看見一部分。

■ 上臂肌肉統整

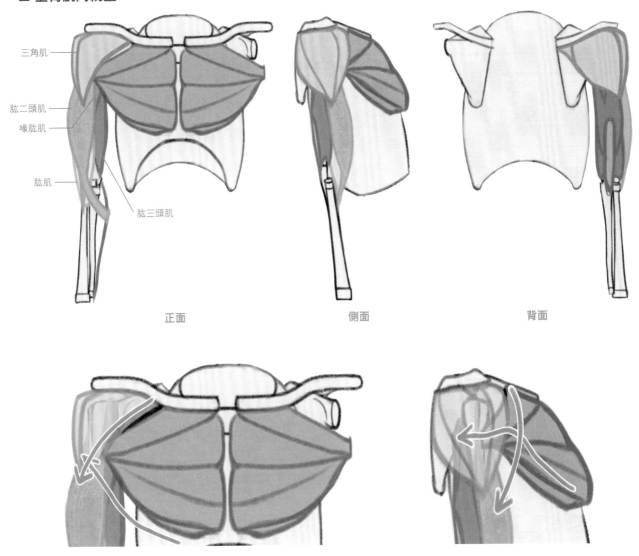

三角肌

肱二頭肌
喙肱肌

肱肌

肱三頭肌

正面　　　　　　　　　　側面　　　　　　　　　　背面

　胸大肌並沒有與三角肌相連，而是附著在三角肌底下的肱骨上。描繪時，不應將二者連在一起。

　由於胸大肌和三角肌都連接著鎖骨，通常會先看見鎖骨，鎖骨下方才是胸大肌和三角肌，但這也會因為而肌肉量有所差異。若肌肉量大，這兩條肌肉看起來就會像是連在一起的。

　胸大肌和三角肌之間有供血管、神經與淋巴管經過的通道，描繪時可透過該通道將三角肌和胸大肌區分開來。

　先畫出大肌群，如胸大肌和三角肌，再依序繪製其他的小肌肉。

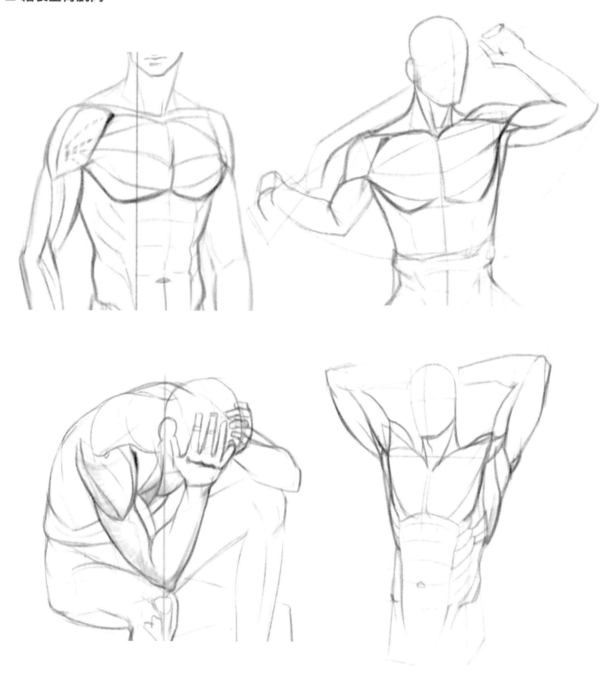

(06) 下臂肌肉

■ 下臂肌肉

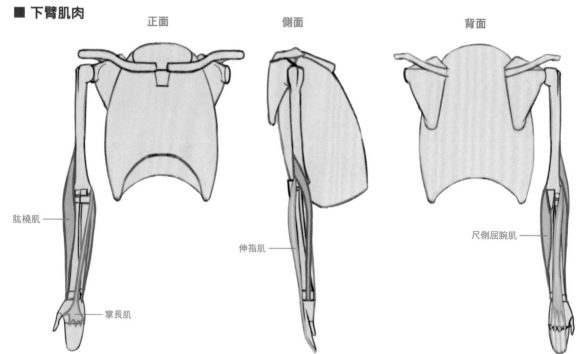

正面　　　側面　　　背面

肱橈肌

掌長肌

伸指肌

尺側屈腕肌

將手臂視為一個長方體，從四個面舉出四處代表性的肌肉：

- **拇指方向：肱橈肌** 這是附著在肱骨和橈骨上的肌肉，從肱骨處延伸到拇指側。
- **手掌方向：掌長肌** 從尺骨側的上臂關節處一路延伸，在手掌上分成 5 束連接到每根手指。
- **小指方向：尺側屈腕肌** 這是使手腕得以彎曲的肌肉。與掌長肌相同，從尺骨側上臂關節開始，延伸、附著到小指側的手掌上。

拇指方向　　　手掌方向

> **SAPPI's**
>
> 只要用力彎曲手腕，就會感受到下臂肌肉在用力，這就是尺側屈腕肌。

小指方向　　　手背方向

- **手背方向：伸指肌** 伸展手指時會使用到的肌肉。從橈骨側的上臂關節處起始，延伸到除了拇指之外的所有手指。

> **SAPPI's**
>
> 伸指肌即為手背上的青筋。

■ 下臂運動時的肌肉方向變化

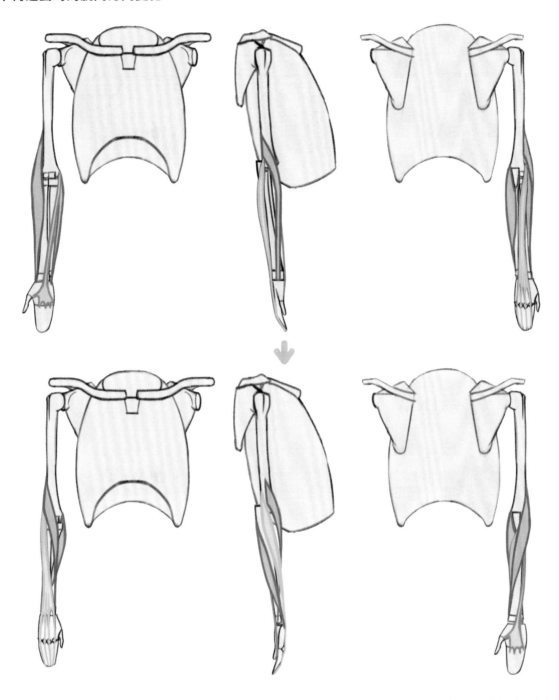

　　肌肉附著的位置不會改變，但手臂的骨頭轉動時，肌肉也會跟著轉動。需牢記肌肉的起點與終點，依照骨頭的轉動來繪製。

■ **下臂肌肉**（進階）

・**手臂內側**

彎曲手腕時會用上許多手臂內側的肌肉，因此都叫○○屈腕肌。

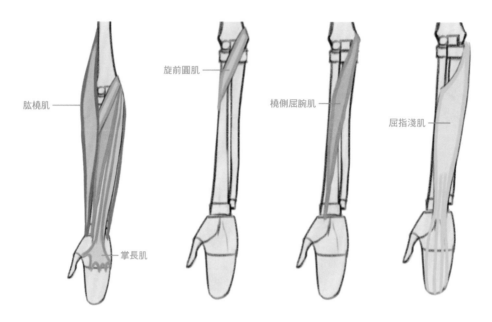

旋前圓肌

肱橈肌

掌長肌

橈側屈腕肌

屈指淺肌

・**旋前圓肌**　轉動手臂會用的肌肉，因能讓手臂有如往畫圓般轉動而得名。

・**橈側屈腕肌**　橈骨側的屈腕肌。

SAPPI's

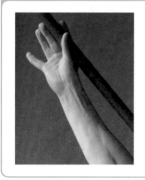

橈側屈腕肌和掌長肌就是手腕內側的兩條肌肉。如果你發現：「嗯？我在手腕上只看見一條耶？」那麼，你的手上就是只能看見掌長肌的肌腱喔。

・**屈指淺肌**　連接著手指的肌肉，位於掌長肌下方。作為對應的屈指深肌位置較深，難以觀察到。

・**手臂後側**

伸展手腕時經常會用到手臂後側的肌肉，因此多稱為〇〇伸腕肌。

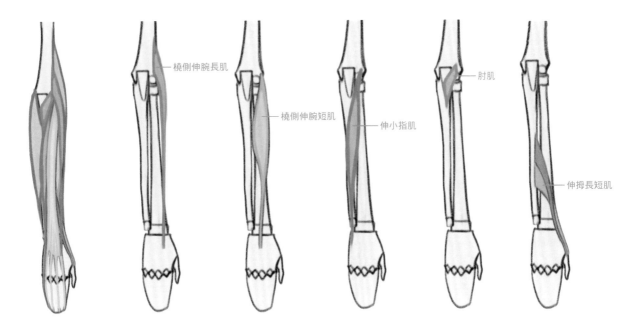

- **橈側伸腕長肌** 位於橈骨側的較長伸腕肌，和肱橈肌一樣都從肱骨延伸至拇指處。
- **橈側伸腕短肌** 位於橈骨側的較短伸腕肌，作用和肱肌類似，支撐著肱橈肌和橈側伸腕長肌。
 延伸至中指處。
- **伸小指肌** 從伸指肌旁邊經過的，一如其名，連接到小指上。
- **肘肌** 附著在手肘上，包裹住一半的手肘骨頭。

- **伸拇長短肌** 伸展拇指時會用到的肌肉。

■ 下臂肌肉統整

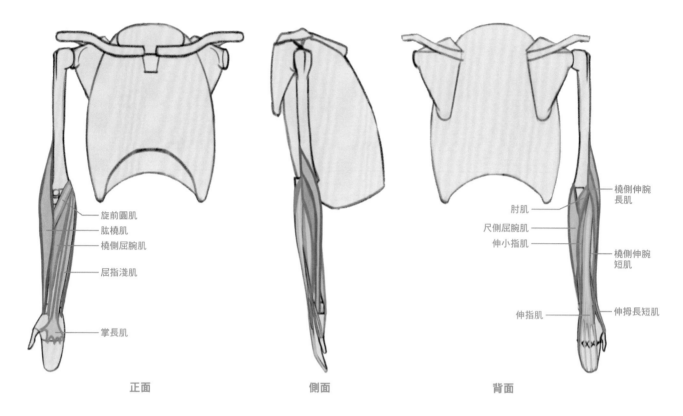

正面　　　　　　側面　　　　　　背面

正面:
- 旋前圓肌
- 肱橈肌
- 橈側屈腕肌
- 屈指淺肌
- 掌長肌

背面:
- 肘肌
- 尺側屈腕肌
- 伸小指肌
- 伸指肌
- 橈側伸腕長肌
- 橈側伸腕短肌
- 伸拇長短肌

■ 從照片中辨識、繪製下臂肌肉

1　先畫出手臂的骨骼。乍看之下下臂的骨骼似乎沒有翻轉，但再次確認手掌方向就會發現手掌朝向地面。換言之，下臂骨骼應該是交疊的。

2　當下臂骨骼交疊時，必須仔細觀察肌肉的起點與終點。手肘朝側面，手背則是朝上的方向。

將手肘和手腕的相關資料放在手邊,如同看照片一樣照著畫,這樣更容易畫好手臂的肌肉。

③ 畫出橈側伸腕短肌和伸小指肌。

④ 畫出伸拇長短肌和肘肌。

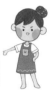

由大肌肉到小肌肉,依序描繪會較輕鬆!

■ **下臂的繪製方法**

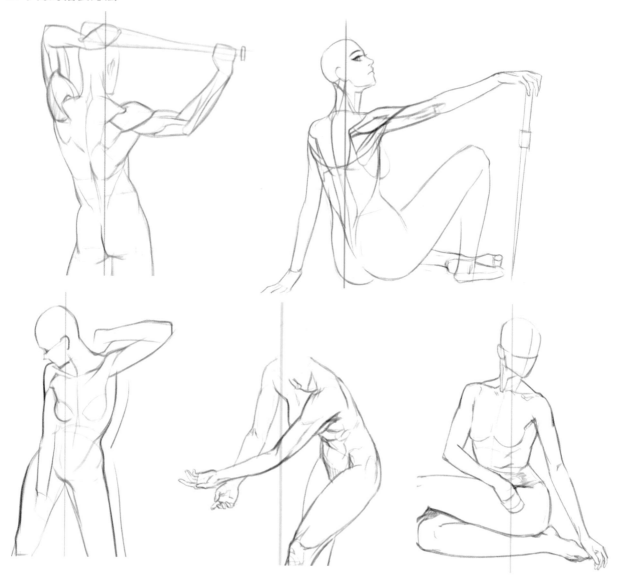

　　畫肌肉量較多的角色時，可以稍微標記出下臂的肌肉，上色時更為方便。畫肌肉量較少的角色時，如何表現出肱橈肌和尺側屈腕肌是更為重要的關鍵，其它肌肉只要帶過即可。

TIP

　　若將認識的肌肉全都刻畫上去，人物的肌肉量看起來自然會比較多。應仔細思考該角色的肌肉量，再來表現手臂肌肉。

(07) 大腿肌肉

大腿肌肉可大致分為前側與外側、內側、臀部和後側等部位。

■ 前側與外側的肌肉

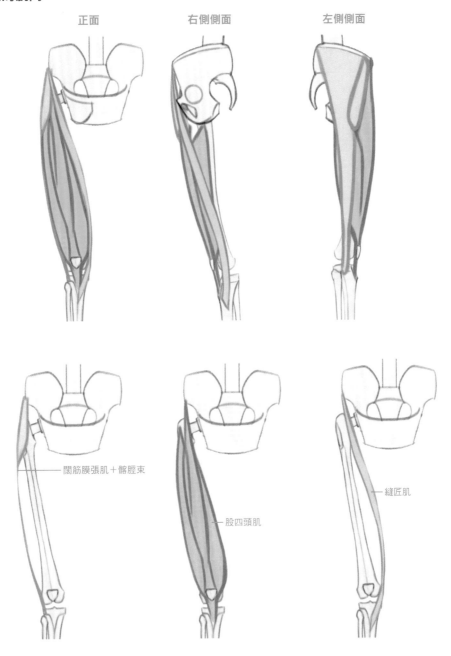

正面　　　　　右側側面　　　　　左側側面

闊筋膜張肌＋髂脛束

縫匠肌

股四頭肌

- **闊筋膜張肌與髂脛束**　由骨盆末端往大腿前方延伸的肌肉，其上的肌腱則稱為髂脛束。這是從股骨的大轉子開始，一路延伸到脛骨的長肌腱；從正面看相當薄，但側面觀察時則是寬大的長條狀。
- **股四頭肌**　負責支撐、荷重的大型肌肉，始於骨盆的下端與股骨大轉子，經過髕骨，附著於脛骨上。由於它是負責承重的肌肉，側面觀察時往前隆起的幅度會非常顯著。
- **縫匠肌**　繞著股四頭肌延伸的長條狀肌肉，是人體中最長的肌肉，從骨盆下端一路延伸至脛骨的三角形下方。

縫匠肌是肌肉，髂脛束則是肌腱。腿部用力時，縫匠肌也可能會隨之隆起，但髂脛束不會鼓起或增大，頂多是「比較明顯」而已。

■ 內側的肌肉

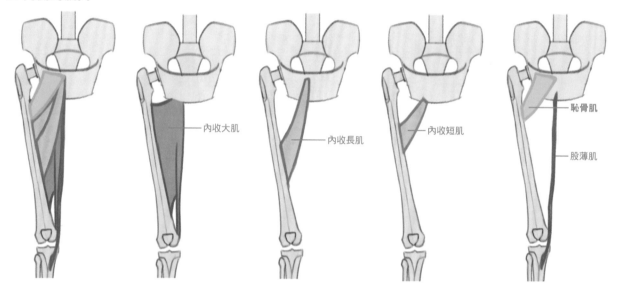

內收大肌

內收長肌

內收短肌

恥骨肌

股薄肌

位於大腿內側的肌肉大多稱為「○肌」，因為這些肌肉都有使大腿向內旋轉、收攏的作用。

· **內收大肌**　稱為「大肌」，是覆蓋了整個股骨的肌肉。

· **內收長肌**　稱為「長肌」，是連接到股骨約⅔處的肌肉。

· **內收短肌**　稱為「短肌」，是夾在恥骨肌和內收長肌間的肌肉。

· **恥骨肌**　附著在恥骨上的肌肉，連接了恥骨和股骨上端。

· **股薄肌**　稱為「薄肌」，是連接縫匠肌末端和骨盆的肌肉。

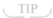

TIP

從側面觀察時，有時並不容易理解內收肌群的附著情況。可留意內收肌和恥骨肌是比較扁平的肌肉；
內收大肌和股薄肌則相對厚實，從側面來看，厚度比較薄扁的肌肉就不易看清楚。

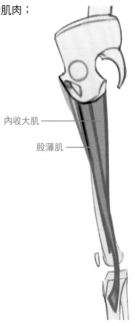

內收大肌

股薄肌

■ 臀部與後側肌肉

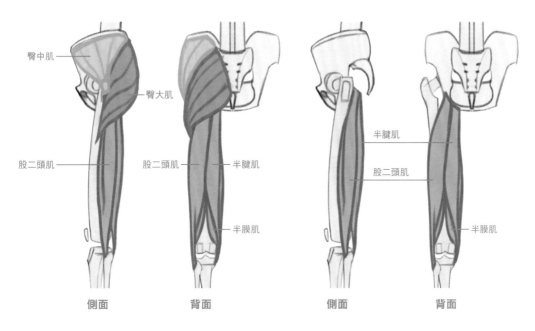

臀中肌

臀大肌

股二頭肌

股二頭肌

半腱肌

半膜肌

半腱肌

股二頭肌

半膜肌

側面　　　　　　背面　　　　　　　　側面　　　　　　背面

· **大腿後側肌群**　由半膜肌、半腱肌及股二頭肌組成。

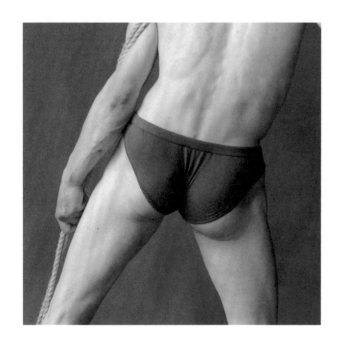

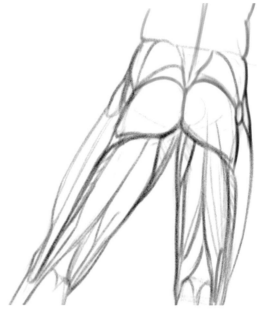

- **臀肌** 上方為臀中肌，下半部為臀大肌。由於臀部肌肉分成兩塊，所以肌肉量較多的人臀部會呈現類似蝴蝶的形狀。

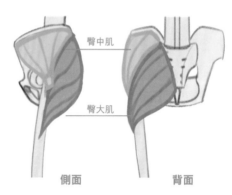

臀中肌

臀大肌

側面　　　　背面

TIP

臀部的脂肪與肌肉量無關，取決於每個人的身體脂肪量。脂肪量較少的人，脂肪附著的部位就較少；脂肪量較多的人附著的部位也會隨之增加。

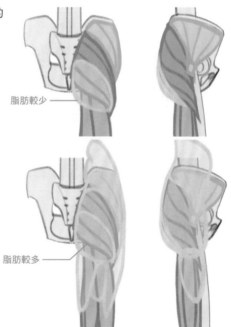

脂肪較少

脂肪較多

■ 大腿肌肉統整

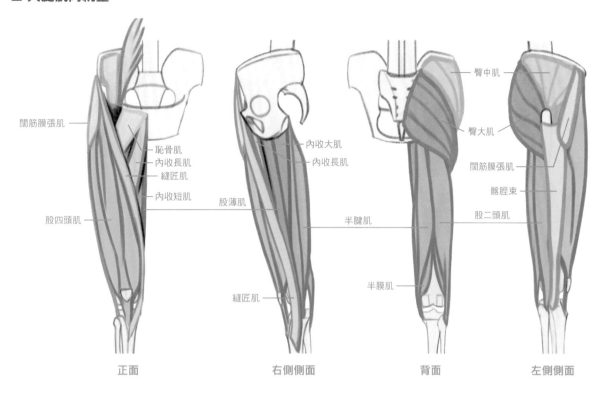

闊筋膜張肌
恥骨肌
內收長肌
縫匠肌
內收短肌
股四頭肌

內收大肌
內收長肌
股薄肌
縫匠肌

臀中肌
臀大肌
闊筋膜張肌
髂脛束
股二頭肌
半腱肌
半膜肌

正面　　　　　　　　　右側側面　　　　　　　　　背面　　　　　　　　　左側側面

SAPPI's

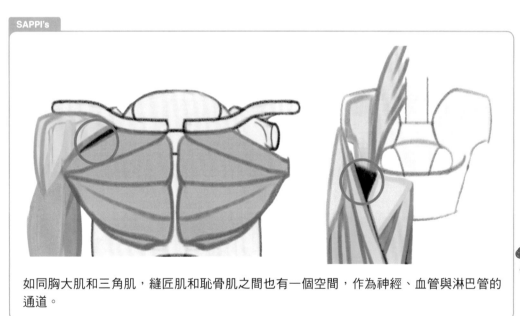

如同胸大肌和三角肌，縫匠肌和恥骨肌之間也有一個空間，作為神經、血管與淋巴管的通道。

■ 大腿肌肉的繪製方法

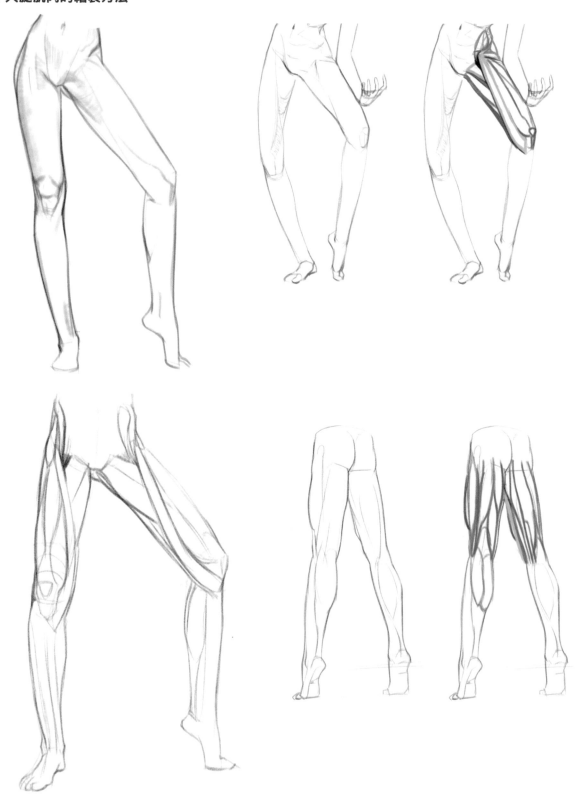

- **肌肉量較少的人物**　著重刻畫股四頭肌和縫匠肌。無須一一刻畫每條內收肌肉，而是將其視為一塊肌肉
 來繪製即可。盡量表現出縫匠肌從中分開股四頭肌與內收肌群的感覺。股四頭肌較圓潤，大腿後肌則以
 一字型來表現。

· **肌肉量較多的人物**　必須清晰畫出股四頭肌和縫匠肌的形狀，內收肌群中則可著重表現恥骨肌和內收長肌。肌肉量越多，脂肪量通常會越少，所以在畫膝蓋時也要鮮明地刻畫出髕骨的形狀。股四頭肌是圓潤的長方體，大腿後肌則像是更為稜角分明的六面體。

TIP　膝蓋構造的型態與特徵

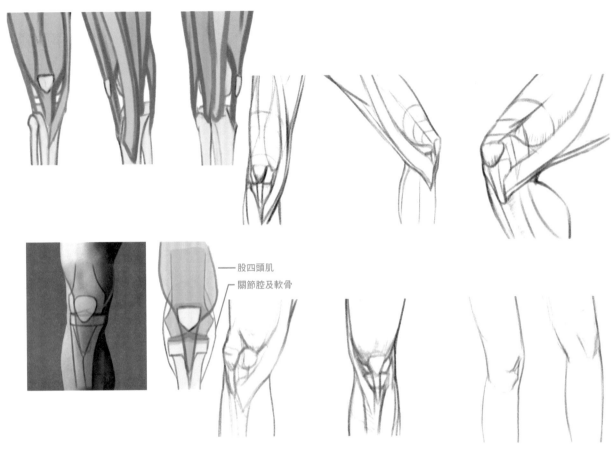

股四頭肌

關節腔及軟骨

　照片通常看不清膝蓋的細部形狀，因為膝蓋周圍包裹著裝有黏液的袋狀滑囊，又稱為關節腔。關節腔的大小因人而異，經常做有氧運動、脂肪消耗量較大的運動選手和馬拉松選手，膝蓋的形狀通常都比較鮮明。對膝蓋的外觀影響最大的是股四頭肌、縫匠肌和髂脛束。若能清楚區分出這三條肌肉，在繪製膝蓋時就能手到擒來了。

SAPPI's

骨骼與肌肉的外觀、變形程度、關節腔的大小，有很大的個體差異，必須特別留意！

(08) 小腿肌肉

由於小腿的內側沒有肌肉，因此只從外側與後側來觀察。

■ 外側

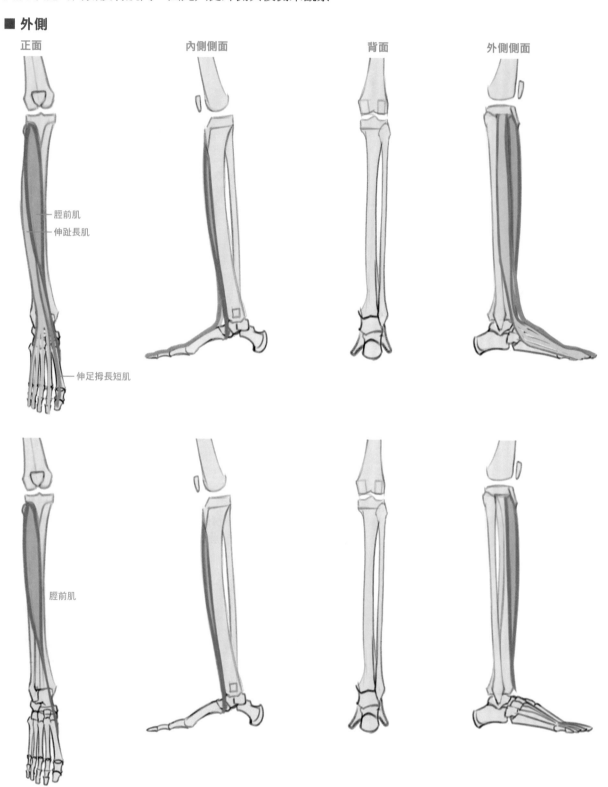

正面　　　　　　　　　內側側面　　　　　　　背面　　　　　　　　外側側面

─ 脛前肌

─ 伸趾長肌

─ 伸足拇長短肌

脛前肌

· **脛前肌**　位於小腿前側，附著在脛骨上的大肌肉。

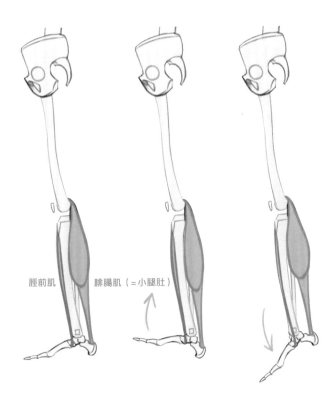

脛前肌　　腓腸肌（＝小腿肚）

脛前肌始於脛骨的三角形底下，一路連接到腳底，這是為了和腓腸肌連動。當脛前肌收縮時，會向上提起腳背，腓腸肌隨之鬆弛；相反地，當脛前肌放鬆時，則腳背向下垂落，腓腸肌即收縮。

· **伸趾長肌**　與脛前肌相同，是從脛骨的三角形下方始延伸至四隻腳趾的肌肉。

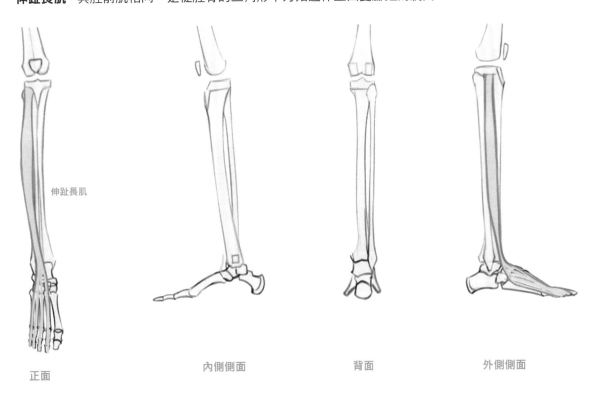

伸趾長肌

正面　　　　　　　　　內側側面　　　　　　　背面　　　　　　　外側側面

· **伸足拇長短肌** 起於腓骨，延伸到拇趾。

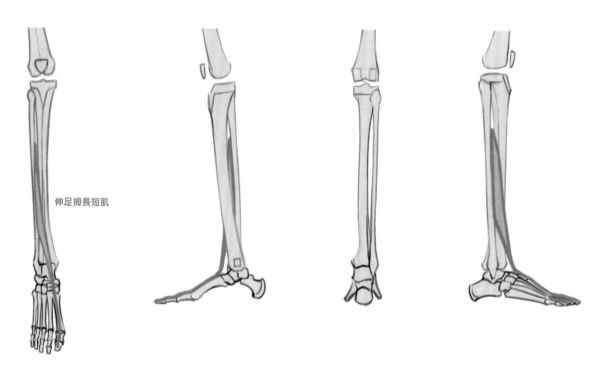

伸足拇長短肌

這些肌肉的名字和結構是不是都很相近？因為手是從腳演變而來的，構造自然非常接近。

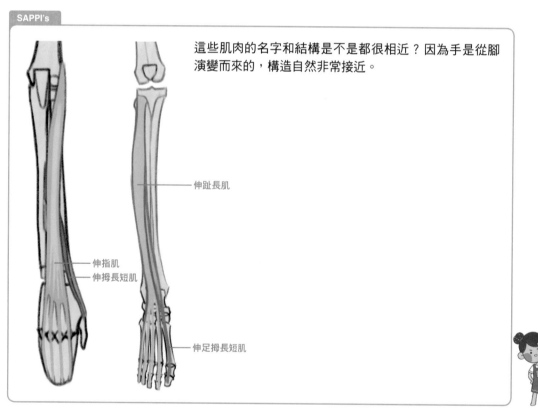

伸趾長肌

伸指肌
伸拇長短肌

伸足拇長短肌

·腓骨長肌、腓骨短肌、第三腓骨肌 這是三塊小腿肌全部都始於腓骨，且附著到小趾上。

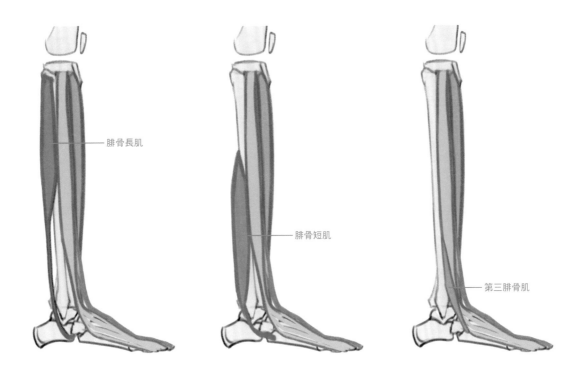

腓骨長肌

腓骨短肌

第三腓骨肌

小趾側附著了三塊肌肉，使得腿部的外側力量變得比較強。

■ **後側**

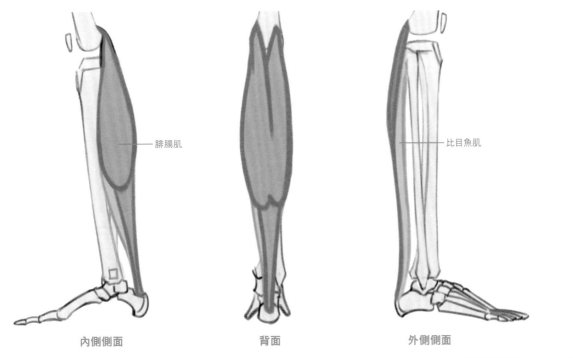

腓腸肌

比目魚肌

內側側面　　　　　　　　　背面　　　　　　　　　外側側面

- **腓腸肌**　這是俗稱「小腿肚」的肌肉。腓腸肌如水袋般懸掛在股骨上，往下以肌腱的形式延伸，稱為阿基里斯腱。

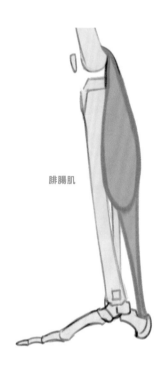

腓腸肌

- **比目魚肌**　由於長得像是比目魚一樣扁平而得名。同時附著在脛骨和腓骨上，具有輔助腓腸肌的作用。

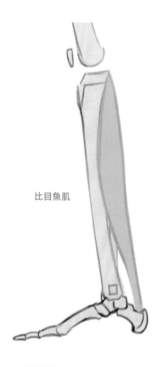

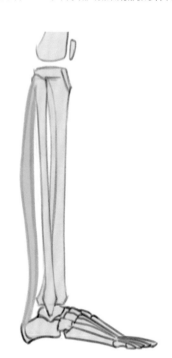

比目魚肌

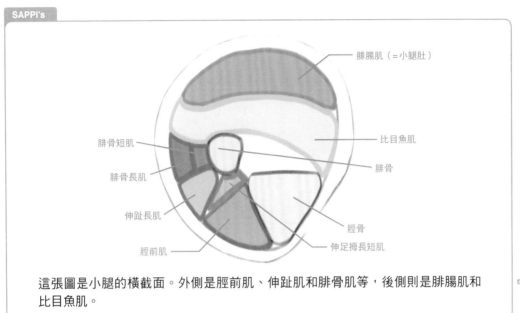

腓腸肌（＝小腿肚）

比目魚肌

腓骨

脛骨

伸足拇長短肌

腓骨短肌

腓骨長肌

伸趾長肌

脛前肌

這張圖是小腿的橫截面。外側是脛前肌、伸趾肌和腓骨肌等，後側則是腓腸肌和比目魚肌。

■ 小腿肌肉統整

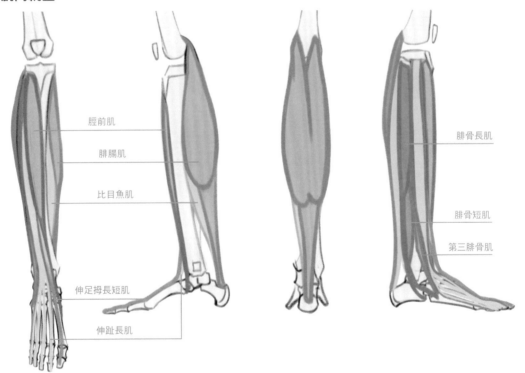

脛前肌

腓腸肌

比目魚肌

伸足拇長短肌

伸趾長肌

腓骨長肌

腓骨短肌

第三腓骨肌

■ 小腿肌肉的繪製方法

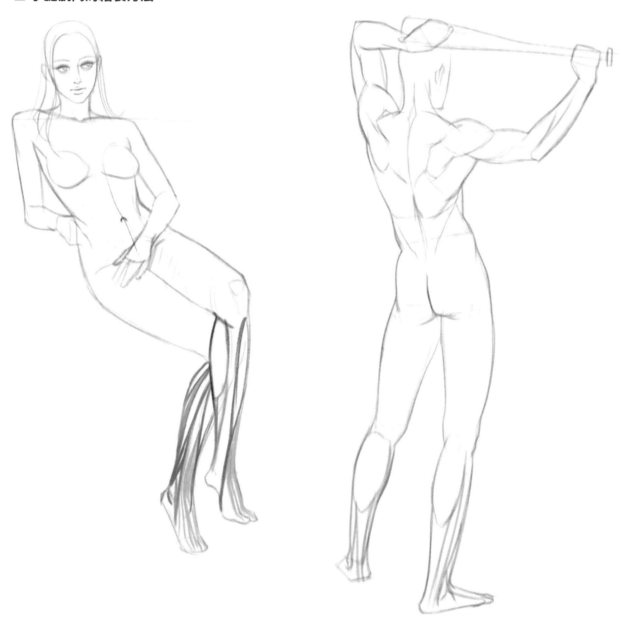

以脛骨為界將小腿分為外側和內側；外側稍微鼓起，內側畫得扁平一些。

當腓腸肌和比目魚肌位於腿部內側時，看起來會更大一點。

肌肉量較少的人，將脛前肌表現得圓潤些，其餘則無須過度表現。

肌肉量較多的人，請著重表現腓腸肌和比目魚肌。

■ 手部肌肉的型態與特徵

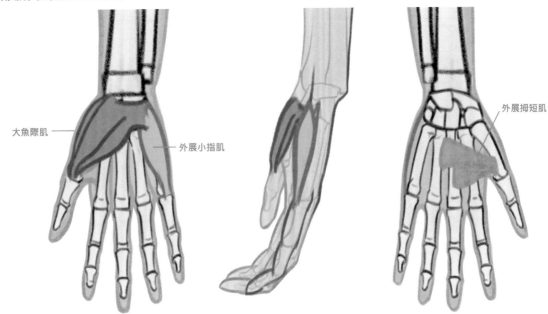

大魚際肌

外展小指肌

外展拇短肌

- **大魚際肌** 集結了收張大拇指時會使用到的多塊肌肉。
- **外展小指肌** 伸展小指時用到的肌肉。
- **外展拇短肌** 伸展拇指時用到的肌肉。這塊肌肉並不厚，因此不會太明顯。

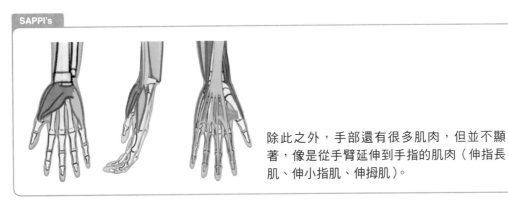

除此之外，手部還有很多肌肉，但並不顯著，像是從手臂延伸到手指的肌肉（伸指長肌、伸小指肌、伸拇肌）。

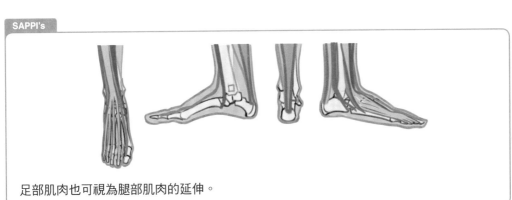

足部肌肉也可視為腿部肌肉的延伸。

■ 臉部肌肉的型態與特徵

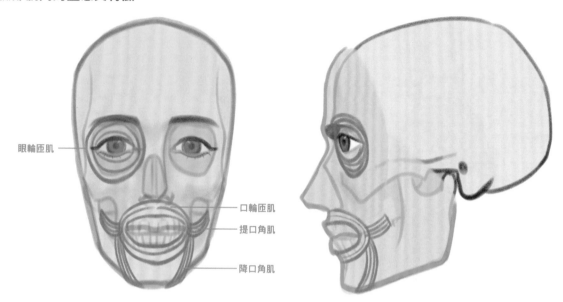

眼輪匝肌

口輪匝肌
提口角肌
降口角肌

　　眼睛和嘴巴周圍的肌肉呈圓形的包圍狀，像是眼輪匝肌、口輪匝肌，用於眨眼或張口、閉口。

　　嘴巴附近還有用於抬升、放下嘴角的提口角肌和降口角肌。

男性的嘴巴周圍稍微突出，就是口輪匝肌的緣故。

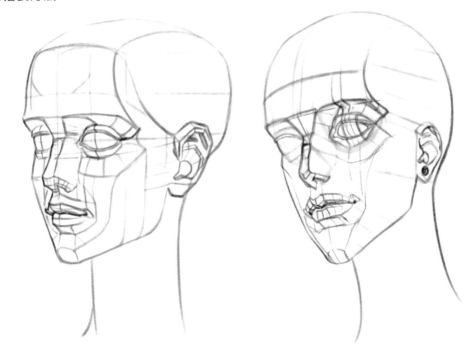

　　延續PART 01所介紹的繪圖法，一起努力提升顴骨及臉部肌肉的精準度吧。

　　試著用網格準確表現出額頭、眼窩、鼻子和顴骨的位置和比例。藉由眼窩的凹陷來凸顯隆起的額頭與鼻子，也別忘記表現出顴骨的突起。

　　更精確地表現口輪匝肌從鼻子延伸到嘴巴，稍微鼓起的細節。

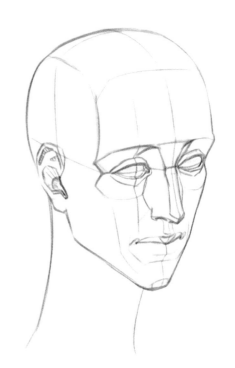

SAPPI's

請透過QRcode參考更詳細的臉部描繪！

(Q&A)

常見問題

Ⓠ 我是比較偏好休閒、漫畫風格的學生，繪製漫畫也要學習解剖學嗎？

Ⓐ 如果是未達七～八頭身的畫風，無須刻意學習也無妨。學習解剖學主要是針對「細節」。當風格本身的變形度越大，細節就會越含糊，如果是變形強烈的作品，就不太需要解剖學的細節。

相反的，繪製八頭身以上的風格就需要大量的細節，建議應該要學習解剖學。可以幫助理解如何表現微妙的曲折；不僅在草稿階段，在著色時也頗有助益。

Ⓠ 學了解剖學，就一定能提升繪圖功力嗎？

Ⓐ 這個問題可依照不同的情形來作說明：

❶ 嚴格來說，繪圖是繪圖、解剖學是解剖學。因為在創作時，並不會將人體的所有部位都按照骨骼、肌肉、皮下脂肪到皮膚的順序來繪製。當然，如果要這麼做也無不可；只是花費的時間不符合效益，所以遭到揚棄。

❷ 有些繪圖的人非常需要理論作為支持。在繪圖時，若遇到「要這樣畫才對」的教學方式，反倒會讓你覺得莫名其妙、無法理解，進而覺得繪圖很難、不願動筆，這類型的人通常是非常理論性的。解剖學能為這些理論型的人解釋背後的「原因」，所以，有些人反而是在學了解剖學之後畫得更出色了。

我們必須仔細審視自己是屬於哪種類型的人。是比較喜歡了解理論，還是更偏好感覺來作畫的類型。最好還是根據個人的特質採用不同的學習方法為宜。

　　到PART02為止，我們學習了繪圖的方法、人體的比例和詳盡的外觀。先前我們著重在人體本身，以及各個部位的畫法，PART 03將為各位分析各種姿勢。即使知道適當的比例與精確的外型，倘若讓人物擺出違背常理的詭異姿勢時，違和感將會大幅提升。

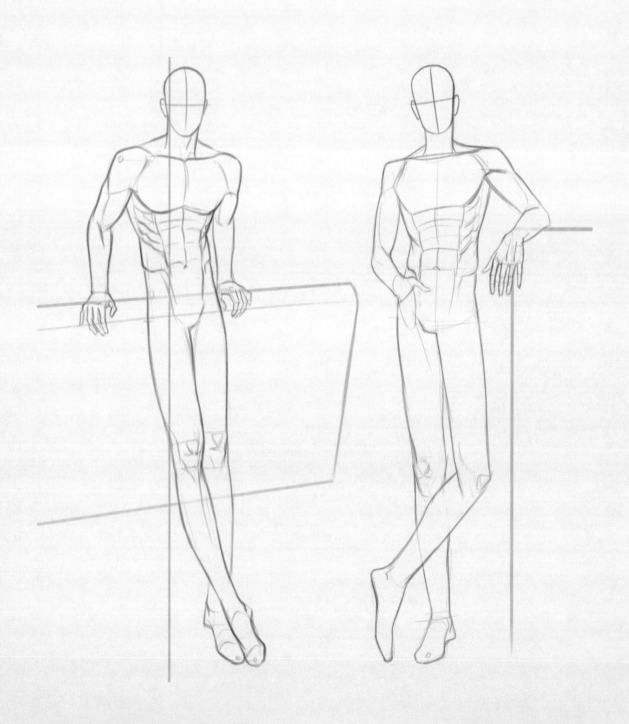

PART

03

人體繪圖的應用
各種姿勢
與角度

坐姿與臥姿

坐姿與臥姿兩種姿勢，與我們在PART01中介紹過的站姿有很大的不同。
因為人體在坐著或躺著的時候並不會產生重心。

(01) 坐在椅子上

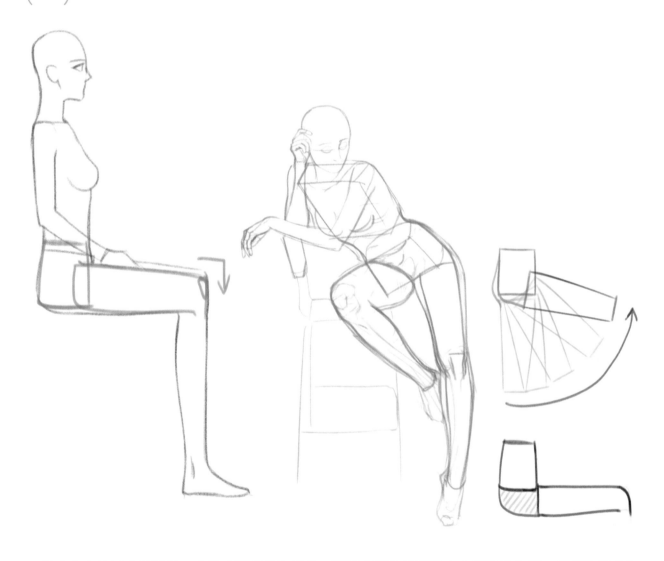

當人坐在椅子上的時候，會抬升腿部擋住骨盆，這時大腿的前側肌肉會埋進骨盆裡，臀部的肌膚和肌肉則會被拉伸、延展。如上圖所示，不能將腿部前側做為軸心來繪製，會使臀部底下出現未知的立體部位（藍色斜線處）。

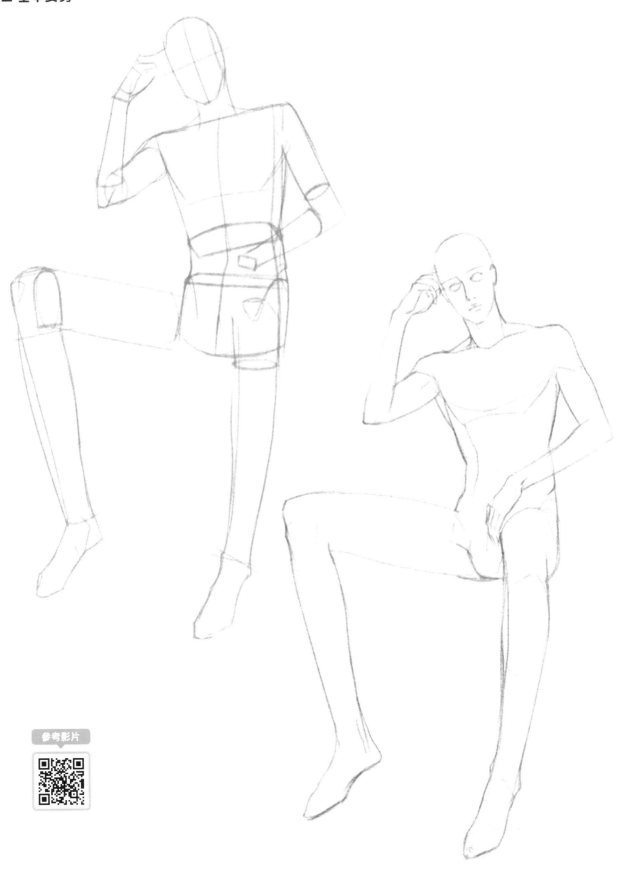

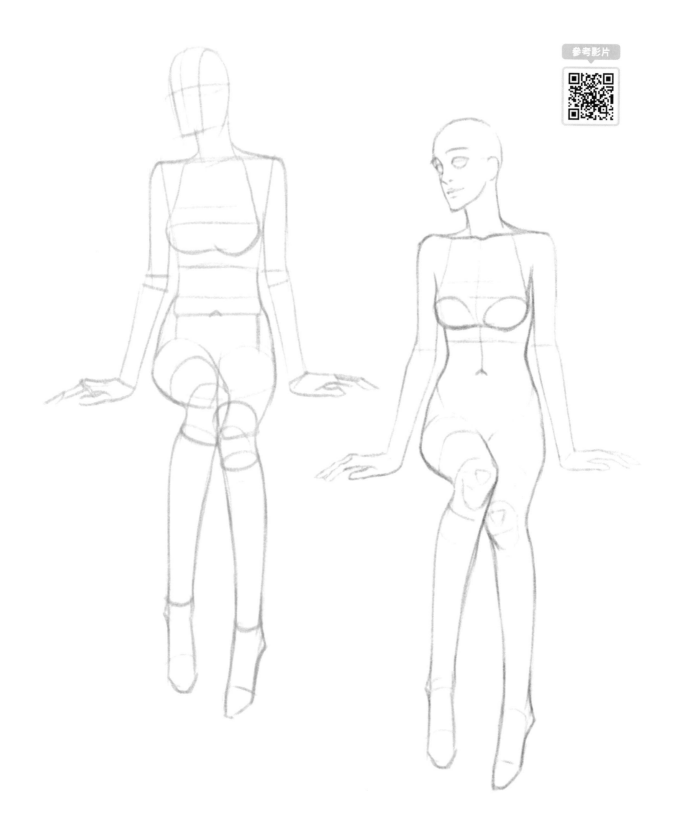

　　由於大部分的臀部和大腿都會貼合在椅子上，除非人物抬高腿部，否則繪製時大腿應該緊貼著椅子。如果腿部比椅腳更長，應該會如前頁的男性圖示，大腿與椅子分開，可以看見大腿底部。

　　此外，坐姿可分成張開雙腿和收攏雙腿。張開雙腿給人自信的感覺，收攏的話則能營造出害羞感。

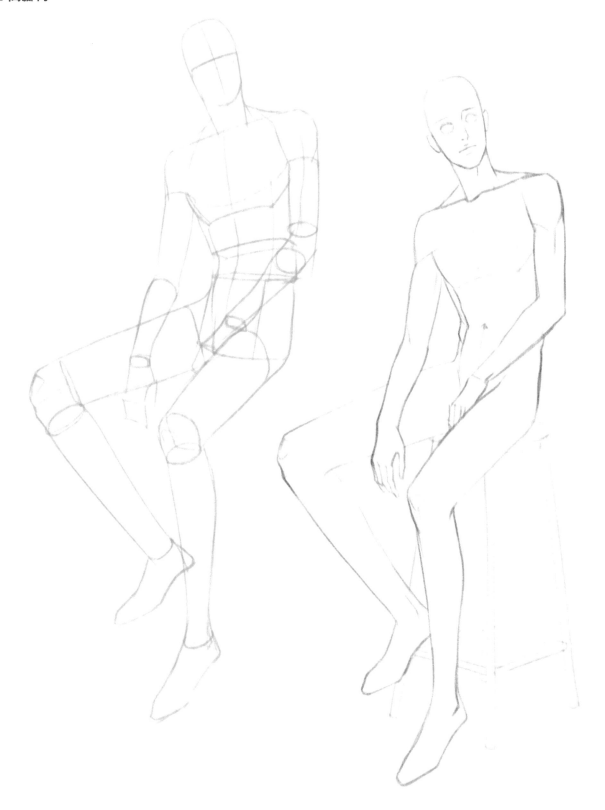

　　由於椅子較高，腳無法接觸地面，所以大腿並非是水平放置的，看起來會稍微往下傾斜。這種椅子大部分都能將腳踩在椅子的橫槓上，繪製時可以畫成單腳（或雙腳）踩在橫槓上。

■ **翹腳的坐姿 1**：露出翹起的大腿底部，翹起的腿與支撐用的膝蓋緊密貼合。這種姿勢下雙腳的大腿肌肉都會受到擠壓。

■ **翹腳的坐姿 2**：小腿翹在膝蓋上，這種姿勢通常會露出腳底板。

TIP

創作時鮮少會使用非常端正的坐姿，因為輪廓較單調，畫面也較無趣。

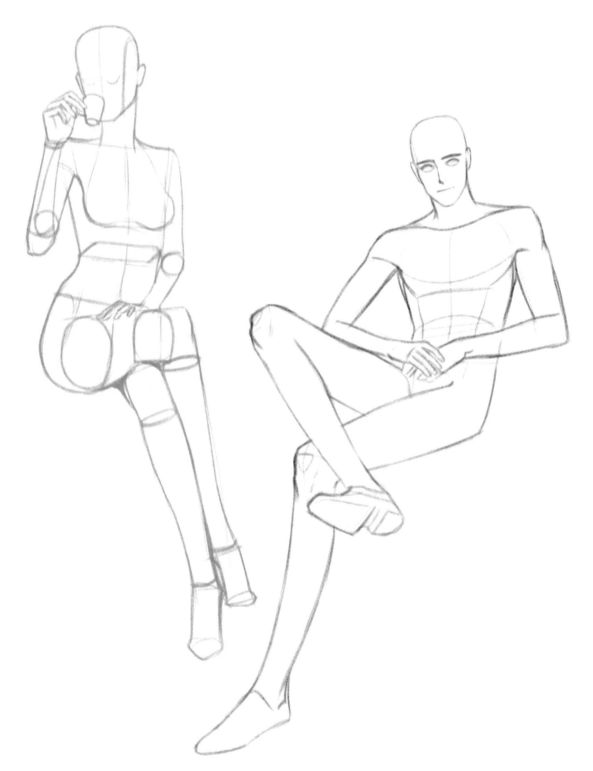

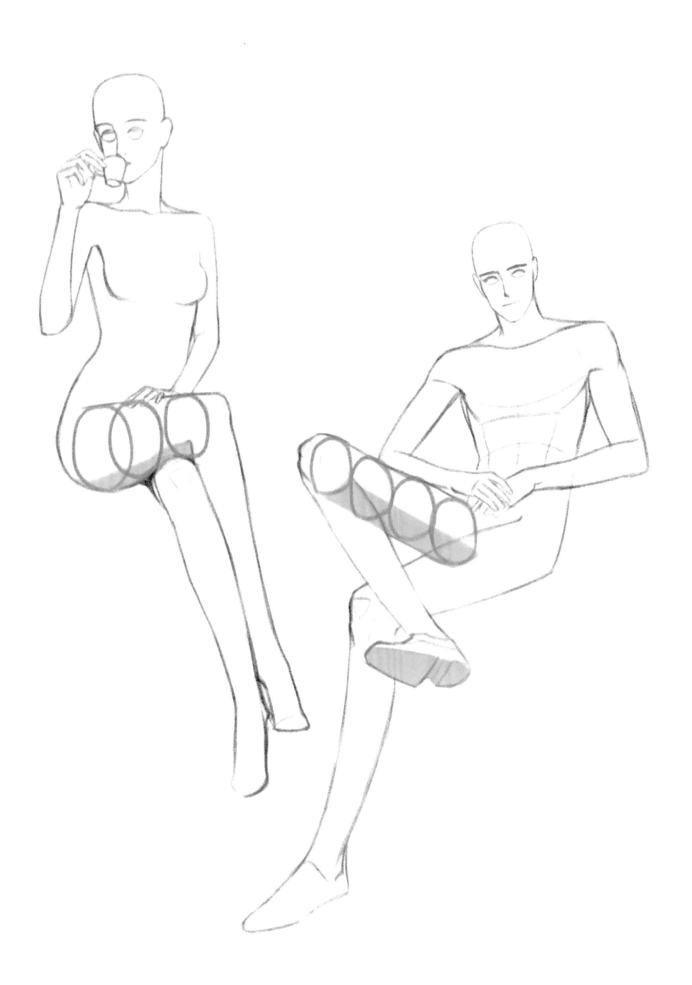

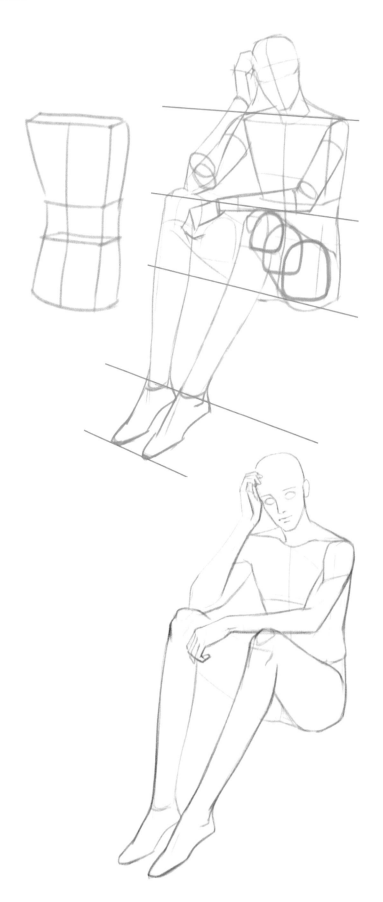

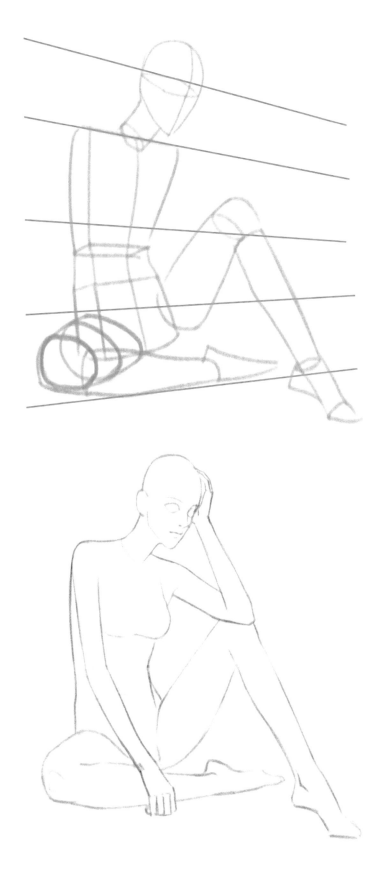

　繪製時，要讓臀部和腳掌都接觸到地面，貼合地面的臀部會受到地面的擠壓。先畫出透視線，再按照透視線來繪製。

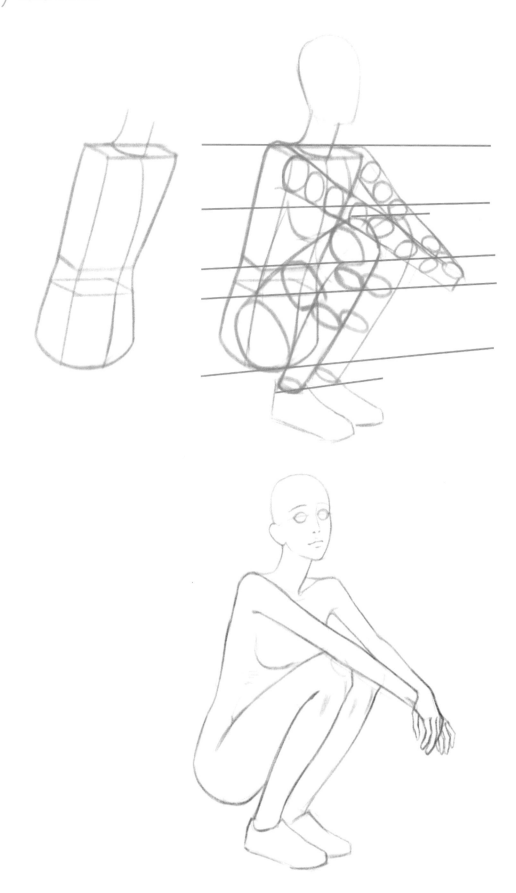

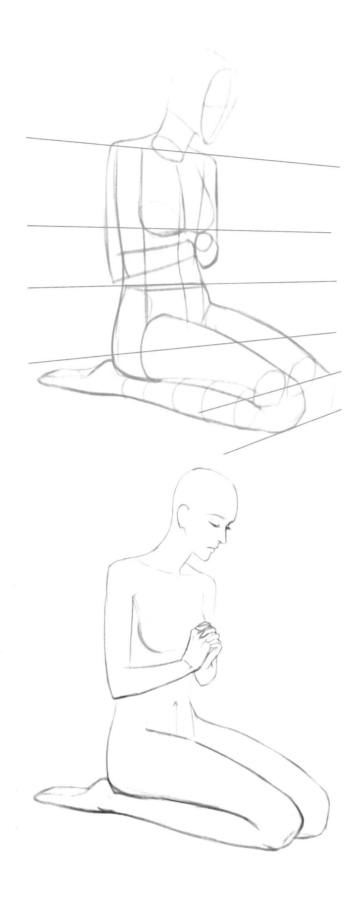

　由於大腿和小腿上下交疊，肌肉遭到擠壓，腿部的寬度會變寬一點。大腿朝上、小腿朝下，膝蓋則面向前方。

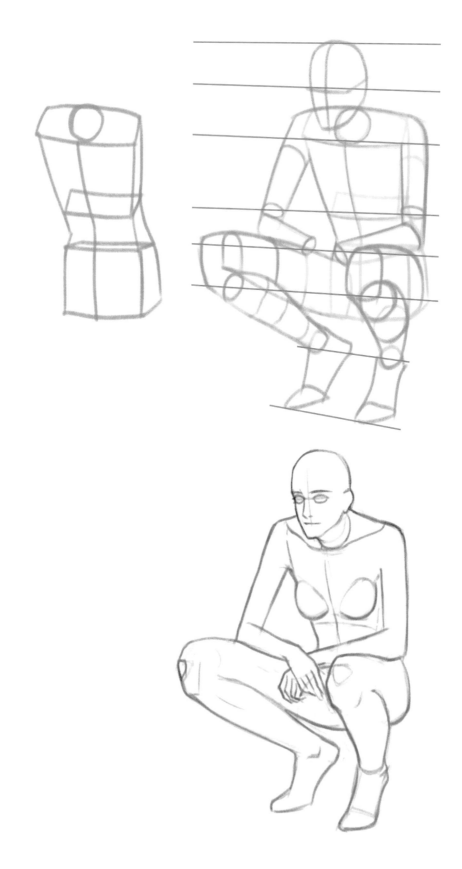

腳跟幾乎碰到臀部，小腿至腳跟的長度約等於臀部到大腿的長度。

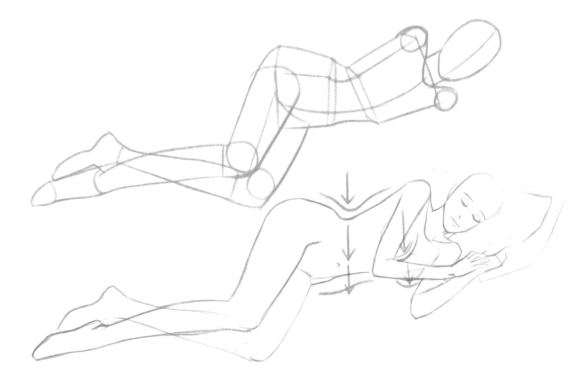

躺臥時，身體接觸地面的面積會變寬，因為無須考慮重心問題，可以畫出更自由的姿勢。

肌肉和脂肪應依照重力的方向來繪製。

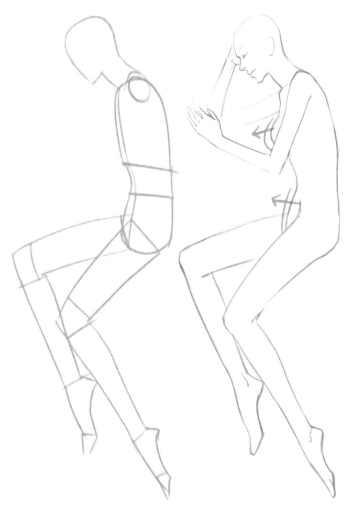

TIP　　躺臥姿勢和懸浮姿勢

倘若畫得不夠正確，躺臥的姿勢就會變成像是漂浮在空中的樣子。躺臥時務必讓身體一半以上的面積貼著地面，形成一字形。

常見問題

Ｑ 依照透視線來繪圖好困難啊。

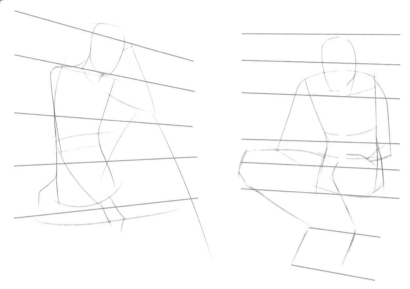

Ａ 從第一步畫出大致形體前就要先畫出透視線，按照這些線條來繪製會更容易。

Ｑ 因為透視而縮短的部位好難畫喔。

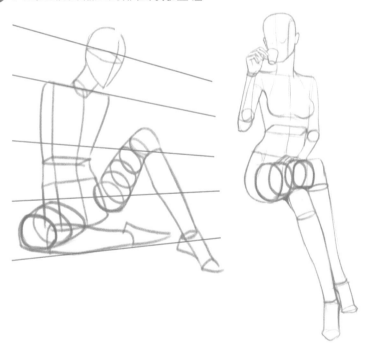

Ａ 可以試試在圖形化時多畫幾個橫截面。以我個人而言，每個部位大概會畫兩到三個橫截面的圓。只有完美地表現出圖形，才能將具有透視感的人體畫得更好看。

步行與奔跑

不同於PART01中學到的定點站姿，走路與奔跑時身體的重心會移動。
換言之，為了表現出移動中的重心，不能將身體的重心過度偏重在一隻腳上。

(01) 走路

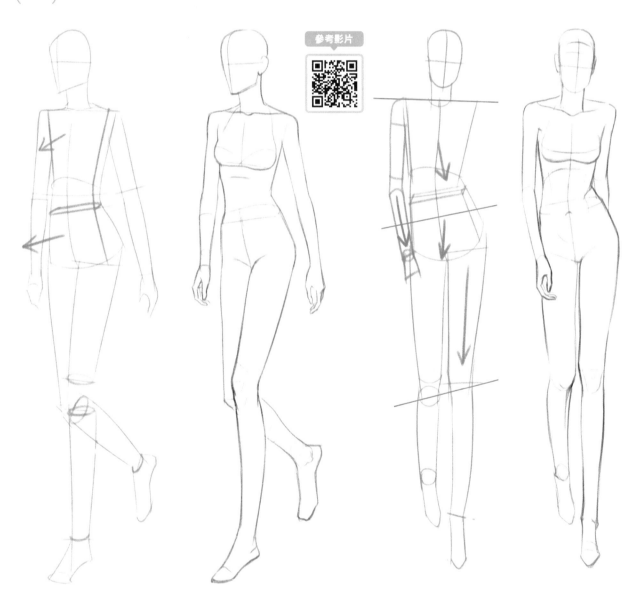

參考影片

為了將一隻腳往前伸，骨盆會朝相反的方向轉。

往前踏出的腳和另一側的手臂向前伸，上半身的轉動的方向會與往前伸的手相反。

上半身與骨盆的方向交互轉換，產生不同的傾斜度；這時可以發現上半身和骨盆的方向微微錯開。

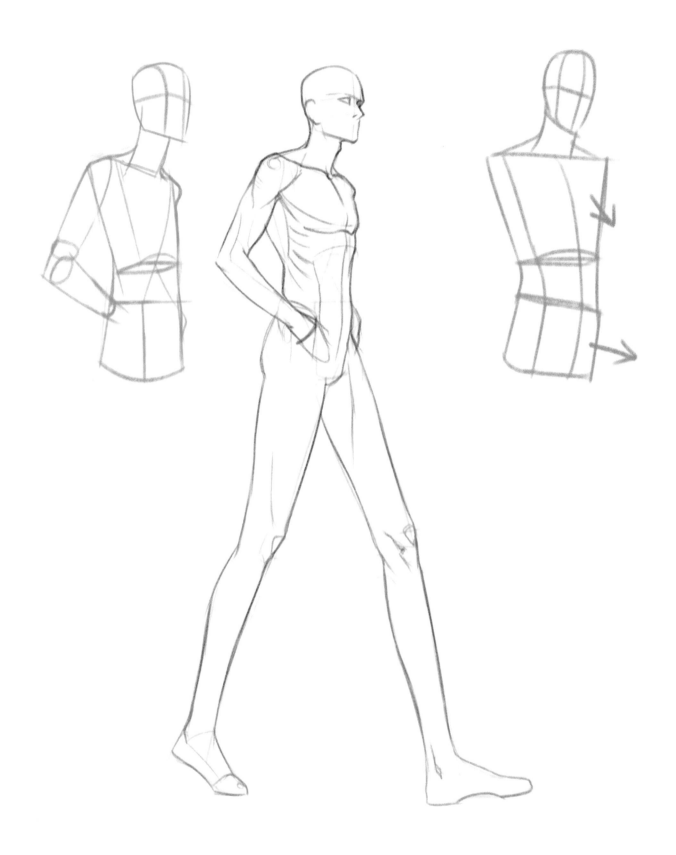

由於行走時手臂是前後擺動的，因此上半身和骨盆面的朝向是不同的。倘若手插在口袋或是走路時手臂不擺動的話，那麼上半身的轉動幅度就會縮減，錯開的角度也會變小。

　　由於沒有固定的承重腳，因此不能讓任何一腳完全乘載身體的重心，表現出不穩定的感覺。

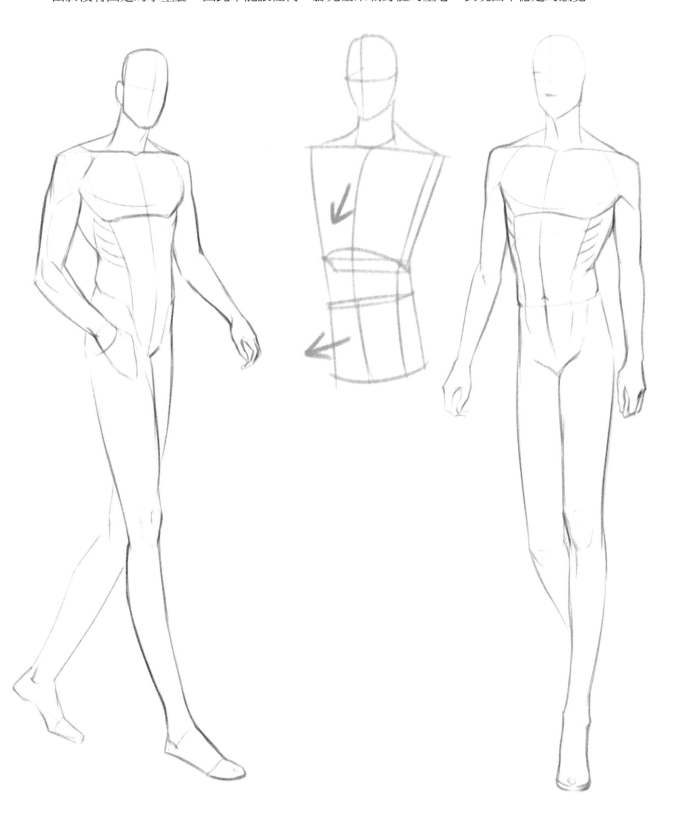

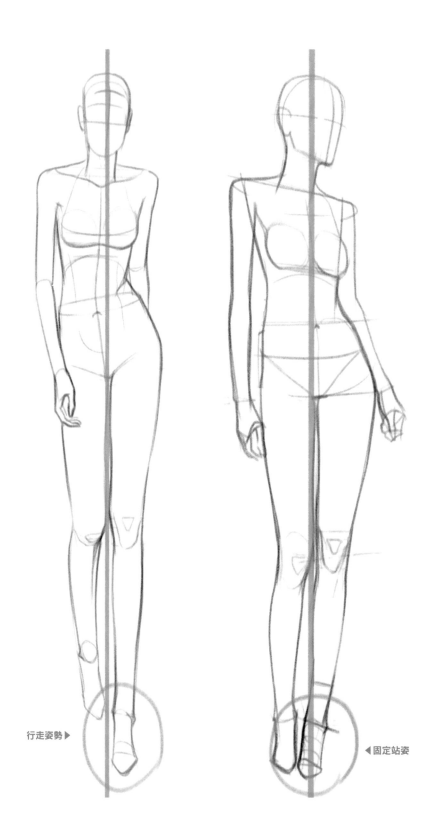

行走姿勢▶

◀固定站姿

MEMO

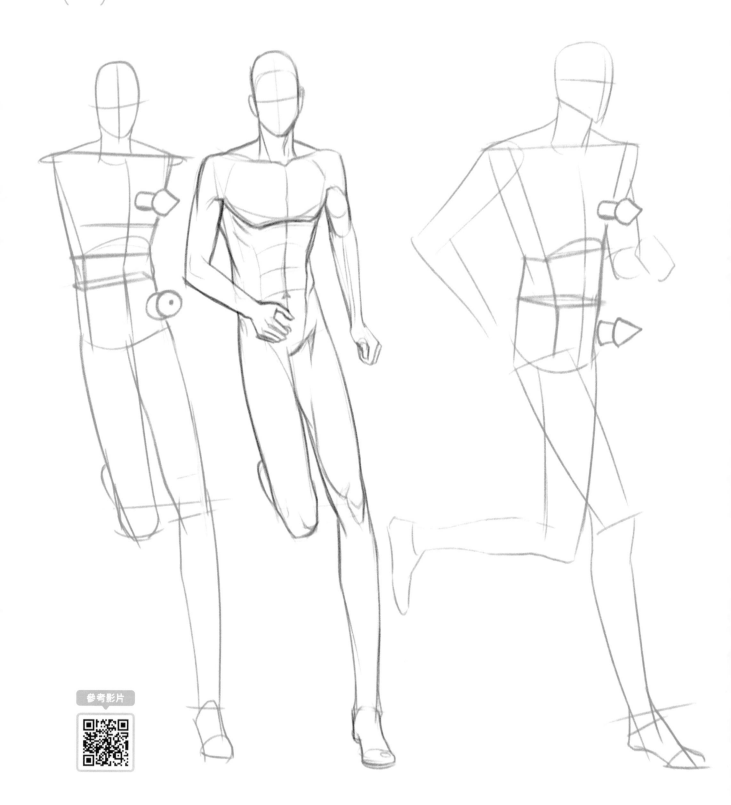

參考影片

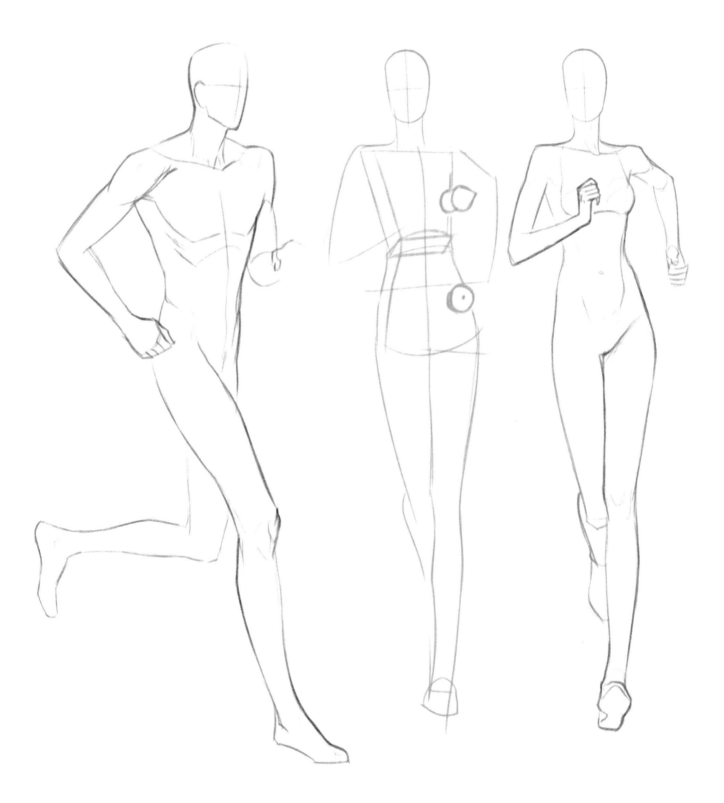

由於奔跑時的移動速度比行走更快，身體的重心也會更加地不穩定。

邁出的腳會往前伸展得更遠，手臂的擺動也會更劇烈。

由於手臂和腿部的動作加大、擺動加快，上半身和骨盆的方向差異也變得更顯著。

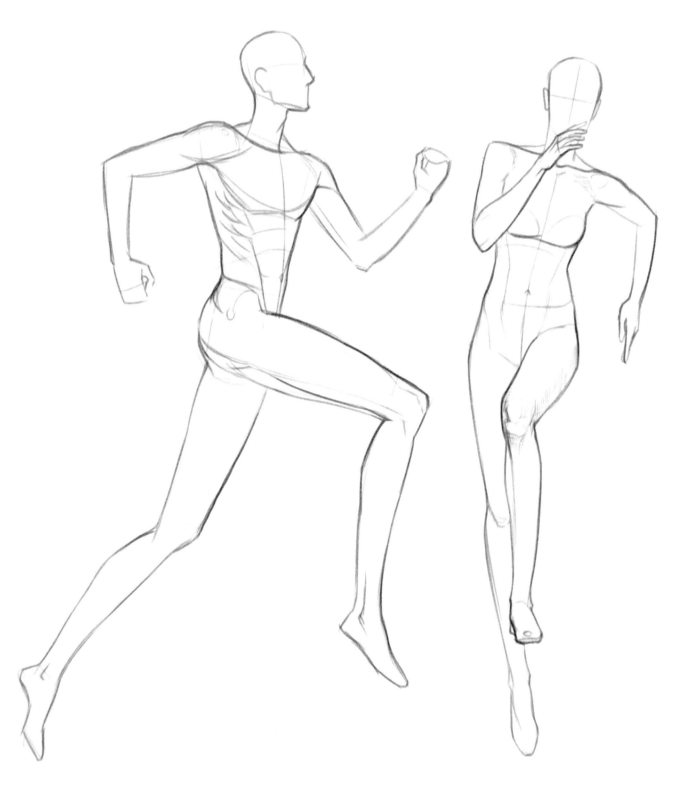

跑得越快，手腳的彎曲程度就越大。手臂和腿部彎曲接近90度，前後大幅擺動。從正面觀察時，由於大腿向前伸出，大腿的橫截面會更清晰。

倚靠與躬身

倚牆而立或是躬身彎曲都會使上半身向左右或前後傾斜，
因此，必須特別留意上半身的透視。

(01) 倚牆站立

倚靠牆壁或架子站立時，身體重心並未完全穩定，而是相當程度依賴所靠著的物品。

■ 向側邊倚靠的站姿

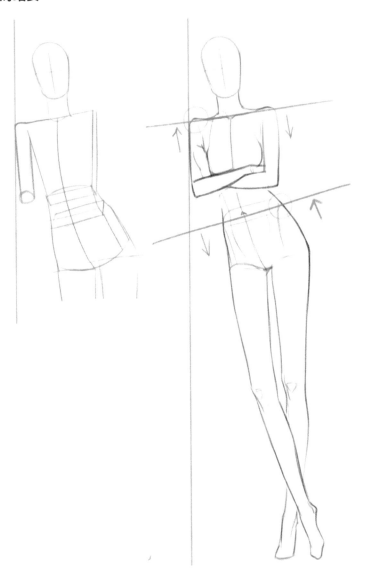

參考影片

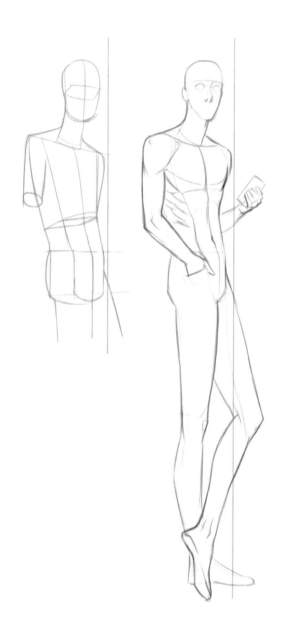

當你將重心放在另一條腿上時，你的身體會向那條腿的方向傾斜。

身體傾斜的方向會隨著重心所在的腿而改變。

靠在牆上時，身體會向下傾斜，與骨盆的傾斜方向相反。

在側身靠牆的姿勢中，靠在牆上的肩膀會夾在牆壁和身體之間，使肩膀上提。如果沒有牆壁，則應該要以側身傾倒的姿勢來描繪。

上半身的傾斜度要保持不變，只有肩膀向上抬。請留意不要讓肩膀和上半身一起抬起來喔！

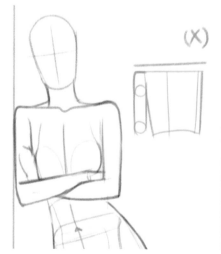

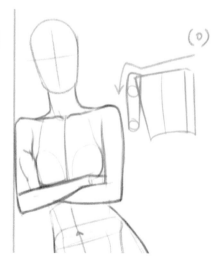

■ **向後方倚靠的站姿**

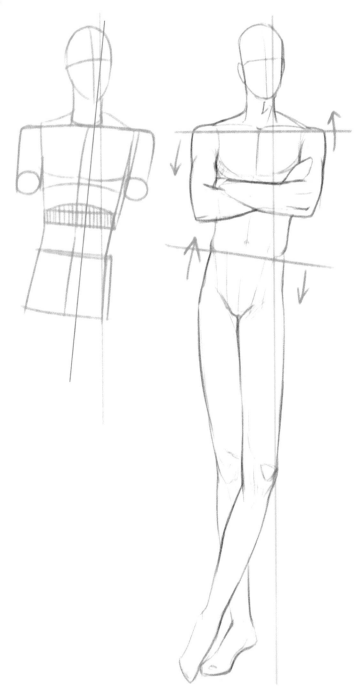

站立時，重心可以放在雙腿上。

　　與側身靠牆的姿勢一樣，當你將重心放在一條腿上時，肩膀就會朝反方向傾斜。

　　由於身體有點向後靠，從側面和正面看，要畫出像是要倒下來的樣子。在正視圖中，要讓身體向後傾斜些，以便能表現上半身的底面。下半身則應盡可能地讓向某個方向傾斜，以表現出不穩定的感覺。

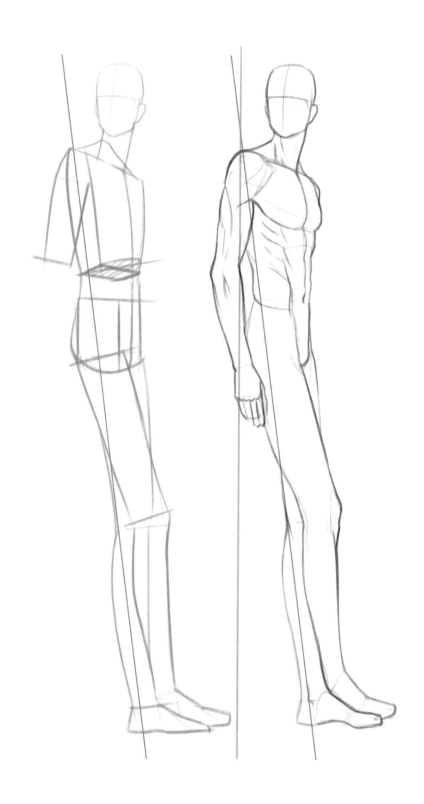

SAPPI's

無論將透視法則運用得多徹底，紙張本身都是平面的；因此，繪圖時稍微將傾斜度畫大一點會比較容易表現。

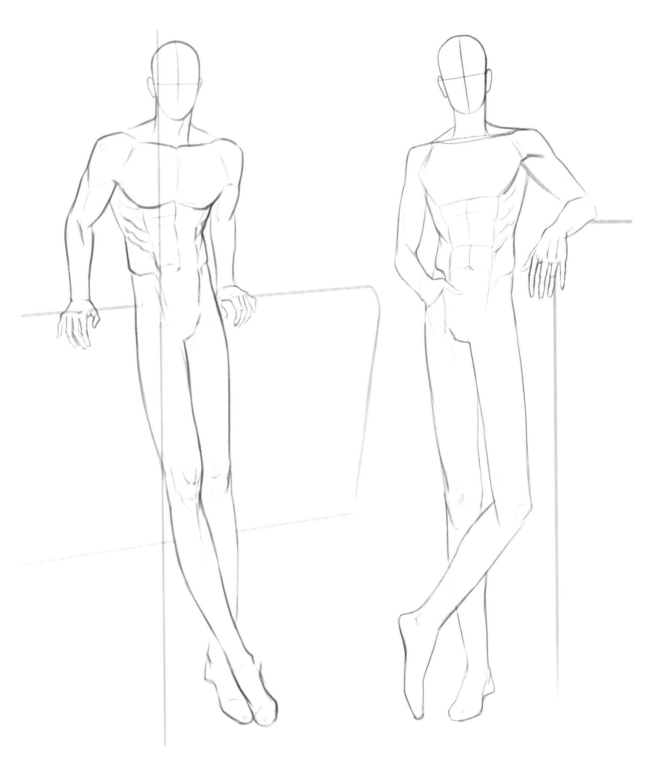

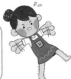

　　必須格外留意能看到的是身體的頂部還是底部。可以看見頂部時，鎖骨上方與頸部露出來的面積就會更大。

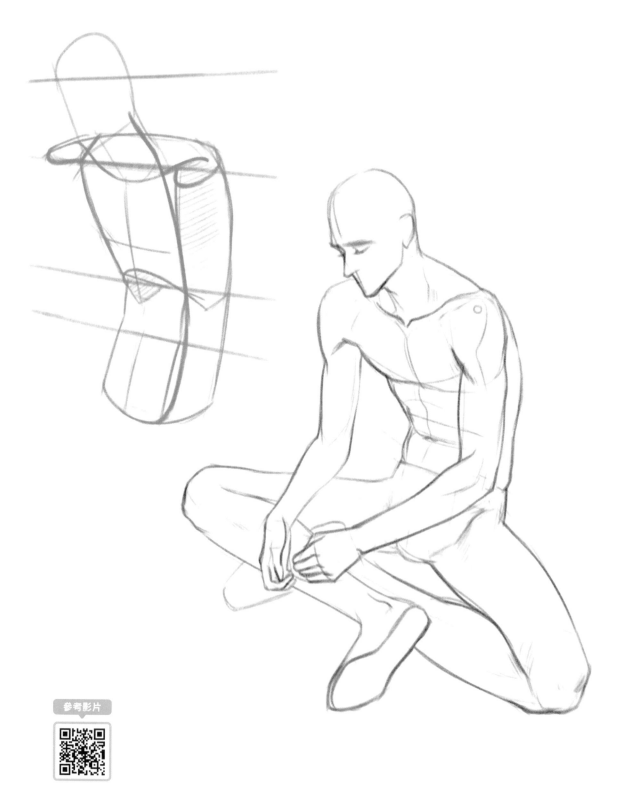

參考影片

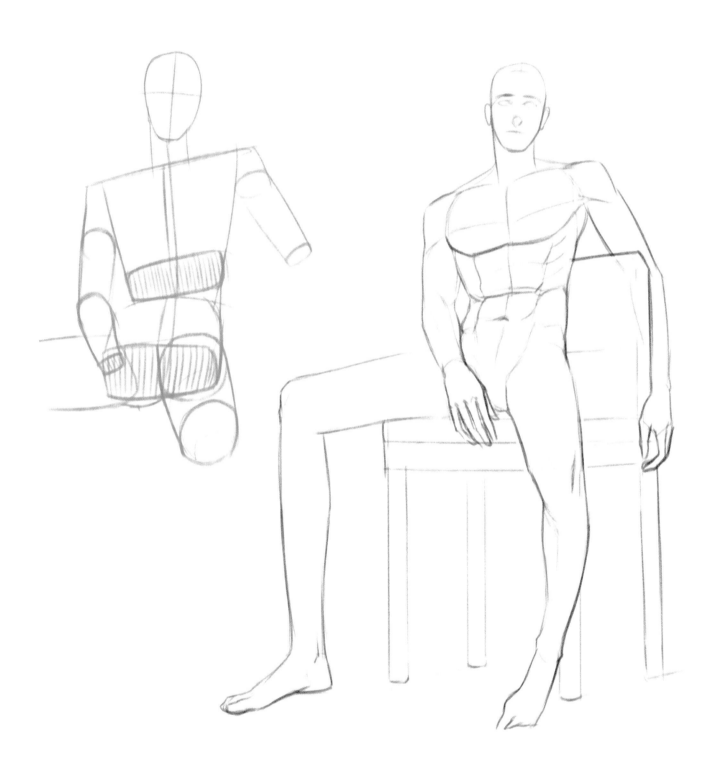

當脊椎前彎時，我們就能看見上半身的頂部。如果人物並未刻意抬頭，頸部也會和腰部一樣順勢向前傾。

露出上半身頂部時，鎖骨上方和頸部的橫截面會更加明顯，

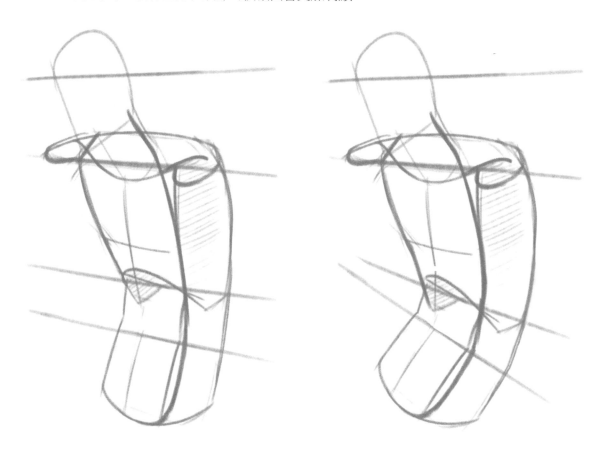

也能清楚看見肩膀（手臂）的頂部。

透視線的傾斜度必須保持一致，如果突然傾斜得太嚴重，身體的彎曲幅度會比我們預定的更嚴重，或是畫出不合常理的脊椎長度，這點必須格外小心。

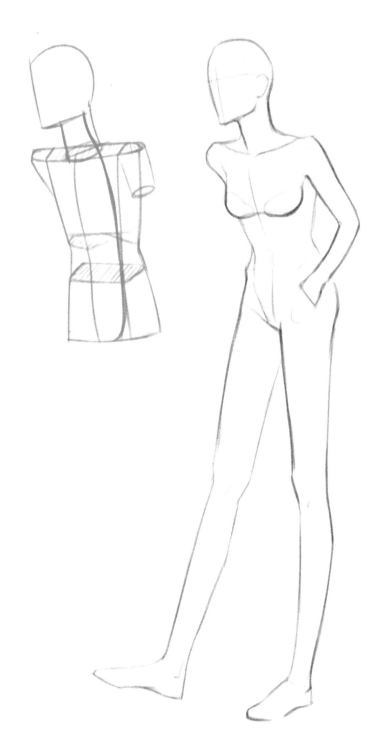

　站立時，很難將上半身彎到一定的高度之下。由於身體的重心會變得不穩定，所以除了問候外，一般來說上半身不會彎得太嚴重。

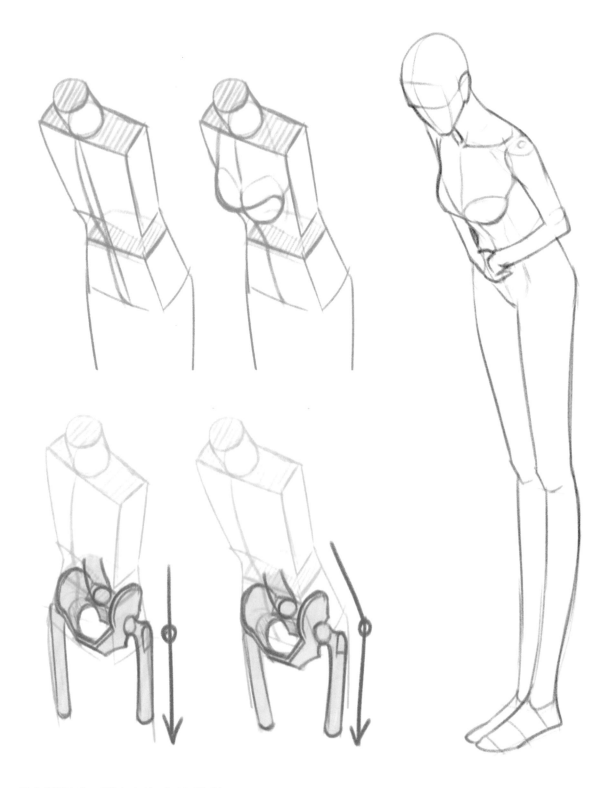

鞠躬問候時，腳尖會比平時更趨前。

這時會改變髖關節的角度以輔助上身彎曲，因此上半身和骨盆頂部的傾斜度會相近。

與手臂相關的姿勢

繪製與手臂相關的姿勢時,必須控制好手臂和身體的體積。
不能讓手臂貼得太近,侵佔了身體應有的體積,或是相距太遠、飄在空中,形成怪異的姿勢。

(01) 高舉手臂

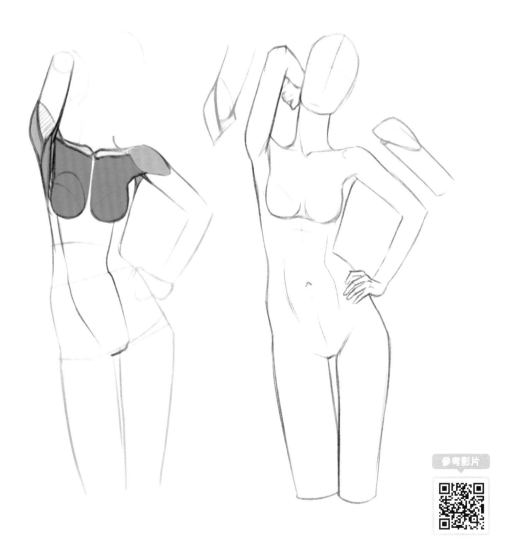

參考影片

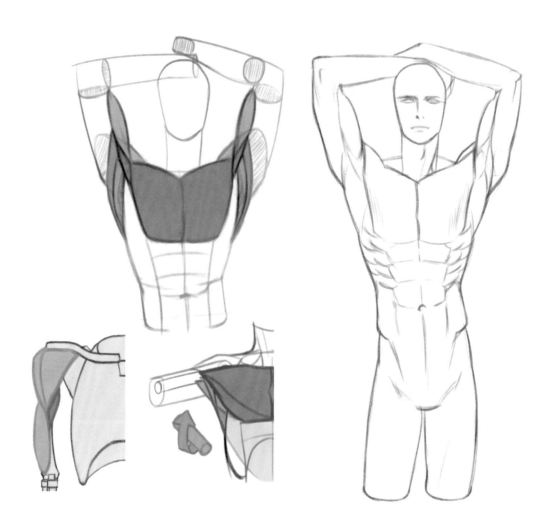

描繪手臂和肩膀時，要將手臂的圓柱體和肩膀的蓋子形狀區分開來。畫出手臂的圓柱體像是插入到肩膀蓋子下的樣子。

要區分肩膀、手臂和身體的肌肉，如肩膀上的三角肌、上臂的喙肱肌、胸大肌和背部的闊背肌和大圓肌。

位於腋窩平面上的是喙肱肌。

肌肉量越多，肌肉的體積越大，闊背肌和大圓肌會更加顯著。

由於手臂是以肩膀為軸心來運動的，所以可以用圓來標示手臂的可活動範圍。手肘抬高時，最高能碰到頭頂。

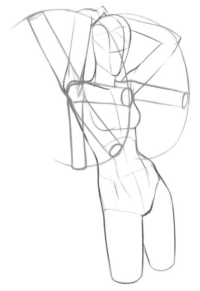

SAPPI's

透過肩胛骨和鎖骨的移動，肩膀就能改變位置，即使要將手臂對齊肩膀的中心，也必須牢記肩膀是可以稍微移動的。

(02) 雙手抱胸

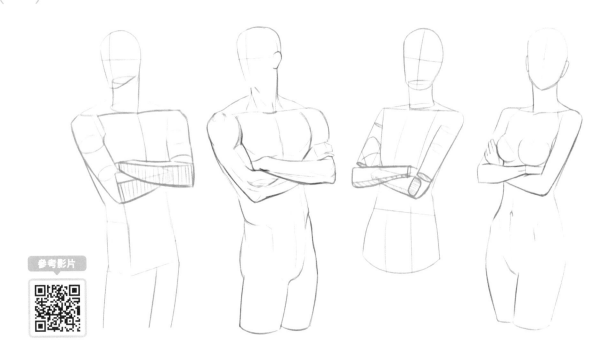

參考影片

雙手抱胸時，大多數情況下上身會稍微向後仰。這時可以看見上半身的底部，因此貼合著上半身的手臂多少也能看見底面。

當手臂越往上舉，就會露出越多的手臂底面，要留意不能消減到手臂本身的體積。

肌肉量越多，上半身和手臂就越粗壯，露出的手臂底面也會越多。

女性雙手抱胸時，應該避開胸部，將雙臂畫在胸部下方的位置。

外側的手臂和軀幹之間還夾了一隻手臂的體積，因此，身體和外側的手臂之間有一定的間隔。

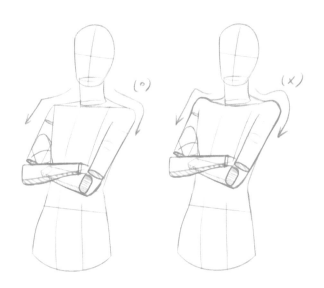

必須留意不能讓肩膀上抬。

除了幼兒園老師的律動操外，幾乎是不會有聳肩情況的。

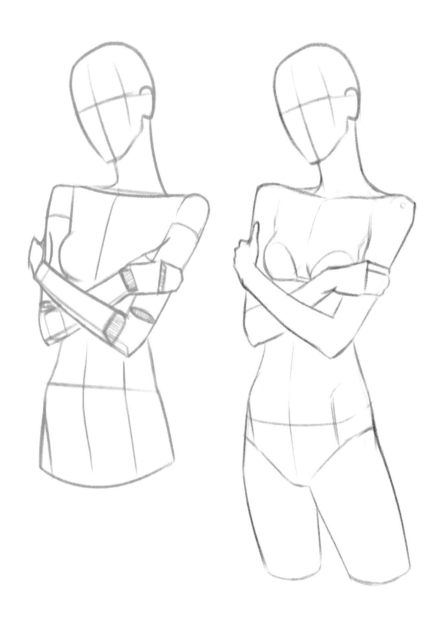

雖然這並不是雙臂交叉的姿勢，但當雙手抱在胸前時，要仔細觀察並畫出手臂的體積。

尤其是當手臂交疊在胸上時，要根據胸部的大小畫出手臂的底面。

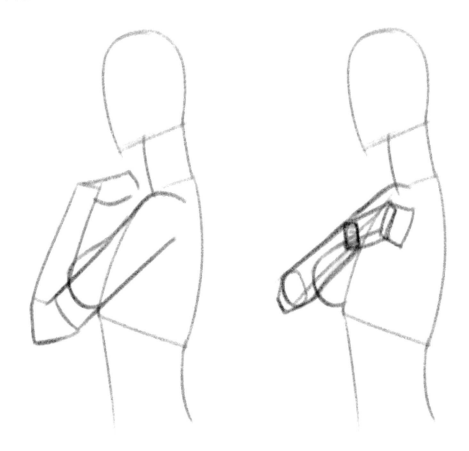

如果胸部大到一定的程度，就不容易擺出這樣的姿勢。因為胸圍和下胸圍落差較大，不太方便將手臂交疊起來。

⟮03⟯ 撐住下巴

■ 將手撐在大腿上，托著下巴

參考影片

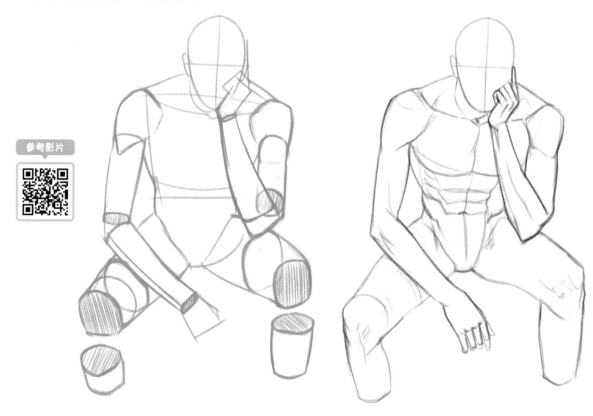

　　用手托著下巴的姿勢中，手肘必須有支點。支撐著手肘的大腿必須畫出被擠壓的模樣。

　　背部須大幅度彎曲才能將手肘撐在大腿上。畫時要牢記能夠彎曲的脊椎部位（頸部、腰部）。

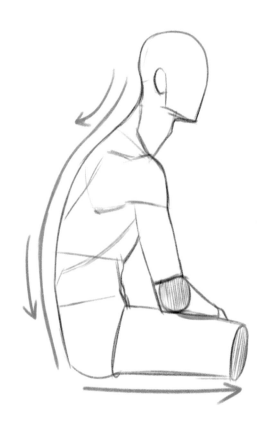

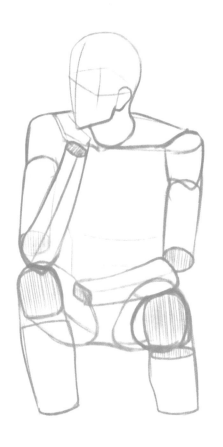

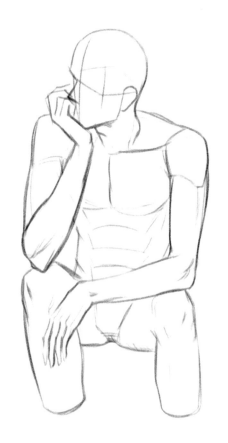

同樣是托著下巴的姿勢，根據腿部角度也會有所不同。抬高腿部，腰部的彎曲就減少了。

即使腰部彎曲度減少了，也要確實畫出上半身前傾的模樣。

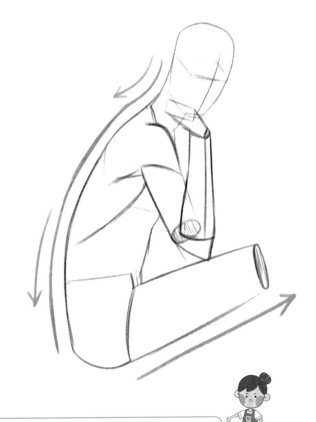

親自擺出姿勢來畫畫看吧。縱使姿勢乍看之下很相似，但也能畫得很不一樣喔。

■ 將手撐在桌上，托著下巴的姿勢

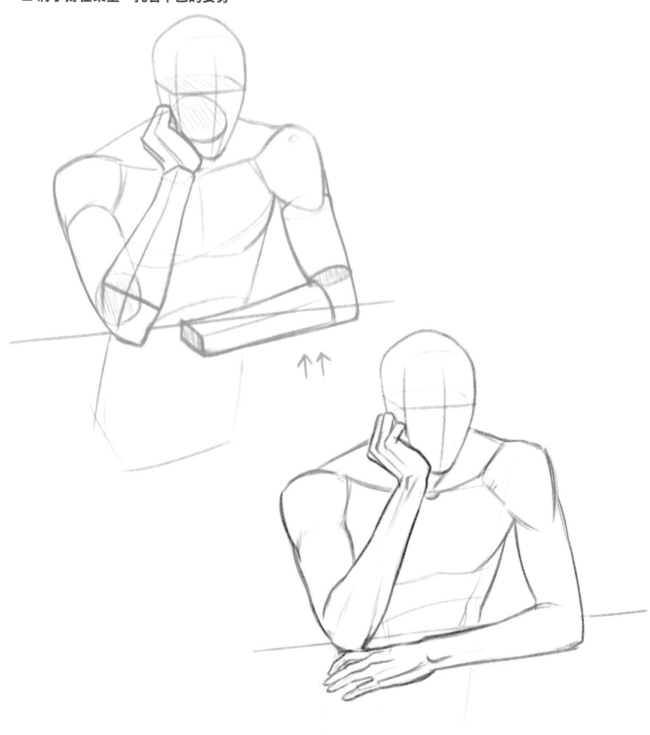

　　由於手肘是擺在桌面上的，須畫出手臂接觸桌面、稍微被壓扁的模樣。要小心描繪下巴與擺在桌上的手肘區域。

　　也要表現出下巴、臉頰被壓到的感覺。

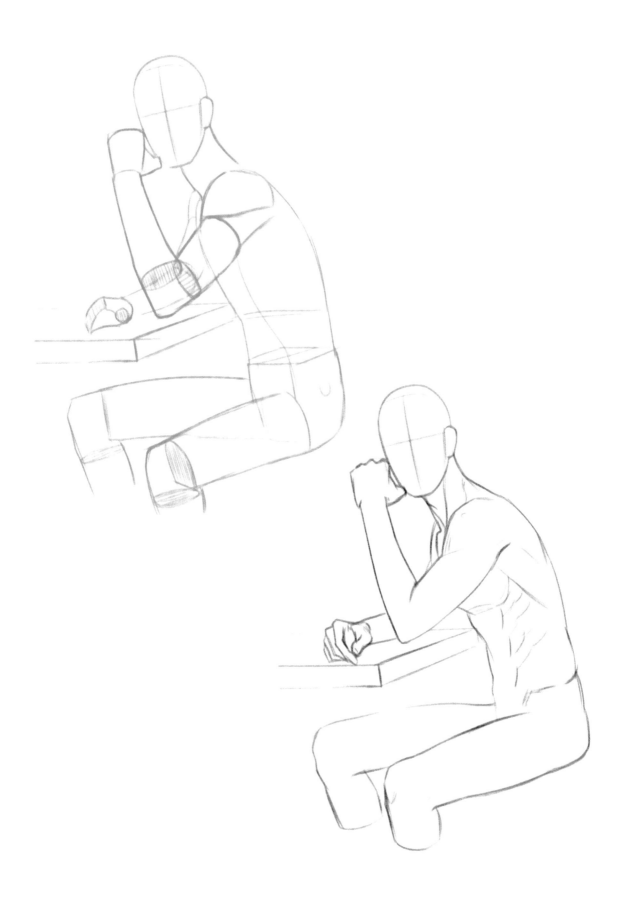

根據桌子和椅子的高度不同，背部彎曲的程度也不同。

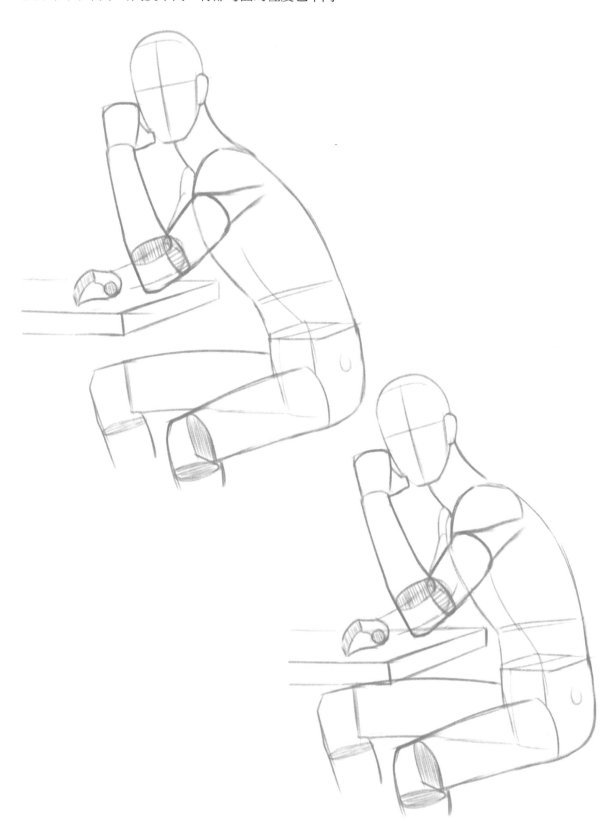

桌面越低（椅子高度越低），腰部就會越彎曲。

椅子和桌子之間的距離越寬，臀部就會越往後靠，上半身就更向前傾。

Lesson 05

以手持物的姿勢

手拿著物品的姿勢會因物品而有所不同，
因為自然的姿勢是非常有限的。

(01) 舉杯

■ 拿著高腳杯的手

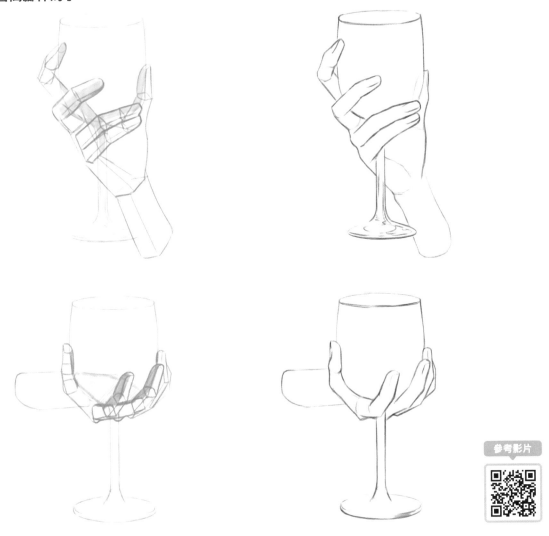

參考影片

根據持握動作，手被壓住的部分也不同。

握住高腳杯的杯身時，不僅是手指，還會以部份的手掌來支撐杯子。

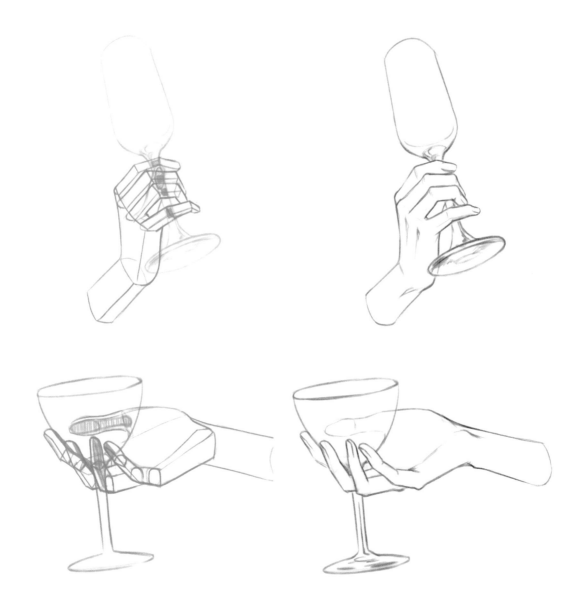

持握杯腳時，只會用部分的手指來抓握。

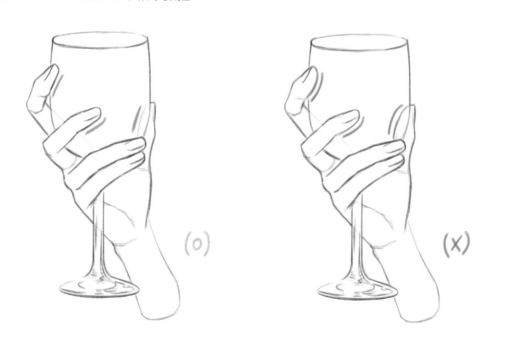

(O)

(X)

接觸到高腳杯的手指會稍微被壓扁。

雖然握著杯腳才是高腳杯的正確持握方式,但握
著杯身的手勢也很常見,故一併收錄。

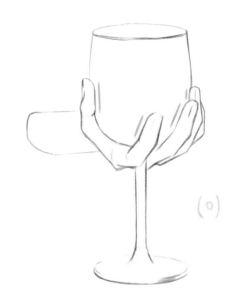

■ 拿著水杯的手

握持水杯時,手指和手掌應盡量貼合杯身,將指腹的肉畫得扁平。

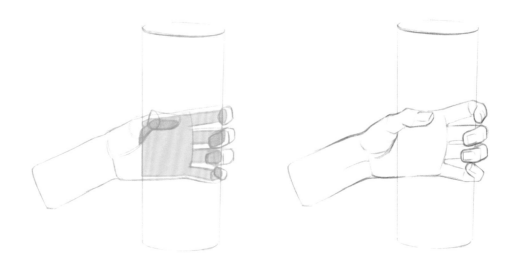

即使手被壓平了,也不能缺少手掌的厚度。杯子和手掌的線條應維持一致。

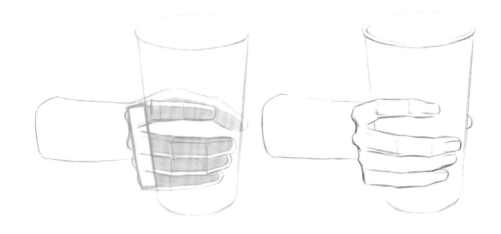

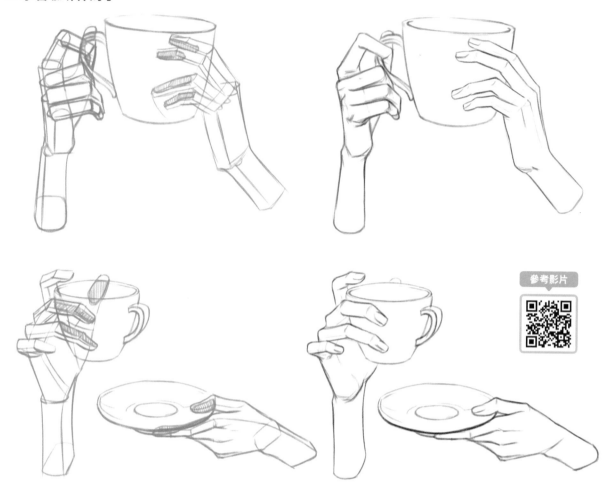

參考影片

可以用手指勾住咖啡杯的杯柄。

用手指勾住杯柄時，不是只有食指貼合杯柄，拇指和食指也要緊貼在一起，才能穩固地支撐杯身。

咖啡杯的尺寸較小、杯柄也較小。經常會用雙手捧住咖啡杯。不抓握杯柄，直接握住杯身的情況也很常見，可以用手指穩穩地持握著杯子。

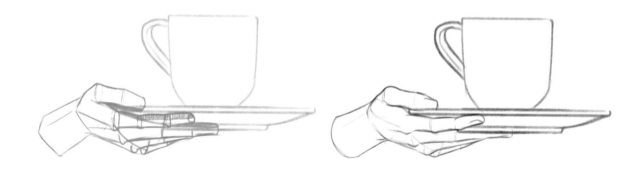

咖啡杯常會與咖啡碟成套出現，拿起咖啡碟時應夾在拇指與食指之間，透過手指的面支撐碟子。

■ 拿著手機的手

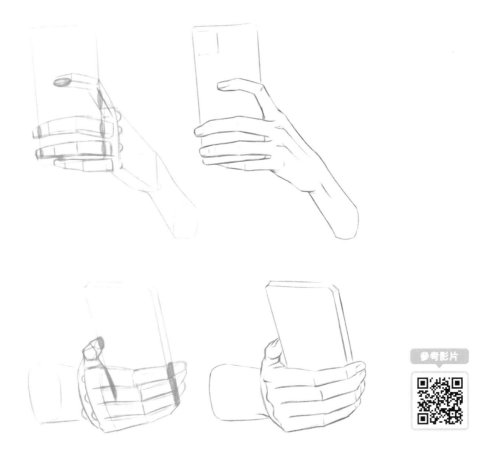

　　拿著手機時，通常只會用指腹握著手機的側邊。若用整個手指握緊手機的話，不太像平時拿著手機的姿勢，反倒像是舉著鈍器，畫時要特別小心。

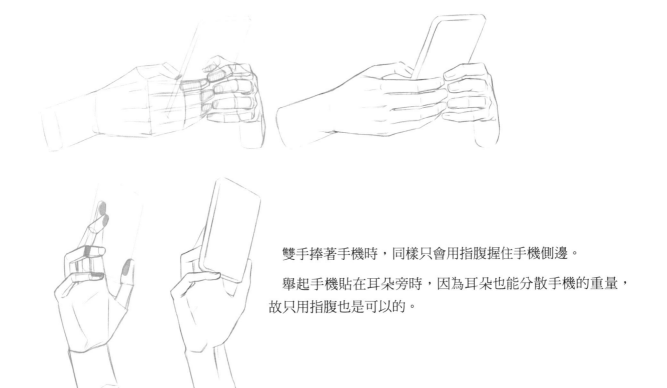

　　雙手捧著手機時，同樣只會用指腹握住手機側邊。

　　舉起手機貼在耳朵旁時，因為耳朵也能分散手機的重量，故只用指腹也是可以的。

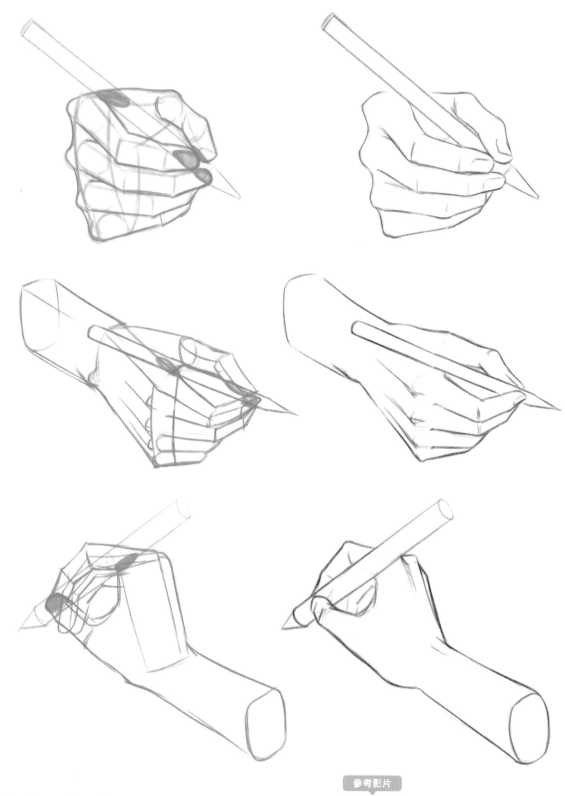

握筆時會用食指與部分的手掌支撐筆身，以指腹來持握。

參考影片

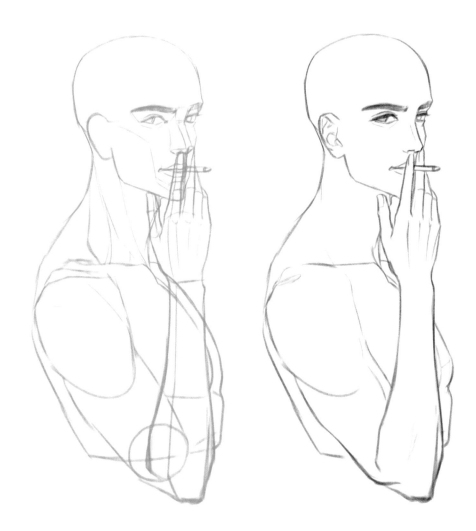

持菸時，只會以食指和中指夾住香菸。

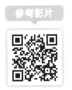

參考影片

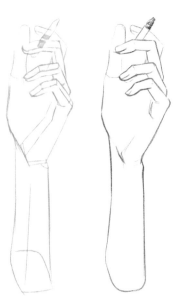

把香菸舉到嘴邊時，香菸必須接近嘴巴，須留意不要太偏上唇或下唇。

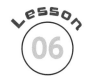
戰鬥姿勢

戰鬥姿勢、單純握持武器、真正使用武器的姿勢是不同的。
一起來了解使用各式武器須留意的部分。

(01) 掌劍

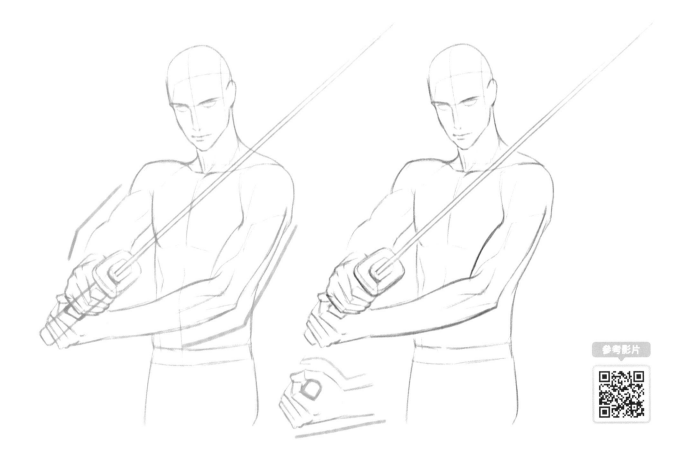

參考影片

拿刀時必須留意手臂的姿勢和手的形狀。

雙臂都呈稍微彎曲的姿勢。在繪製透視比較嚴重的手臂（左手）時，須留意手臂的兩側看起來應差不多才對。

拇指和其餘手指之間的空間要圈成劍柄的形狀，並注意手的形狀。

雙手掌劍時，雙手間的距離不應太寬。

握劍時，手背和手臂應呈一直線。

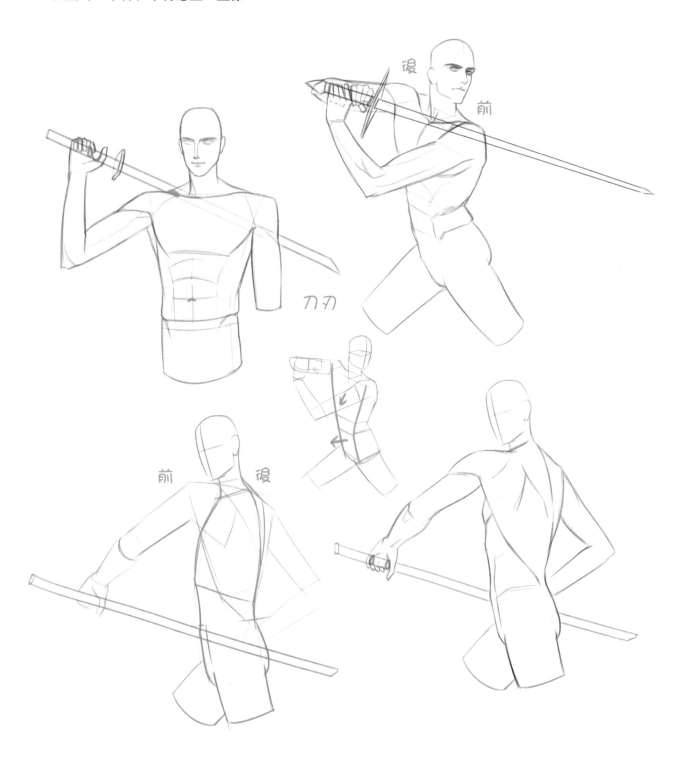

單純持刀和揮刀的上半身動作有所不同。揮刀時，用到的是手臂和肩膀，因此上半身的扭轉幅度會較大，導致一側肩膀靠前一側靠後。

持刀的姿勢須留意刀與身體的接觸部位。為了不讓刀刃指向自己，應以刀背靠著肩膀。

描繪拉弓射箭時，手指、弓弦和箭羽
須貼近嘴角。

拉弦的手臂須抬起呈一直線，另一側
的手臂則將箭矢靠在弓上。

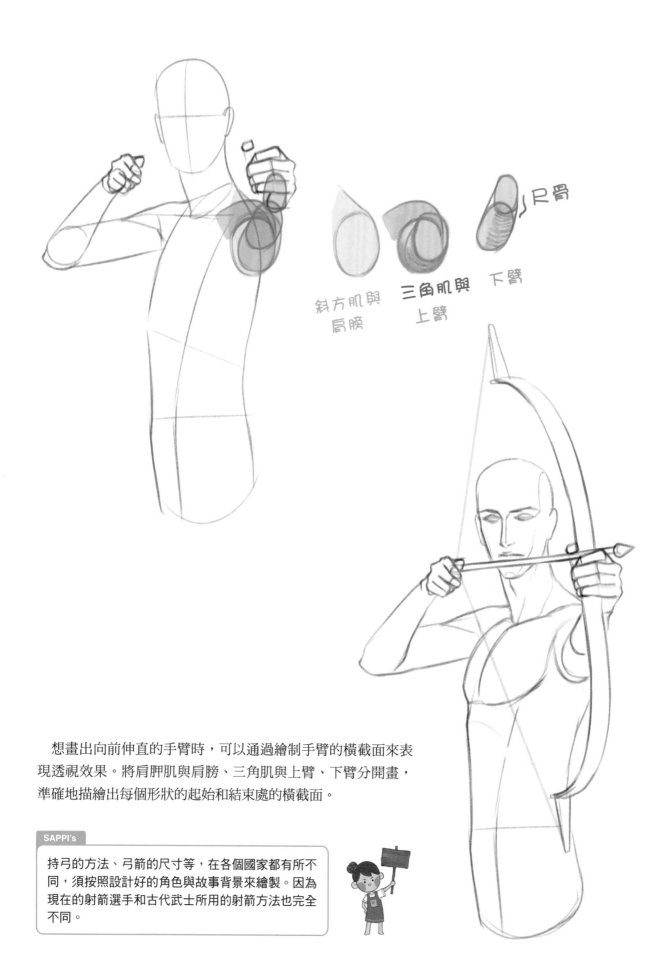

斜方肌與
肩膀

三角肌與
上臂

下臂

尺骨

想畫出向前伸直的手臂時，可以通過繪制手臂的橫截面來表現透視效果。將肩胛肌與肩膀、三角肌與上臂、下臂分開畫，準確地描繪出每個形狀的起始和結束處的橫截面。

SAPPI's

持弓的方法、弓箭的尺寸等，在各個國家都有所不同，須按照設計好的角色與故事背景來繪製。因為現在的射箭選手和古代武士所用的射箭方法也完全不同。

(03) 持槍

　根據槍枝的種類與使用方法可以畫出很多樣的姿勢。

■ 手槍與左輪手槍

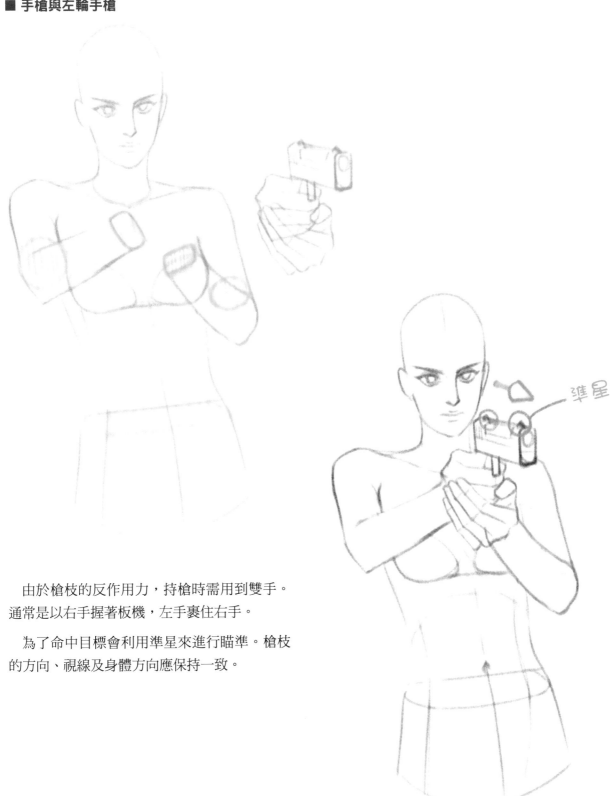

準星

　由於槍枝的反作用力，持槍時需用到雙手。通常是以右手握著扳機，左手裹住右手。

　為了命中目標會利用準星來進行瞄準。槍枝的方向、視線及身體方向應保持一致。

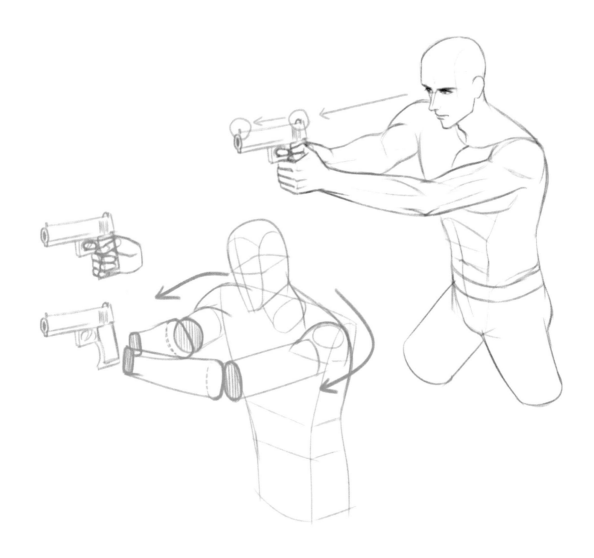

唯有精準地畫好手臂的橫截面，才能畫準持槍的手臂。

由於手臂向前伸，所以肩膀（鎖骨和肩胛骨）也會往前推。

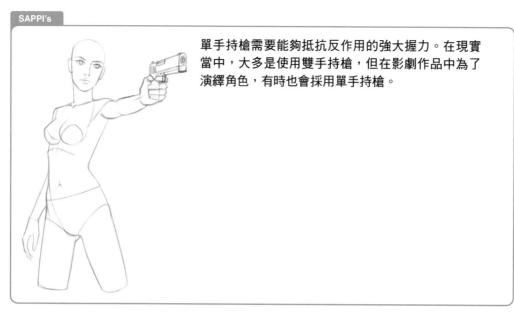

單手持槍需要能夠抵抗反作用的強大握力。在現實當中，大多是使用雙手持槍，但在影劇作品中為了演繹角色，有時也會採用單手持槍。

■ 步槍

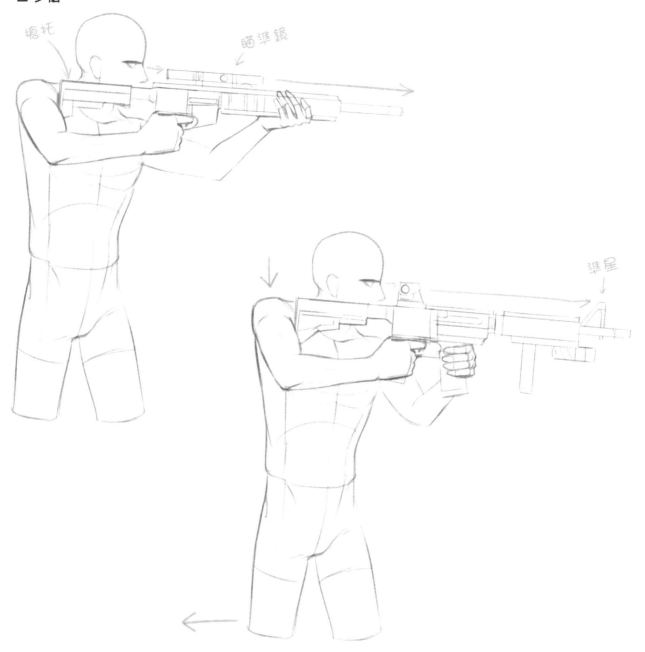

打直腰桿，肩膀緊緊貼合槍托。

用緊貼著槍托的手臂（以右撇子而言就是右手）的手扣住板機，另一隻手托住槍身。

也有像右圖一樣，抓住彈夾的抓握方式。

不能過度聳肩，單腳向後踩以減緩反作用力。

SAPPI's

槍枝的抓握方法和射擊姿勢非常多樣，書中只收錄了基本姿勢。

Lesson 07

低角度與高角度

若能先排列出透視線，依照透視線來繪製會更輕鬆。

(01) 全身透視

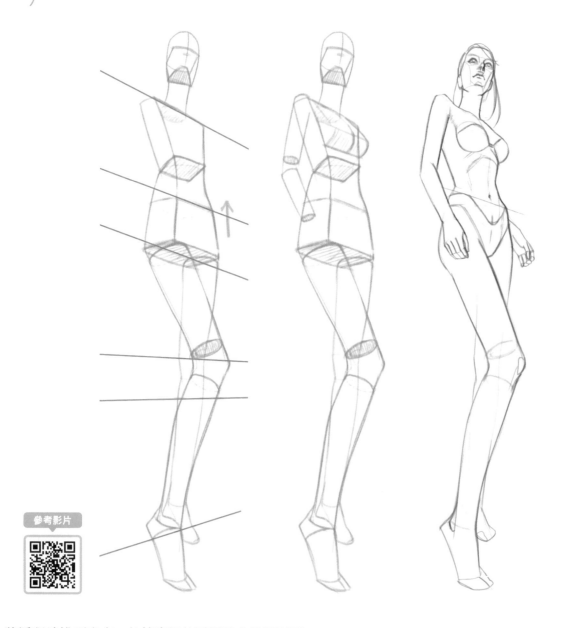

參考影片

將透視線排列出來，依據畫好的透視線來繪製圖形。

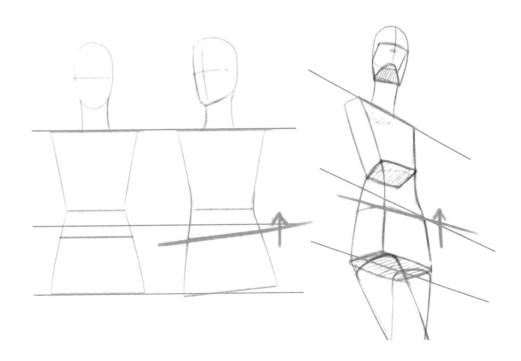

將透視線視為橫向的直線。依照透視線與姿勢來繪製。

將人體轉換為立體圖形，須正確區分出正面、側面、頂部與底部。

SAPPI's

是的，為了準確理解形狀的每個面，並確保形狀的左右對稱性，使用更簡單的形狀來描繪人體是更好的選擇。

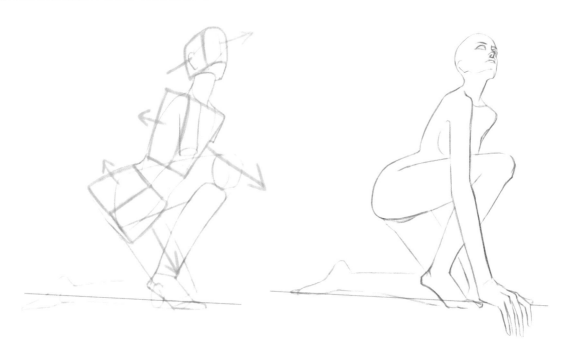

在使用立方體進行繪製時，要準確地表達每個面的方向。

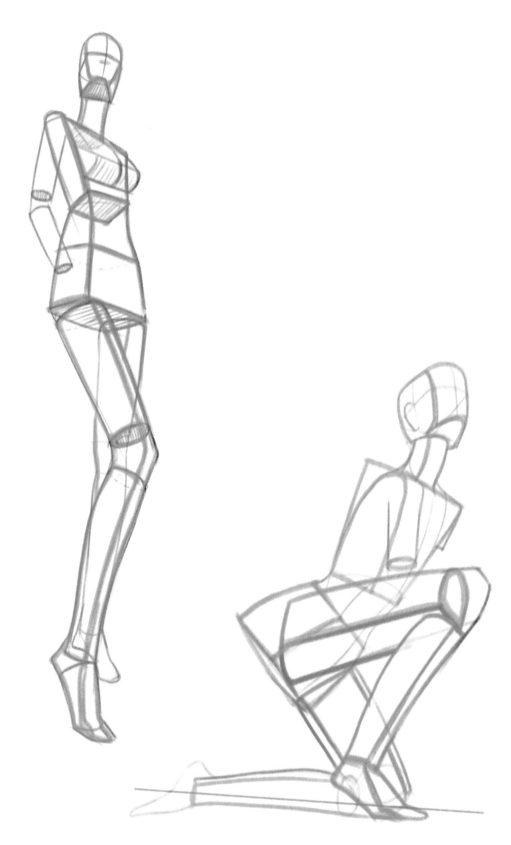

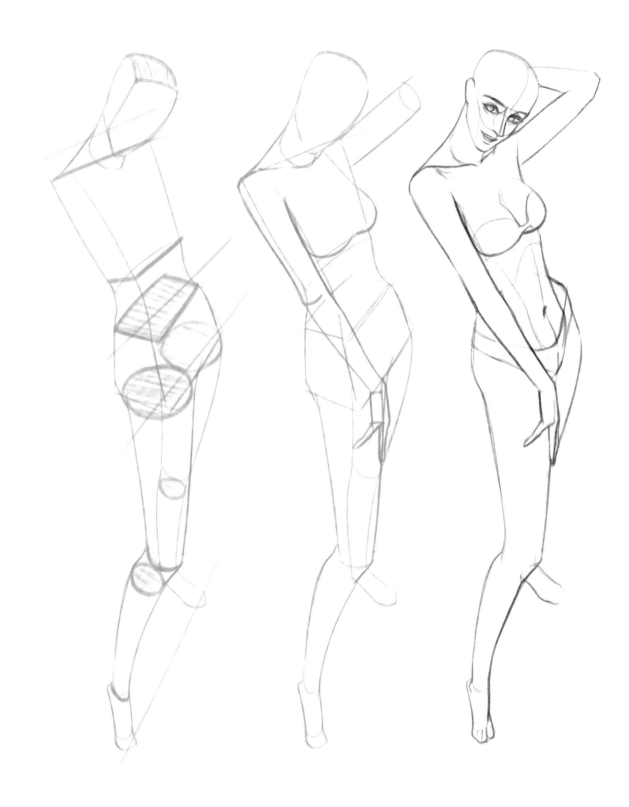

繪製高角度的方式與低角度相同，主要是能看見頂部或是底部的差異。

如果未能理解、牢記人體的頂部、底部形狀，就無法畫好低角度與高角度的人體了！

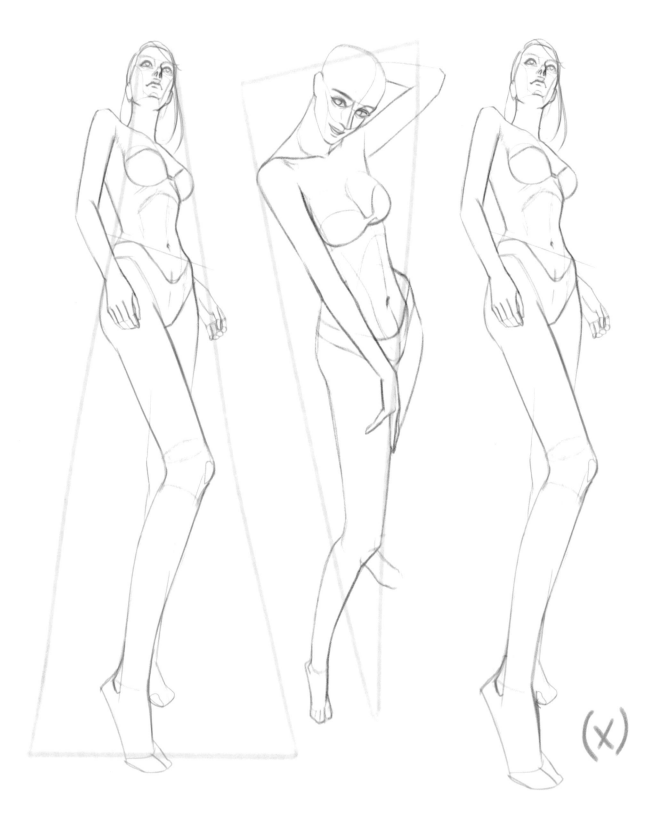

(×)

無論是低角度或是高角度都必須以漸進的方式變大或縮小，不能突然將特定部位畫得太大。

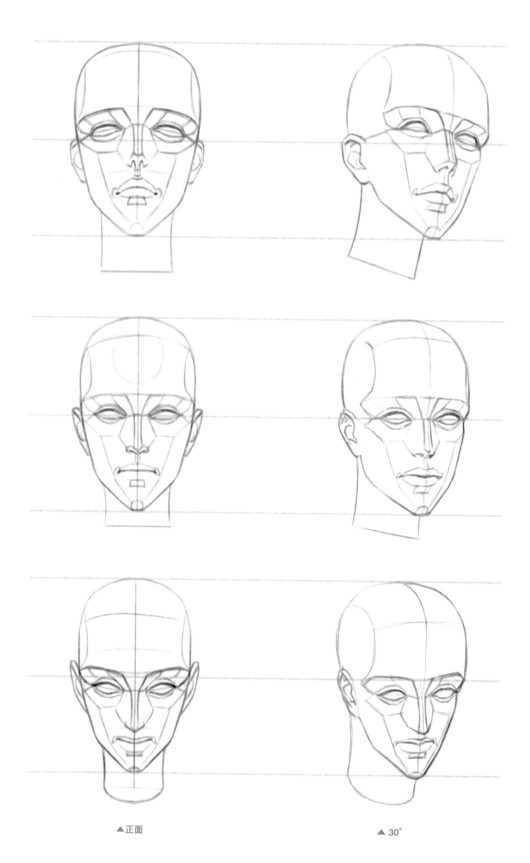

▲正面 ▲ 30°

繪畫時要根據透視原理準確畫出臉部。因為臉部包含了眼睛、鼻子、嘴巴、耳朵等多個立體元素，所以要好好掌握每個立體元素的各種角度。

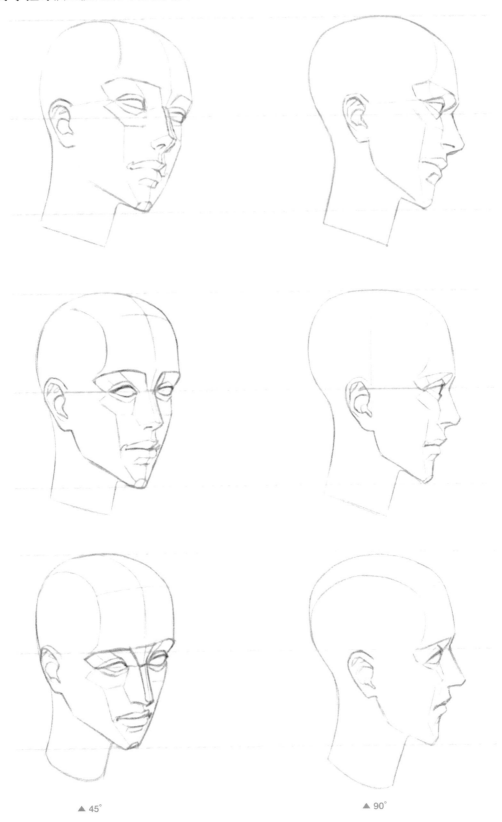

▲ 45˚

▲ 90˚

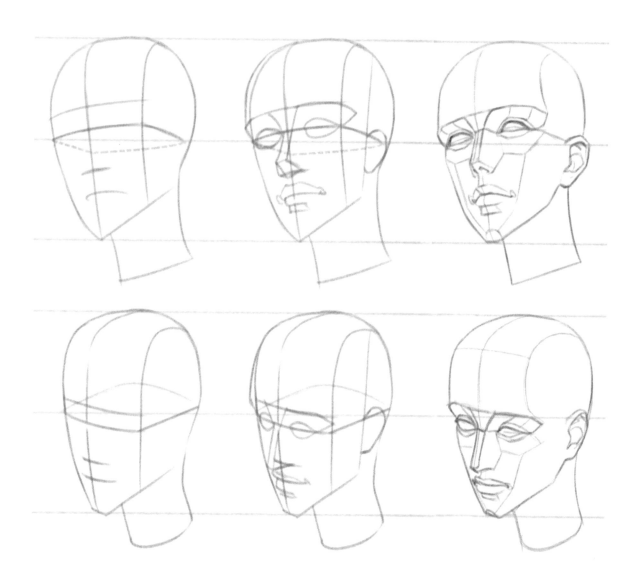

即使透視角度變了，比例也不會改變。

在低角度透視中，不是把鼻子畫短，而是因為底面（鼻孔所在的面）看起來更大，所以整體的長度看起來變短了。眼睛和嘴唇的情況也一樣。高角度透視下，不是鼻子變長了而是鼻子底部向前突出了。

先確定比例，再根據比例來繪製眼睛、鼻子和嘴巴的立體形狀，並根據角度進行標記，畫出更具體的立體形狀。

完成人體繪圖……

01 人體是由複雜的非規則形狀組成的集合體。要想畫好人體，就必須牢記每個部位的形狀和肌群。不必追求在短時間內畫出專業的水準，而是要努力找出不熟悉的部分，加以理解並記誦。就連我也還有許多未知的部分，也會覺得不曾畫過的姿勢非常困難。唯有反覆練習，才能達到想要的感覺。

02 繪圖是從臨摹、模仿開始的。比起一開始就嘗試創作，不如先找出不太熟悉的部位，反覆練習，在腦海中留下其3D型態。為了在沒有參考資料的狀態下也能維持一定的水準，就必須正確理解、牢記身體每個角落的型態，盡可能多多練習，累積知識。利用這本書來學習的各位，也請精讀書籍的內容，模仿並理解，再看著實際照片，應用所學的知識跟著畫畫看。

03 若能將基礎做好，對接下來的工作將大有助益。通常在著色時遇到的困難，都是沒有正確畫出型態，導致無法進行彩圖，必須重新畫好輪廓。再次經歷雙重的痛苦。倘若在草稿階段就能完善型態的問題，著色時就只需專注於著色工作，自然就能輕鬆不少。為了避免放棄已經畫好的部分，順利進入後期工作，我們需要培養刻畫型態的能力。請多多練習，努力理解未知的部分吧。

04 繪畫並不講究天賦。唯有反覆練習、持之以恆的人才能畫得更好。我也從不認為自己具有繪畫的天賦，只是一直在持續訓練、持續畫畫而已。無論擁有再多的潛能，也不該對要不要繼續前進而猶豫不決。拿出勇氣吧。

結語

　　我認為繪畫並不是才華洋溢的人的專利，而是努力學習、思考程度，導致繪圖能力有所不同而已。僅僅大致翻閱本書，絕對沒辦法一口氣理解所有內容、並學會所有知識的。我認為學習的最佳方式應該是反覆練習。

　　第一次接觸的姿勢、第一次認識的肌肉，只有極少數的人才能立刻理解並應用到實戰中。就像嬰兒顧頇學步，也無法像成人一樣順利行走。仔細想想我們能寫出文字、背出九九乘法表，不也花了好幾年的工夫去學習嗎？仔細思考自己是否抱持著僥倖心理？反覆練習難以理解的部分，肯定你也辦得到。

　　身為一個人，要將繪圖當成一份職業，我自己同樣也徘徊了很長的一段時間，得到許多人的幫助，自己發奮努力才勉強走到這一步。現在回想起來，正是因為我沒有放棄，努力掙扎，這才產生了得以繼續前進的可能。

　　希望正在閱讀這本書的各位也不要輕言放棄。我認為正是因為努力掙扎，才能展現出需要幫助的狀態；正是因為展現出永不言棄的努力，有能力提供幫助的人才會願意伸出援手。

　　我衷心希望，有一天，各位都能成長為以繪圖為生的職業繪師，或者是能夠依照自己的願望畫出美麗作品的創作者。也希望能以同業的身份，或是在SNS上與各位進行交流，一起享受繪圖的美好。

　　藉這個機會，我要向張亨名老師、朴愛葵老師、沈希恩老師至上衷心的謝意，讓我擁有了成長為一個個體的可能性。同時，也真心感謝金學宇老師和范斯基老師，幫助我成長為一名以繪圖為業的創作者。

附錄：
練習描圖

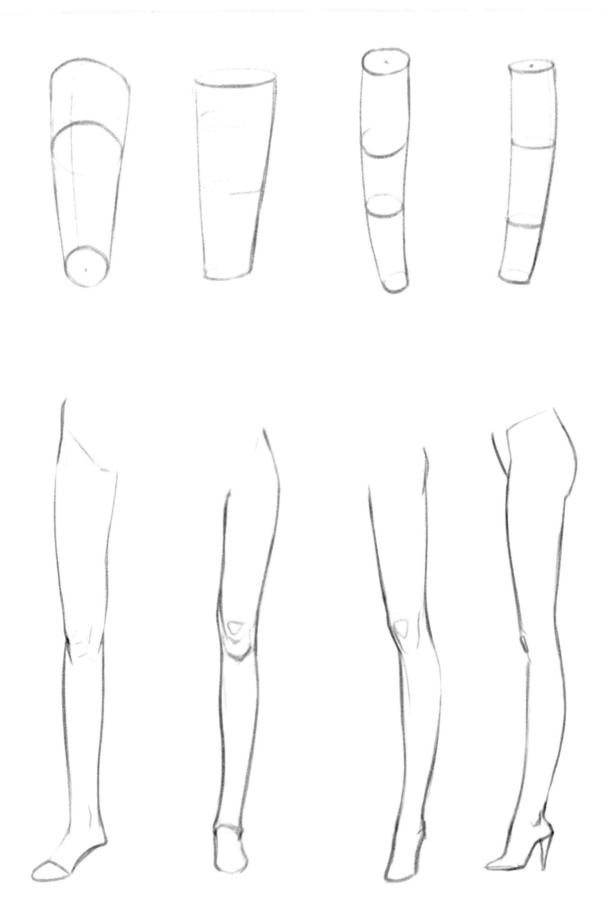

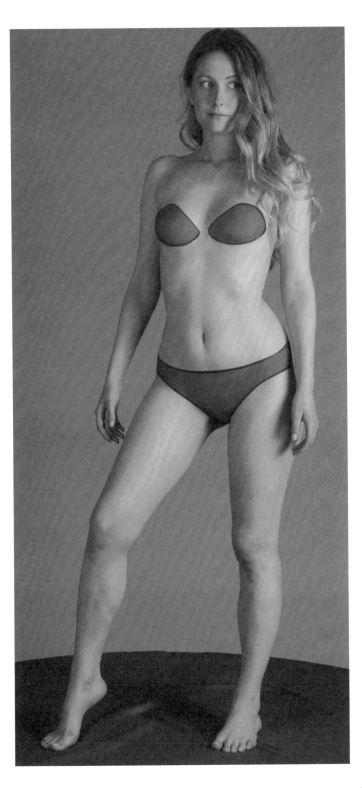

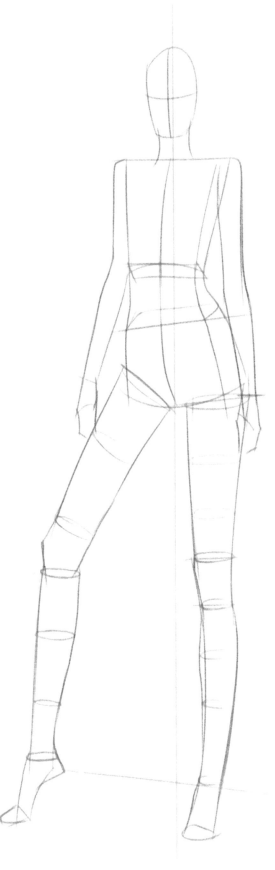

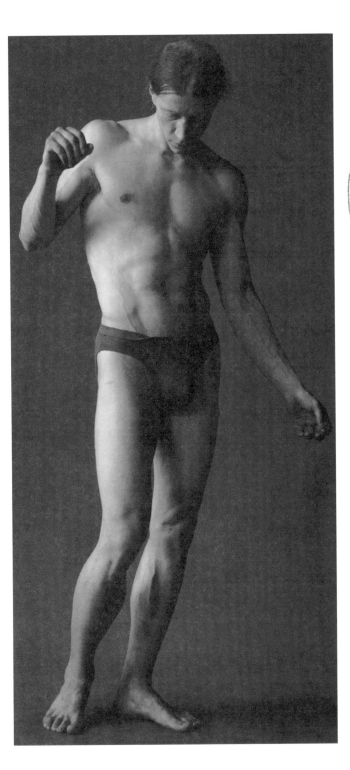
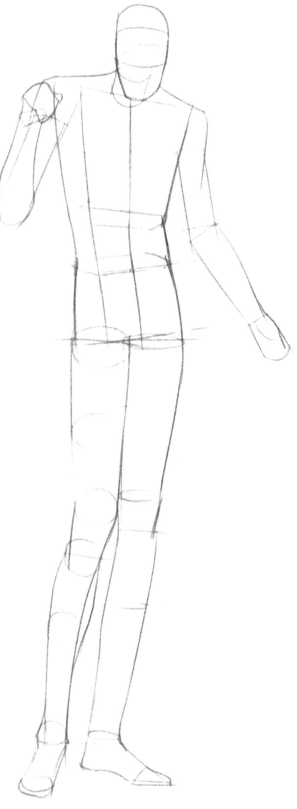

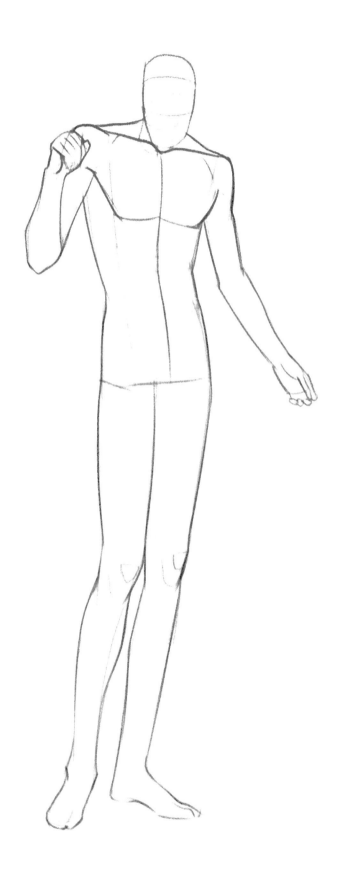

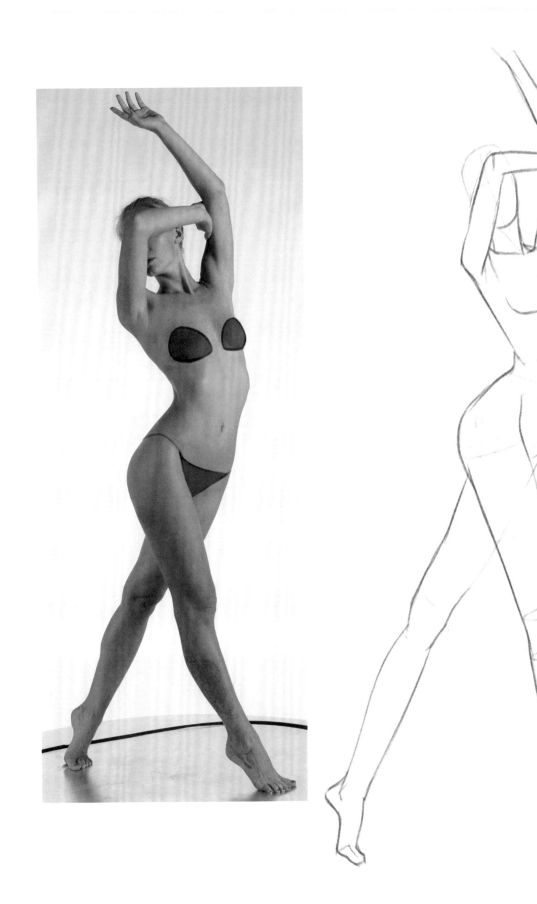

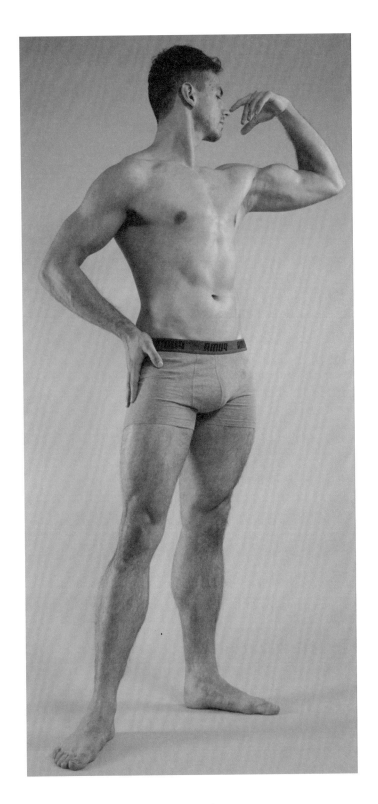
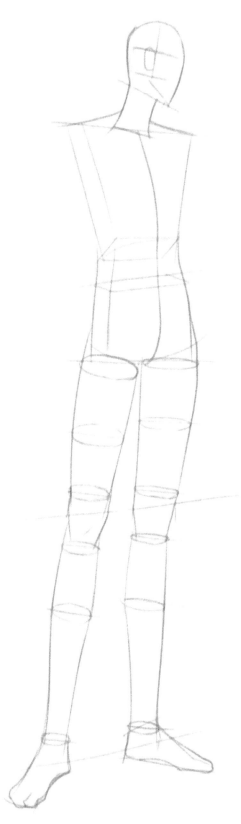

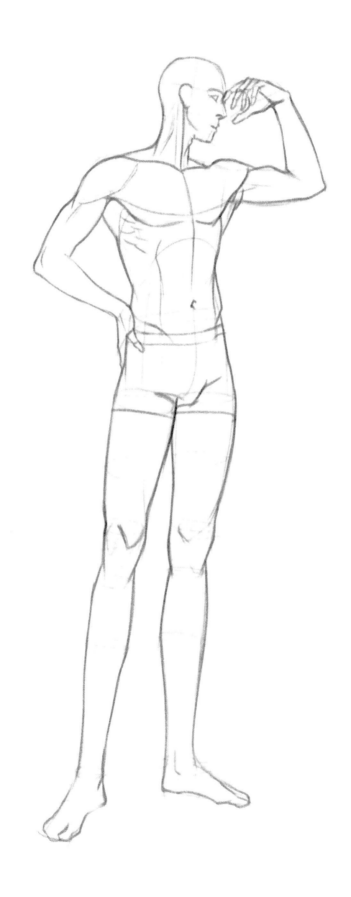

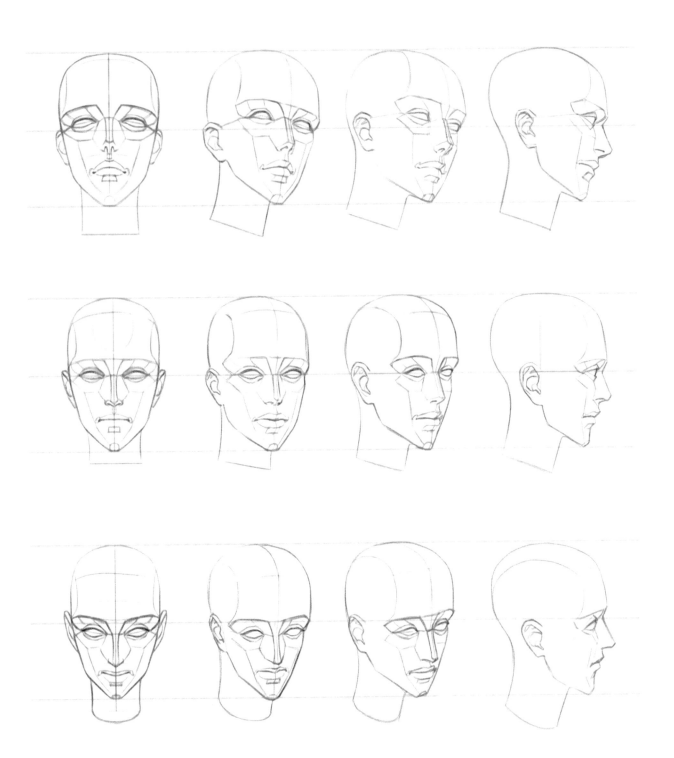